미술품 디스플레이

미술품 디스플레이

발행일	2020년 8월 14일		
지은이	심상철		
펴낸이	손형국		
펴낸곳	(주)북랩		
편집인	선일영	편집	최예원, 윤성아, 최승헌, 최예은, 이예지
디자인	이현수, 한수희, 김민하, 김윤주, 허지혜	제작	박기성, 황동현, 구성우, 권태련
마케팅	김회란, 박진관, 장은별		
출판등록	2004. 12. 1(제2012-000051호)		
주소	서울특별시 금천구 가산디지털 1로 168, 우림라이온스밸리 B동 B113~114호, C동 B101호		
홈페이지	www.book.co.kr		
전화번호	(02)2026-5777	팩스	(02)2026-5747

ISBN 979-11-6539-344-1 03600 (종이책) 979-11-6539-345-8 05600 (전자책)

이 도서의 국립중앙도서관 출판예정도서목록(CIP)은 서지정보유통지원시스템 홈페이지(http://seoji.nl.go.kr)와
국가자료공동목록시스템(http://www.nl.go.kr/kolisnet)에서 이용하실 수 있습니다.
(CIP제어번호: CIP2020033890)

아름다운 눈빛으로 바라보는 전시 기술과 전략

미술품 디스플레이

심상철 지음

아무리 훌륭한 미술품이라 하더라도
디스플레이가 받쳐 주지 않으면 빛이 바래기 마련이다.

벽면 도색부터 작품 배치, 시선 이동까지
예술작품을 돋보이게 하는 미술품 전시의 기술.

북랩 book Lab

전시를 위해 미술작품을 배치하거나 부착하는 디스플레이는 시대와 문화적 요소에 따라 방법이 다양하게 나타난다. 이러한 현상은 관람자들이 오랫동안 지속된 고답적인 형식에 식상한 나머지 새로운 디스플레이를 늘 요구하게 되기 때문이다.

'만들고자 하는 생각에 따른 재료를 준비하고 절단한 후 깎거나 조립하여 붙이면 새로운 조형물이 만들어진다.'라는 것이 창조의 과정이라 한다면 미술품 디스플레이도 작품 배치를 계획하고 최적의 장소에 안정되게 부착시키는 과정으로 이루어지게 되는 것이다.

사람은 아는 만큼만 보고 표현할 수 있는 것처럼 전시 디스플레이도 예외일 수는 없는 것이다. 본 저서는 최적의 전시 환경을 연출하기 위하여 전시장 설계에서부터 전시 환경이나 조명, 작품 부착, 조형 어법별 전시작품 디스플레이, 화랑(gallery)의 선택 등 그야말로 전시를 위한 모든 장르의 방법과 기술들을 다루고 있다. 지난 50여 년간 다양한 미술의 장르를 넘나들며 경험한 조형 어법이나 조형 기술을 담으려고 애썼다.

미술품 디스플레이에 관한 정보나 문헌이 없어 늘 비어 있는 미술인으로 사는 답답함을 이 책으로 달래 보는 것일지도 모르겠다. 아무쪼록 이 저작물을 통해, 최적의 전시 디스플레이를 구현함으로써 공들여 만든 작품들이 빛바래지 않고 최상의 가치를 발휘하기를 바란다.

목차

Ⅰ 미술품
디스플레이란?


주어진 공간이나 전시장에 일정한 주제 또는 목적으로 미술품이나 유물 또는 설치품 등을 안정된 정서를 바탕으로 조화롭게 보여 주기 위하여 돋보이게 배치하고 부착하거나 설치하는 과정을 거치게 된다.

자연은 완벽한 조형어법으로 디스플레이한다.

개인이나 집단 간에 다양한 정보를 교환하고, 상호 간의 이해를 촉진하기 위한 수단으로서 공간에 미술품을 배치하고 전시하는 것을 'display'라 한다. 일차적인 목적은 미술품에 대한 구매 의욕을 높여 컬렉션을 확보하는 것이며 전시 디스플레이가 다른 매체의 디스플레이와 본질적으로 다른 점은 전시의 배치 환경이 중요시 된다는 것이다. 따라서 미술품 디스플레이는 사람의 흥미 유발이나 감상자의 동태, 시각시점 등을 고려하여 설치하고 이때 조명이나 미술품의 성격이나 작가의 표현 의도 등도 고려되어야 한다. 그리고 미술작품이 중심이 될 때는 그것이 지니고 있는 색채나 구조가 바르게 보일 수 있도록 광선이나 그와 유사한 성격의 의도된 조명이 필요한 것이다.

디스플레이는 미술작품, 작품 프레임, 팸플릿, POP, 설치 기자재 등의 배치와 진열·부착을 통하여 미술품의 품격을 높이고 여기에 최적의 조명, 음악 등을 가미하거나 간혹 후각과 미각, 촉각 등을 고려하여 디스플레이를 하는 경우도 있다.

미술품을 전시하기 위한 설치 아이디어를 시각적으로 제시하는 디스플레이는 전시

장 환경, 내부 구조, 벽체의 재질, 전시장 주변의 환경 등 포괄적인 감각을 포함한다. 협의로는 미술품 진열이라는 의미로 사용되는 경우도 있으나 갤러리 디스플레이, 미술관 디스플레이, 야외 설치 디스플레이, 옥외 전시 디스플레이, 아트 페어 디스플레이, 박람회 디스플레이, 박물관 디스플레이 등 환경이나 장소에 따라 다양한 디스플레이 방법이 있다.

디자인 용어로 쓰일 때는 전시·진열에 필요한 전시용품 그 자체를 가리킬 수도 있지만 대부분 일정한 목적으로 기본적인 콘셉트(concept)를 잡고 기획하여 공간을 조형하고 미술품이나 유물 따위를 합목적적으로 전시·진열하는 계획을 구체화하여 정리하는 경우이다. 감동과 흥미로운 정서를 목적으로 하는 미술품은 시각전달을 우위에 두는 경우가 많으므로 후자의 뜻이 강하다고 할 수 있다.

아름다운 그림이나 고귀한 유물이라도 어떻게 정리하여 보여 주는지에 따라 격이 달라 보이게 되는 것이다. 따라서 전시 디스플레이가 제대로 되지 않으면 공간이 무용지물이 되는 경우도 있으므로 디스플레이가 전시·발표의 최종 표현의 단계라는 깊이 있는 인식이 필요하다.

II 미술품 디스플레이의
종류와 중요성

미술품을

공간 속에 돋보이게 배치하기 위
하여 자연스레 위치나 간격을
조정하며 설치·부착하여 최적의
시각적 효과가 발휘되도록 전시
공간을 꾸미는 것이 디스플레이
이다.

　최상의 디스플레이는 자연스
러움이다. 자연은 오랜 세월에
걸쳐 완벽하게 조형화된 통합의
질서로 무장한 디스플레이지만

최상의 디스플레이는 자연스러움이다.

예술품이나 인공적인 조형물들은 그렇지 아니한 것이 대부분이다.

　그러므로 미술품의 디스플레이는 융합과 통합적인 사고와 심미안적인 격을 고루 갖
춘 사람만이 할 수 있는 것이다. 완벽한 자연미에 버금가는 미적인 안목은 하루아침에
배울 수 있는 것이 아니므로 아는 만큼 볼 수 있고, 오랫동안 지속적으로 조형적 사고
와 함께 다양한 미적 경험을 통한 융합적 안목을 겸비한 사람일수록 훌륭한 디스플레
이어가 될 수 있는 것이다.

　미술품 디스플레이는 크게 다섯 종류로 나눌 수 있다. 순백의 화이트 큐브 공간 속
에서의 전시를 위한 '화이트 큐브 디스플레이', 홍보를 목적으로 한 아트 쇼·박람회나
광대한 공간에 전시되는 '엑스포지션 디스플레이', 아트 페어나 미술품의 판매를 목적
으로 하는 '마케팅 디스플레이', 작품을 구매한 후 컬렉션을 위한 '컬렉션 디스플레이',
유물을 전시하는 '박물관 디스플레이'로 크게 나누어 볼 수 있겠다.

1. 화이트 큐브 디스플레이

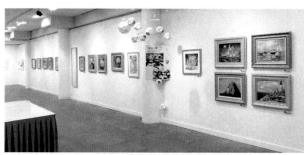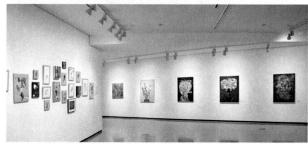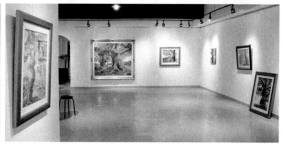

다양한 화이트큐브 공간

　순수미술의 꽃을 피우는 공간으로 많은 사람들이 최상의 공간이라고 인식하는 사각의 흰색 공간 속에 이루어지는 전시·발표활동이다.

　일반적으로 개인전이나 그룹전을 열 때 전문 화랑이나 미술관에서 사각의 백색 벽면의 공간 안에서 이루어지는 디스플레이를 말한다. 대부분 순백의 화이트 큐브 공간 속에서 전시를 열지만 특별한 콘셉트가 필요하거나 작가의 의도에 의해 부분적으로 순백의 벽면 색을 파스텔 색조 또는 검은색으로 만든 후 설치·영상 발표를 하는 경우도 근자에는 많아지고 있는 추세이다.

　한편 특이한 전시 발표를 위하여 낡고 허물어진 건물의 공간이나 공장의 창고 등을 활용한 대안 공간들이 주목을 받기도 한다. 이러한 대안 공간은 획일적인 화이트 큐브의 공간의 한계를 극복하는 측면도 있지만 작품의 콘셉트에 따른 신비적인 공간 연출이 좀 더 자유롭거나 전시·발표의 형식의 틀을 깨는 다채로운 시도를 할 수 있다는 장점을 지니고 있다. 이처럼 대안 공간은 일반적인 전시 공간의 벽면 색채나 재질, 규모나 크기, 건물의 구조의 틀을 벗어나지만 한편으로는 작품에서 던지는 메시지를 강조한다는 이점이 있다.

2. 엑스포지션 디스플레이

'EXPO'는 'exposition'의 앞부분에서 따온 말이다. 어원은 상품의 매매교환 또는 문화의 정보를 교환하는 장에서 비롯되었다. 전시회나 설명회의 의미를 포괄하나 국제박람회사무국(BIE) 공인 EXPO는 가능한 상업성을 배제하는 의미로 사용한다.

각 나라의 문화와 정보를 교환하는 축제의 장인 엑스포의 기원은 2500년 전 페르시아 제국 때 개최된 '부(富)의 전시'로 거슬러 올라간다. BC 5세기경 고대 페르시아 아하스에로스왕은 제국의 부와 영화를 과시할 목적으로 각국 대표를 초청해 6개월간 전시회를 개최했다고 한다. 그 후 과학 기술 발달과 함께 1569년 독일 뉴렌베르크 시청에서 개최된 박람회가 산업박람회 효시로 간주된다. 그러나 근대적 의미에서 최초의 엑스포는 1851년 영국 런던에서 개최된 만국박람회(수정궁 박람회)를 꼽는다.

엑스포는 인류 문명 발전을 촉진하는 계기가 됐는데 1876년 필라델피아 박람회를 통해 소개된 벨의 전화, 1889년 파리 엑스포를 위해 건설된 에펠탑을 비롯해 1904년 세인트루이스 박람회에서 미국의 자동차, 비행기가 실용화하는 계기가 되었다. 홍보를 목적으로 한 아트 쇼·박람회 등 대규모로 광대한 전시컨벤션센터와 같은 공간에 전시되는 디스플레이를 일컫는 말이다.

3. 마케팅 디스플레이

아트 페어(art fair)나 미술품의 판매를 목적으로 하는 전문 미술품 마케팅 디스플레이를 말한다. 미술시장을 뜻하는 아트 페어는 보통 몇 개 이상의 화랑들이 한 장소에 모여 작품을 판매하는 행사를 말한다. 때때로 작가 개인이 참여하는 형식도 있지만 시장의 정상적인 기능을 활성화하고 화랑 간의 정보 교환, 작품 판매 촉진과 시장의 확대를 위해 주로 화랑 간의 연합으로 개최된다. 보통 전시컨벤션센터와 같은 대규모 공간에서 개인이나 화랑의 부스를 설치하고 개별적인 디스플레이 후 전시를 하는 경우

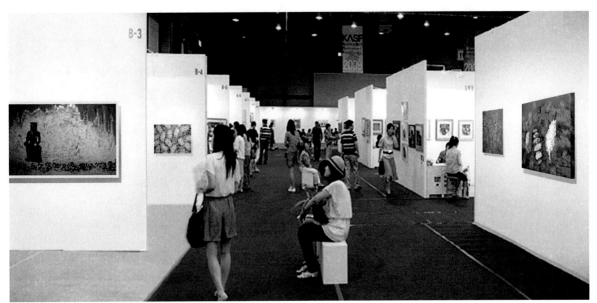

아트페어 전시부스

가 있는데 아트 페어는 경제 동향에 가장 민감한 반응을 보이는 곳이기도 하다.

한편 아트 페어는 상업적이지만 현재 이루어지고 있는 미술계의 활동에 대한 일종의 평가 기능을 가지고 있다. 미술 작가에 대한 평가가 구체적인 작품 판매의 실적에 따라 이루어지기 때문에 미술계의 흐름이 어떤 방향으로 주도되고 있는지를 한눈에 파악할 수 있는 곳이기도 하다.

4. 컬렉션 디스플레이

컬렉션한 작품을 최종 목적지에 디스플레이하는 것을 말한다. 작품 제작 다음으로 중요한 역할을 하는 것이 디스플레이인 것처럼 미술 애호가의 집에서도 전시장이나 아트 페어와 같이 미술품이 가장 중요한 역할을 하도록 디스플레이를 해야 한다.

사진은 컬렉션한 작품을 전문가가 제대로 디스플레이한 예이다. 흔히들 작품을 정중앙에 배치하여 작품의 율동미와 생명력을 잃게 만드는 경우가 많은데 사진은 비대칭적 배치로 여백의 미를 통해 작품을 강조하며 한국적인 디스플레이 형태를 취하고 있다.

애정을 갖고 작품을 구매한 후 집 안 어디에 둘 것인지 망설이는 경우가 많다. 전문

가의 조언을 받아 작품을 디스플레이할 수도 있겠지만 처음부터 제자리에 디스플레이
한다는 것은 쉬운 일이 아니므로 시간적인 여유를 두고 여기저기 옮겨 부착해 본다.
그러다 경험이 쌓이면 훌륭한 컬렉션 디스플레이어가 될 수 있다.

5. 역사를 담은 박물관 디스플레이

　과거 박물관에 담긴 내용들이 통치자 계급의 역사와 문화만을 다루는 것이었다면
오늘날의 박물관은 오랫동안 그들에게 가려지고 무시되었던 보통 사람들의 삶을 들여
다보는 방향으로 변하고 있다. 박물관은 사회 구조 전반과 인식이 변함에 따라 다양해
진 사회적 요구를 이해하고, 변화하는 사회와 의사소통하는 유일한 공간이다. 이런 사
실을 인식하며 대중들에게 문턱을 낮추고 있으며 그 내용은 점점 더 다양해지고 범위
도 넓어져 가고 있다.

　우리나라에서는 고고미술박물관과 민속박물관이 공존해 왔으나 다른 나라에서는
에코뮤지엄, 공동체박물관, 야외박물관, 헤리티지센터(heritage center) 등 다양한 형태
의 박물관들이 생겨나고 있다. 한편 지역 박물관들은 사회사(social history)라는 이름
으로 지역 공동체의 참여와 봉사가 이루어지고 있다. 이를 통해 지역 주민들과 관람객
들은 박물관에 대해 보다 나은 이해와 주인 의식을 가지는 방향으로 발전해 가고 있
다. 박물관에서 이루어지는 사회 포용은 평생교육, 편리한 접근성, 평등한 기회와 화
합·소통 등을 제공하는 방향으로 변모하고 있다.

　그러므로 박물관은 다양한 설치 디스플레이 환경을 요구하는 공간이 되고 있다. 유
물이나 유적 지형에 따른 다양한 형태의 공간을 만들거나 관람자들의 동선에 따라 설
치되는 시선의 이동 경로도 다채롭게 요구된다. 박물관은 이런 첨단의 조형 공간으로
설치, 연출해야 하는 융합적 설치표현 디스플레이를 요구하는 까다로운 공간이다. 유
물의 보존성을 위한 내광성, 항온항습을 비롯한 환경에서의 조명 등 다양한 설치전시
기법이 필요한 곳이다.

　예를 들어 전시품 변색을 방지하기 위하여 LED 조명을 이용한다면 발광판의 위치에

따라 설치 효과가 판이하
게 다르게 나타난다. LED
발광판을 바닥에 설치할
경우와 전시작품의 위나 옆
에 설치할 때 결과가 다르
게 나타난다는 것이다. 또
전시작품을 확산아크릴PC
박스 위에 올려 디스플레이
연출하거나 밀폐형 전시케
이스를 이용할 경우, 확산
아크릴박스를 덮기 전에

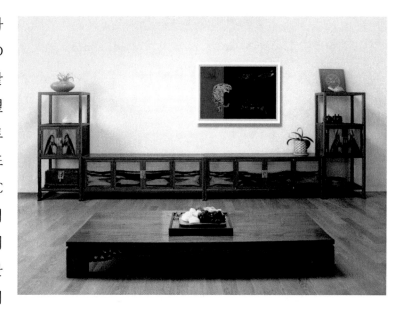

LED 발광판에서 뿜어져 나오는 빛의 양을 전체 전시작품과 조화롭게 조절해야 한다. 박
물관은 이렇게 다양한 설치 디스플레이 기술을 요구하는 곳이다.

　박물관에 필요한 진열장의 종류도 다양하다. 항온항습 진열장, 전시용 밀폐형 조감
장, 독립형 진열장, 벽부형 진열장, 이동식 항온항습 진열장, 항온항습 수장고, 이동식
쇼케이스 조감장, LED 항온항습 조감장, 이동식 쇼케이스 박물관 조감장, 박물관 조감
장, 박물관 조감장 발광 시스템 등을 갖춘 제어 시스템까지 고려하는 독보적인 설치
디스플레이 전략이 필요한 것이다.

6. 미술품 디스플레이의 숨은 법칙과 중요성

　미술품은 작품 자체에서 전해 주는 조형 요소나 색채와 형상들이 신비성을 자아내
거나 흥미를 유발할 충분한 요건을 갖추고 있다. 그러나 작품을 둘러싼 환경적인 여건
이 조화롭지 못하거나 혼란스럽다면 애써 준비한 모든 전시 계획들이 무의미하게 종료
될 수밖에 없다.

　디스플레이의 가장 큰 효과는 작품을 돋보이게 하는 것이다. 관람객들은 전시작품

의 주제나 콘셉트 자체에 흥미를 가지고 전시장을 찾게 되므로 가급적 쉽게 접근할 수 있도록 쾌적한 동선이나 환경이 조성되어 있어야 한다. 그리고 관람자와 미술품의 영적·동적 연관성에 대해서도 극적인 개성과 통일된 구조 공간으로서의 호기심이 충만하고 작품의 효과가 잘 전달되도록 치밀한 계획과 구체적인 설치로 컬렉션에 대한 배려가 우선되어야 한다.

디스플레이를 구체화할 때에는 단순한 발표·전시·장식 등에 그치지 말고, 어떻게 하면 미술품을 쾌적하게 시각화하여 전시 목적의 효과를 극대화할 것인가를 고민해야 한다. 그러기 위해서는 전시의 목적이나 테마를 잘 분석하고 그에 따른 조형 어법·색채 심리·형태심리·시각조절·감상 동선·인공조명·환기조절·재질인상 등의 디스플레이 요소를 면밀하게 살펴보는 지혜를 발휘해야 한다. 또 오픈식 홍보나 컬렉션 관리와 유치도 가볍게 다룰 수 없는 일이다. 무작위, 무분별한 사고로 잡다하게 유사한 작품들이 아무런 조건이나 변화 없이 일률적으로 부착, 설치된 환경에서는 사람들의 감상 시선을 잡아 주지 못한다. 이는 전시장 안에 들어서자마자 피로감만 가중시키는 디스플레이로 전락할 수 있다.

한편, 전시장 주변 건축 환경이나 전시장 내부의 구조도 미술품을 디스플레이에 중요한 요건이다. 관람객의 접근성을 고려하여 단거리 이동 동선을 결정하고 감상자 시점(視點)과 시선 이동에 따라서 변화하는 통일된 공간을 확정하고 이에 대한 조형 어법에 따른 배치와 부착과 설치 방법 등을 결정해야 한다. 그리고 벽면조명의 밝기 조정, 작품 스포트라이트조명 효과는 물론, 장소에 따라서는 음향 효과나 가설 벽면 설치 여부, 설치물 구조나 하중 계산, 작품 구분 라벨, 걸개 걸이나 사다리, 설치 장비나 용구 등에 이르기까지 배치나 설치 때 생길 수 있는 문제들을 능숙하게 해결하려는 종합적인 사고를 가져야 한다. 모든 과정은 이런 사고를 바탕에 둔 융합적 사고 속에서 이루어져야 한다.

아울러 디스플레이에서는 전시 내용에 일치하는 팸플릿이나 홍보물, 작품 제작 의도, 사진, 작품의 규격, 작품 설명, 재료 등을 알맞게 레이아웃한 패널이나 안내 벽면을 준비할 수도 있다. 더하여 작가의 전시 표현 의도나 사진, 주제별 명패, 약력과 이력을 함께 만들어 디스플레이하기도 한다.

전시 효과를 높이거나 이미지·환경·분위기 따위를 고조시켜야 할 경우에는 내용에 따라서 음향이나 조명을 효과적으로 사용하는 일이 많다. 그중에서도 주위를 어둡게

하여 집중적으로 전시품의 주목작용을 강조하는 스포트라이트나 네온조명 따위를 이용한 광원이동·점멸 효과·LED 색조변환 같은 것도 널리 사용된다. 또 레이저나 블랙라이트, 형광컬러 병용의 조화는 어둠 속에 신비적인 색채 공간의 연출을 가능하게 하여 현대적인 시각인상으로 특수한 전시 효과를 내기도 한다.

이밖에 영상이나 PPT 파일로 청각을 통한 해설을 비롯한 음향장치로 입체성을 높임으로써 전시 효과에 박력을 더할 수 있다. 또한, 시청각을 동시에 추구하기 위하여 전기·전자의 발전에 따르는 컴퓨터의 조작으로 소리와 빛과 움직임에 시간적 변화를 가미한 동조장치 등이 사람들의 시선을 끌며 전시 효과를 더욱 높일 수 있다.

전시에 사용하는 액자나 설치대·가설라인 등의 재질도 전시의 콘셉트에 중요한 요소 중의 하나이다. 미술품의 재료나 색채가 서로 작용하여 조형 어법에 따른 감동적인 정서를 일깨우기도 하고 평온과 안정, 단단함과 무르기, 따스함과 차가움, 거침과 부드러움 그리고 광택의 유무 등은 전시작품의 이미지를 최상으로 보여 주면서 전체를 조화롭게 정돈시켜 안정된 공간을 만드는 데 중요한 역할을 한다.

최상의 디스플레이는 미술품을 가장 돋보이게 전시하는 것이다. 전시 디스플레이 속에 아름답게 숨겨진 법칙은 조형 요소를 조화롭게 활용하여 만들어 낸 최적화된 조형 어법의 융합성이다. 이렇게 조화로운 전시 디스플레이를 하면 감상자로 하여금 감동을 선사하고 정서적 안정감을 높여 줄 뿐만 아니라 작품의 구매 욕구를 자극하여 다양한 컬렉션(collection)을 만들어 갈 수 있다는 특징 때문에 그 중요성은 매우 높다.

III 전시장, 발표장의 구조와 환경 조건

인테리어 디자인은 누구나 참신한 아이디어나 차별화된 미적 감각을 가졌다면 쉽게 할 수 있다. 그래서 박물관이나 미술관, 갤러리 등의 미술품을 전시하는 공간의 인테리어는 단순하고 간단한 인테리어 디자인이라고 생각하는 경우가 많다. 단순히 사각의 평면 벽체를 만들고 도색만 적당히 하고 조명으로 끝내면 된다는 식이다. 그러나 이러한 일반적인 시각적 안목으로 접근하면 전시의 품격이 낮아질 수밖에 없다. 전시를 통해 선보이는 미술작품을 디스플레이하는 전문 공간은 벽체 선택에서부터 작품의 배치나 조명, 의도된 전시조형 어법, 작품 발표의 목적에 알맞은 조화로운 디스플레이를 해야 한다. 이는 가장 까다롭고 통합적인 고도의 미적 감각을 가져야 가능한 분야임을 알아야 한다.

미술품을 돋보이게 배치하는 전시 디스플레이를 위해서는 전시·발표장의 환경이 무엇보다 중요하다. 미술품은 자연이 아니다. 인공적인 것을 자연스럽게 조화시키는 것에는 쉽지 않은 요소들이 산재해 있는 것이다. 그러므로 아무리 훌륭하고 완벽하게 조형된 문화유산이라도 수억만 년 동안 일구어진 자연 속에서 조화를 꾀한다는 것은 그야말로 심오한 격을 갖추지 않으면 불가능에 가까운 일이다. 이를 전제로 디스플레이에 임하는 자세가 중요하다. 미술품을 전시하는 공간 색조의 기능성과 감상자 중심의 편의성, 작품의 배색으로 조화로운 공간을 연출하는 것 등 전시 환경을 통합적인 사고로 만드는 것은 결코 쉬운 일이 아닐 것이다.

그러나 많은 고민과 소통을 거친 결과, 현재 우리가 가장 즐겨 이용하는 전시 환경이 되었다는 것은 부인할 수 없는 사실이다. 오랜 세월을 거치는 동안 사람들이 만들며 선택한 최종 결과가 깨끗한 순백의 화이트 큐브 공간이 된 것이다.

근자에는 오래전부터 이어져 온 화이트 벽면을 다양한 색조로 변신시키는 공간들이 늘어나는 추세이다. 예전의 화이트 벽면은 실버화이트나 탄산칼슘, 아연화 등의 천연 흰색 안료로 벽을 채색하여 벽보다 작품이 돋보였다. 그러나 최근에는 티타늄화이트를 혼합하거나 형광백색 등의 수성페인트를 사용하여 전시장을 마감하다 보니 벽체가 진출하

고 화이트의 벽면의 색이 두드러진다. 그로 인해 정작 애써 준비하여 전시해 놓은 작품이 돋보이질 않아 미술품들이 제구실을 못 하는 전시장들도 점점 많아지고 있다.

1. 전시 디스플레이를 위한 다기능 전시장 만들기

　미술관이나 박물관을 지을 때 시설이나 기능적인 사양의 조건을 고려해 설계 공모를 개최한다. 그에 따른 건물을 완공한 후에는 유물을 안치하거나 작품을 설치·부착하는 과정을 거친다. 그리하다 보니 멀쩡한 새 건물을 부수고 벽을 철거하는 등 빈번한 설계 변경이 이루어지는 경우가 생긴다.

　이것은 바로 무엇을 담아낼 건축물을 지을 것인지에 대한 성찰 없이 성급하게 설계에 들어감으로써 나타나는 부작용이다. 예를 들어 그 미술품이나 내용물이 선박이나 비행기와 같이 규모가 클 경우에는 먼저 들어설 자리를 잡고 그에 따른 설계로 건축물을 짓거나 충분한 출입 경로가 확보된 후에 건축이 진행되어야 한다. 그에 비해 소규모 미술관이나 갤러리들은 기존에 지어진 건축물을 활용하는 경우가 많은데, 대부분 공간을 사방으로 막고 벽면을 흰색으로 마감한 후 적당한 스포트라이트조명만 비추면 된다는 안일한 생각을 했을 가능성이 다분하다.

　따라서 최적의 환경에서 미술품의 전시·발표 공간을 만들기 위한 요소를 살펴보기로 한다.

1) 전시 공간의 규모와 차광 설계

　전시·발표 공간은 보통 그 안에 담길 내용보다는 미술관을 건립을 추진하는 단체나 미술 관련 행정가의 요구에 따라 설계가 이루어지기 때문에 완공 후 전시를 거듭할수록 건축물의 구조상 결함으로 제대로 된 작품을 설치하지 못하거나 다양한 미술품을 미술관의 공간 속에 담아내지 못하는 경우가 많다.

작품에 따른 반입 경로를 설계에 반영하지 못한 경우이다. 이러한 현상은 미술관이나 갤러리를 만드는 당사자들의 생각으로만 설계가 이뤄지기 때문이다. 그래서 좋은 미술품을 유치하려고 해도 공간이나 차광이 여의치 않아 건립될 당시의 계획안에 제시된 미술품조차도 전시할 수 없게 되는 것이다.

현대 미술은 엄청나게 다양하고 스케일이 방대하며 신비성을 내포하여 시공간을 넘나드는 작품들이 많으므로 설계 전 단계에서부터 콘셉트를 정확하게 설정하고 전문가의 충분한 자문을 거친 후 건립하는 것이 좋다.

차광 설계를 갖춘 S미술관

차광 설계가 빠진 D미술관

사진 속 S 미술관은 대형 작품이 전시 공간으로 곧장 들어올 수 있게 설계되어 있으며 공간 전체를 차광할 수 있게 설계되어 규모가 큰 작품에서부터 빛이 차단되어 작가의 의도대로 작품을 전시할 수 있다. 또한, 디테일한 작품 자체의 조명으로 작품을 제대로 보여주는 것까지 가능한 전시 공간이다. 그러나 그 아래 D 미술관은 감상자 시점이 1~3층으로 이동되어 감상의 폭은 넓어졌으나 차광 설계가 무시되고 작품 운송로가 협소하여 규모가 큰 작품의 반입이나 어둠 속에서 감상해야 하는 작품의 전시는 불가능한 상태가 되어버린 것 같다. 그리하여 천장이 높은 건물임에도 불구하고 바닥에 작품이 깔린 듯이 추락하여 내려앉아 있는 인상을 지울 수 없다.

따라서 미술관이나 갤러리를 만들 때에는 미래에 도래할 현대 미술작품을 예견하고 작품의 규모나 크기에 따른

전시 공간의 확보는 물론 반입과 반출 운송로 확보, 자연의 빛을 조절할 수 있는 완벽한 차광시설, 작품 매입에 따른 충분한 수장고의 확보가 가장 중요한 선결 과제가 되어야 한다. 그리고 가급적 이동 동선을 짧게 하는 배려와 미술 애호가들의 접근성은 좋게 만드는 장소가 미술관의 성패를 좌우한다는 사실을 염두에 두어야 한다.

2) 화이트 큐브 벽면의 재질 선택과 표면 처리

합리적인 계획으로 전시 공간의 구조가 확정되면 벽체를 마감하는 시공을 한다. 콘크리트나 목재 칸막이 위에 미술품을 바로 부착할 수 있는 것이 아니기 때문에 미술품이 최상의 환경에서 전시되도록 벽면을 마감하는 작업은 기본적인 시공에 해당된다.

전시·발표장의 벽면이 작품을 가장 돋보이게 하는 주된 공간이 되도록 색채나 표면 처리를 자연스럽게 연출할 수 있도록 해야 한다.

그러나 벽이란 것은 막힘, 통제, 구속, 억압 등의 느낌이 강하고 시야를 가리는 주된 요소이다. 눈 앞을 가리면 답답하고 정서적 불안감이 느끼듯이 전시·발표 공간의 벽면도 시야를 닫히고 막히게 하는 요소가 될 수 있으므로 주의해야 한다. 어떠한 벽체의 재질을 선택하느냐에 따라 벽면이 가까워 답답해 보이기도 하고 벽이 없는 듯 사라져 보이게 할 수도 있는 것이다. 따라서 전시장 벽면을 잘 처리함으로써 미술품들이 더욱 돋보이게 되고 예술품들이 주인의 역할을 할 수 있게 되는 것이다.

이처럼 벽체의 두께와 재질, 색조는 작품 설치나 유지·보수의 편의성을 좌우하므로 다음에서 자세히 살펴보기로 한다.

(1) 벽면의 재료 선택과 표면의 질감

사진의 미술관 환경을 살펴보자. 보기에는 좋은 전시 환경 같지만 자세히 살펴보면 가장 눈을 자극하는 부분이 천장으로, 검은색의 주목성이 너무 높아 작품보다 천장이 주인 행세를 하고 있다. 다음은 값비싼 원목의 재료로 마감하였으나 바닥의 광택 재료 선택이 잘못되어 반들거리는 반사광이 작품 감상의 방해 요소가 되는 것 같다. 벽면이나 조명은 무난하나 벽체의 재질은 눈으로 판별하기가 쉽지 않

지만 벽체의 색채는
격이 있어 보인다.

한편 철판이나 콘크
리트 벽면에 작품을
부착·설치하기란 매
우 힘이 든다. 벽면에
콘크리트 못을 매번
박거나 진동 드릴로
구멍을 뚫어 작품을
걸고 떼어 내면 벽체
손상도 심하지만 소

음이나 작업 능률이 현저히 떨어지게 된다. 그러므로 대부분의 전시·발표장은 창문
이나 울퉁불퉁한 벽면을 평면화하기 위하여 부목으로 평면의 벽을 만든 후 베니어
(veneer)판이나 칩보드 등의 판재로 벽체를 평판화한다. 여기서 샌드위치 패널이나
석고보드 등과 같은 연질의 재료를 사용한 벽체는 미술품을 부착·설치하면 작품이
벽에서 탈락하거나 추락하는 문제가 많으므로 사용을 피해야 한다.

한편 벽면의 재질감도 작품 감상에 영향을 미친다. 매끈한 면이 넓게 펼쳐지면
벽면 자체가 튀어나오고 살아나 작품보다 벽이 주인 행세를 하여 작품보다 벽이 먼
저 보이게 된다. 또 몇 번의 작품 부착으로 못 자국이 생기거나 작품의 명제표나 정
보를 붙였다 떼었다 하는 가운데 너절하고 지저분한 벽체가 되어 버린다.

이상적인 재질감을 효과적으로 살려 내는 방법은 벽면을 비교적 거칠게 성긴 마
포나 갈포벽지를 붙인 후 도장 처리를 하는 것이 좋은데 이러한 방법은 큰 비용이
든다. 따라서 경제적이고 작품 부착과 어울리는 질 좋은 벽면을 만들기 위해서는
먼저 만들고자 하는 벽면의 판재의 특성을 잘 알고 제작에 임하는 것이 좋겠다.

가구나 전시·발표장의 막음 판재나 벽체로 많이 쓰는 목재는 크게 원목과 집성
목, 합판, MDF, PB, OSB가 있다.

① 원목과 집성목

원목은 나무의 수종에 따른 특성이 매우 다양하며 심재와 변재의 수축과 휨성이 다르고 폭이 제한되어 있어 장식용이나 일반 인테리어 디자인용으로는 아름다우나 전시·발표장의 넓은 면의 벽재로는 적합지 못하다. 그리고 가격이 고가여서 휨성과 수축성이 비교적 적은 집성목을 판재로 많이 쓰게 되는데, 이것 또한 너무 무거워 작업성이 좋지 못하고 작품 부착 시 많은 못질에 파손되는 단점도 있다.

더구나 전시장으로 만든 벽면은 도장을 해야 하는 전시 공간의 특성으로 자연무늬를 즐길 수 없기에 값싸면서 전시의 기능성에 알맞은 칩보드(OSB) 판을 쓰는 것이 무난할 것이다.

집성목(EGP)은 원목에서 볼 수 있는 옹이나 흠집을 제거하고 일정한 두께의 여러 개의 톱니 모양으로 만들어 표면적을 넓게 하여 접합강도를 높인 깔끔한 목재이다. 주로 소나무, 단풍나무, 참나무, 자작나무, 고무나무 등 활엽수와 침엽수 등을 사용한다. 집성목은 솔리드 원목에 비해 수축이나 팽창이 적어 더 간편하게 관리할 수 있고 판재가 넓기 때문에 그만큼 활용도가 높으며 두께는 12~30㎜ 정도로 생산하는데 고급가구재로 인테리어 디자인에 사랑을 받는 목재이므로 박물관 부벽이나 설치용 선반 등에 용이하게 쓸 수가 있다.

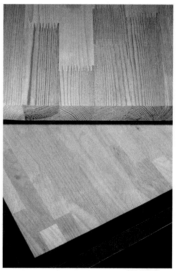

집성목

② 합판

합판은 원목이나 집성목의 고가인 단점을 보완하고 가구의 수납장 뒤판같이 넓은 면이 있는 곳이나 의자의 좌판, 등받이처럼 곡면작업이 용이한 건축이나, 선반, 악기 재료로도 널리 사용되는 목재이다. 주로 나왕이나 자작나무, 밤나무, 참나무, 느티나무 같은 활엽수로 만드는데 용도에 따라 내수 합판, 방화 합판, 방충

합판

합판, 방부 합판이 있으며, 두께가 두꺼우면서 무게는 가벼운 럼버코어 합판 그리고 허니코어 합판, 파이버보드코어 합판 등이 있다.

합판은 원목보다 저렴하면서 원목의 갈라짐이나 옹이 등 원목의 단점이라 할 수 있는 부분들을 커버할 수 있기 때문에 많이 사용되지만 습기에 약하며 접합제를 써야 하기 때문에 실내 공기가 오염된다는 단점이 있다.

건축용 합판의 일종으로 TEGO 합판이라 부르는 내수 합판은 표면에 열경화성 석탄산수지나 페놀(phenol), 멜라민(melamine)수지 등을 열압으로 접착시켜 만든 제품이다. 두께는 12㎜, 15㎜, 18㎜로 면적은 3'X6'과 4'X8' 사이즈가 주로 생산되어 콘크리트 형틀용이나 건축외장용으로 쓰인다. 준내수 합판은 주로 요소(urea)수지를 접착제로 사용하여 제조한 합판이며 건축 내장용이나 가구재 등에 사용되는 일반적인 합판으로 생산 두께는 2.7㎜, 3.6㎜, 4.8㎜, 8.5㎜, 11.5㎜, 14.5㎜, 17.5㎜ 등이다. 이외에도 합판의 표면에 우레탄 가공을 하거나 다양한 무늬목, 컬러필름 등으로 표면을 다양하게 처리한 제품들이 생산되고 있다.

합판을 넓은 벽체로 시공하면 값도 비싼 편이지만 결속을 위한 부목을 많이 사용하여도 합판의 앞뒷면의 목질의 차이나 습기로 인한 배부름 현상이나 틈 사이 뒤틀림이 발생하여 전시장 여기저기 요철 현상이 서서히 나타날 수 있다. 게다가 목질이 단단하여 못질도 힘겹고 못을 빼고 나면 구멍이 생겨 벽체가 지저분해 보이므로 전시·발표장의 벽면 재질로는 부적절하기 때문에 보통 합판으로 마감한 후 일반적으로 갈포벽지나 성긴 마포 등을 붙이고 수성페인트로 직물 사이를 눈막음하며 도장하는 경우가 많다.

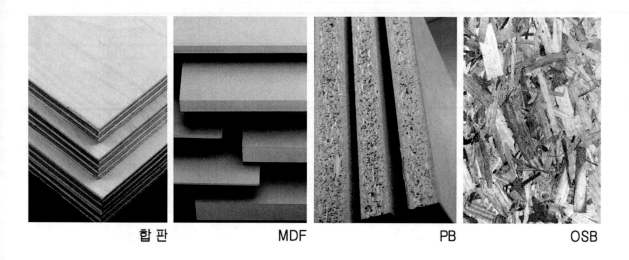

합판 MDF PB OSB

③ MDF(Medium Density Fibreboard)

일정한 조각으로 갈아 깎고 화학 처리 후 끓여 섬유질만 뽑아내어 접착제와 섞어서 고압의 완력을 가하여 만든 제품으로 중밀도 섬유판이라고 부르기도 한다. 두께는 3㎜, 6㎜, 9㎜, 12㎜, 15㎜, 18㎜, 21㎜, 25㎜, 28㎜, 30㎜로 다양하게 생산된다. 주된 용도는 가구 문짝이나 인테리어 마감재, 몰딩 등이다. 특성은 우선 합판에 비하여 가격이 저렴하고 밀도가 높고 가벼운 데 비하여 수축·팽창 등의 변형이 적으며 가공하기가 쉽고 내구성이 좋다. 대부분의 MDF는 파티클보드처럼 원목필름 시트나 필름지로 마감을 하여 사용하지만 파티클보드와는 다르게 페인트도 칠할 수 있기 때문에 쓰임새가 매우 다양하다. 단점은 습기에 약하고, 파티클보드처럼 포름알데히드 성분이 나와 환경적인 문제가 발생한다는 것이다.

M.D.F 판재는 습기에 매우 약하여 부풀어 오르는 현상이 심하고 면이 너무 매끈하다. 생활용 인테리어 벽체로는 적당하다. 흔히 습기 차단용으로 많이 쓰이며 M.D.F 표면에 접착 재질이 잘 붙도록 유성바니스나 알키드수지, 초산비닐수지 등을 칠한 후 접착무늬목이나 접착식 컬러시트를 붙여 마감하여 사용한다. 또 판재가 무르기 때문에 요철을 필요로 하는 목판화용이나 조각용 판재로도 쓴다. 그러나 M.D.F 자체로 벽면을 만들면 표면이 너무 매끈하여 조명에 의한 빛의 반사로 작품을 감상하는 데 장애 요소가 생겨나므로 전시용 벽체로는 부적절하다.

④ 파티클보드(PB, Particle Board)

파티클보드는 나뭇조각이나 원목을 조각내어 접착제로 혼합하여 열압에 의해 판재로 굳혀서 만든 것으로 나사못 결속력이 우수하고 가공성이나 대량 생산이 용이하다. 원목이나 집성목, 합판, MDF에 비하여 가격이 저렴하고 원목의 단판에서 나타나는 수축, 팽창 및 비틀림이 거의 없으나 무게가 무겁고 합판에 비해 안정성이 떨어지며 합판이나 MDF와 마찬가지로 공기 환경을 나쁘게 만드는 요인이 있다. 두께는 2.7~30㎜로 다양하게 생산되고 있다.

PB 판재는 표면이 매끈하여 필름이나 시트를 붙여 사용하는 용도이므로 전시·발표장의 벽면 재질로는 부적절하다.

⑤ 전시장 벽면에 적합한 OSB(Oriented Strand Board)

직경이 작고 성장이 빠른 나무들만 사용하여 스트랜드(strand, 실을 엮어 만든 로프) 또는 웨이퍼(wafer, 얇은 비스킷) 모양의 얇은 나무 입자판을 방수성수지와 함께 열압착하여 만든 인공 판재로 강도와 안정성을 극대화시킨 합판으로 주택용, 상업용 건축물에 광범위하게 사용되는 효율적인 판재이다.

OSB판재 표면질감

6.4㎜, 7.9㎜, 11.1㎜, 15.1㎜, 18.3㎜의 두께로 생산되며 인체에 해가 적어 목조용 주택에 가장 많이 사용하는데 보통 11.1㎜는 주로 벽체용으로 많이 사용하고, 18.3㎜ 두꺼운 거친 칩보드는 측면에 끼움 홈이 있는 특징이 있으며 접착제(glue)를 사용하여 시공하며 2층 바닥용으로 많이 사용한다.

OSB 판재는 가격이 저렴하고 연질의 가벼운 나무 조각판을 붙여 만든 것이므로 가볍고 못질이 용이하여 전시·발표장의 벽체로 이용하면 가장 이상적이다.

(2) 벽면 두께와 표면 처리

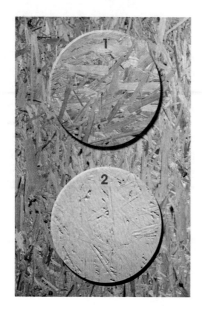

미술품 부착과 설치가 용이하려면 못질이나 피스 사용이 적절해야 한다. OSB는 가벼운 연질의 목재를 사용하여 얇은 나뭇조각으로 붙여 만든 판재이므로 나뭇조각 사이의 다공질과 자연스러운 거친 질감이 있는 판재이다. 따라서 OSB 판재로 시공하면 별도의 성긴 마포나 헤시안, 갈포벽지 등을 붙이지 않고도 벽체의 재질감이 잘 살아나며 반복된 못질에도 벽체가 거의 손상되지 않고 그 자국 자체까지도 질감으로 남아 작품을 더욱 돋보이게 만드는 효과를 준다.

판재의 두께는 작품을 지탱할 수 있을 정도인 11.1㎜를 선택한다. 이보다 더 두꺼우면 좋긴 하지만 시공상 작업성과 가격이 상승할 수 있다.

전시·발표장 벽면의 표면 처리는 매끈한 것보다는 가벼운 질감이 있는 것이 좋다. 가장 이상적인 재질은 마를 성글게 직조한 마포를 붙인 후 무광의 수성페인트로 마감하는 게 좋지만 시공상 어려움과 가격이 비싸다는 흠이 있다. 따라서 가격이 저렴하며 붙인 나뭇조각의 재질감을 그대로 자연스레 느낄 수 있는 사진의 1번과 유사한 OSB 판재로 벽면을 시공하고 2번처럼 저채도의 밝은 색채를 조절한 수성페인트로 마감하는 것이 가장 무난한 방법이다.

(3) 화이트 큐브의 역사와 작품 부착

띄엄띄엄 그림이 걸려 있는 미술관을 '화이트 큐브'라는 이름으로 지칭하게 된 것은 역사가 그리 길지 않다.

대영 박물관이 1759년에 만들어지고 1793년에 루브르 박물관이 개관했듯이 현재까지 이어지는 규모가 큰 미술관과 박물관은 18세기경부터 만들어지기 시작한 것이다. 그러나 이 시기의 전시 방식은 현재와 달리 넓은 벽면의 공간에 그림을 위아래로 꽉 채우는 방식이었다. 이런 전시 기법은 관람객이 보다 쉽게 많은 작품을 한꺼번에 볼 수 있는 방식이라고 생각했기 때문에 예술가들뿐만 아니라 관람객도 당시에는 매우 흥미를 갖고 있었다.

그러나 1857년에 이르러 영국 런던의 빅토리아 앨버트 박물관과 인접한 과학 박물관인 사우스켄싱턴 박물관의 관람객 수는 연간 45만 명에 달하다가 1870년대에는 연간 100만 명이 박물관을 방문하게 된다. 이에 작품 수는 점점 늘어나고 수많은 사람과 작품이 한 공간에 북적거리다 보니 혼잡한 전시 환경에 불만이 쌓이기 시작한다. 이렇게 혼잡한 전시 여건의 지속으로 19세기 후반부터는 좀 더 편안하고 안정된 정서로 작품을 감상하는 데 방해가 된다는 비판이 나오기 시작하였다.

그리하여 런던 국립 미술관은 작품 설치 위치에 대한 다양한 실험을 시작하게 된다. 관람객이 높은 장소에 걸려 있는 미술품을 보기 위해서 고개를 들거나 낮은 위치의 작품을 보기 위해 쪼그려 앉아야 했던 방식에서 벗어나 작품을 눈높이에 알맞게 전시하기 시작했던 것이다. 이러다 보니 전시되는 작품의 수가 현저히 줄어들

면서 작품으로 가득 찼던 벽면 공간이 넓어지기 시작한다.

넓어져 버린 벽에는 공허한 여백의 색채가 중요해지면서 기존 미술관의 녹색의 벽은 작품과 어울리지 않는다고 생각하여 붉은색으로 벽면을 마감하기도 하였다. 금박의 액자와 붉은 벽이 세련되고 조화롭게 잘 어울린다고 생각한 것이 그 이유였다. 전시작품의 수와 미술관 벽면의 변화는 기존의 모든 소장 미술작품으로 벽면을 장식해야 한다는 명분이 사라진 것이었다. 미술작품을 벽면 이외의 다른 곳에도 설치할 수 있다는 생각을 가지는 전환점이 된 것이다. 즉, 이전까지는 '전시하는 그림'과 '전시하지 않는 보관 그림'이라는 개념이 없었기에 모든 미술품을 창고가 아닌 벽에다 전시하였던 것이다.

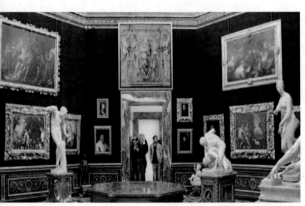

피렌체 우피치미술관

그러나 박물관과 미술관으로 관람자들이 밀려들게 되자 어떤 작품을 전시하고 어떤 작품을 작품 수장고에 넣을지 결정하는 '큐레이터'라는 직업이 생겨나게 된다. 유럽에서 발생한 문제가 이후 미국에서까지 나타나게 되어 보스턴 미술관은 1909년 이전하면서 가치가 높은 작품만 전시를 하고 나머지는 지하 수장고에 보관하기 시작한다. 이때부터 사람들이 방문하는 전시 공간은 바닥부터 천장까지 빼곡하게 전시하는 방식에서 벗어나 좌우 대칭 배치를 하거나 최소한 위아래 두 줄 이하로 배치하고 부착하도록 변화하게 된다. 전시작품의 수가 줄어들고 배열이 수평화되면서 작품의 감상자적 이해를 높이기 위한 다양한 논의가 이루어지기 시작한 것이다.

한편, 독일에서는 미술관의 전시 방법이 개선되기 시작했다. 나치가 지배하던 1930년대에는 흰색이 순수한 색상이라면서 미술관의 표준 벽색으로 지정했다. 2차 대전 이후 영국과 프랑스 미술관에서도 흰색으로 칠해진 벽을 수용하게 된다.

따라서 지금의 '화이트 큐브'는 독일에서 시작된 것으로 이런 흰색 벽의 흐름이 미국으로 건너가서 미술관의 '화이트 큐브'로 정립되었던 것이다. 독일에서 정립된 흰색의 벽체는 뉴욕 현대 미술관(MoMa)과 하버드대학 박물관의 '화이트 큐브' 전략으

로 이어진다. 특히 뉴욕 현대 미술관은 1936년 피카소의 〈큐비즘과 초상〉이라는 전시를 통해서 최초로 '화이트 큐브'라는 전시 방식을 확립했다.

이 당시 '화이트 큐브'는 천장과 벽을 흰색으로 칠하고 미술작

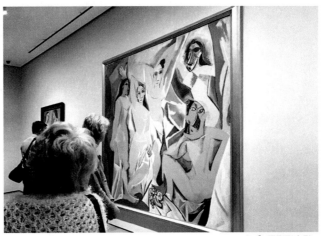

뉴욕 모마미술관

품을 조명으로 비추는 형태였다. 전시장 바닥은 나무의 껍질을 벗겨 낸 원목판으로 인테리어 한가운데 작품의 부착 수도 최소로 줄였다. 심지어 벽 하나에 1개의 작품을 전시하기도 했던 것이다.

이처럼 19세기 미술관들은 예술작품을 감상하는 관람객 입장을 전혀 고려하지 않았기에 작품을 많이 전시하는 것을 미덕으로 여겼다. 그러나 시간이 지남에 따라 현대 미술의 메카인 뉴욕 현대 미술관이 확립한 방식인 '화이트 큐브', 즉 흰 벽면에 띄엄띄엄 작품을 전시하는 방식이 널리 퍼지면서 오늘날까지 큰 영향을 주고 있는 것이다.

⑷ 컬러 큐브의 색채 조절과 도장의 마감 처리와 유지보수

오늘날 화이트 큐브가 전시 환경의 대세를 이루고 있지만 흰색의 벽면이 미술품 디스플레이의 최적 환경이라고 단정할 수는 없다. 왜냐하면 같은 화이트 색상의 페인트라도 주재료인 안료에 따라 팽창과 진출하는 발색이 강한 흰 색조가 작품을 훼손하는 경우도 있기 때문이다.

아연화 즉, 징크화이트보다 백색도가 강한 티타늄화이트로 만든 페인트로 벽면 도색을 마감한다면 제아무리 좋은 작품을 디스플레이한다 해도 벽면이 작품을 압도하고 벽이 작품보다 먼저 튀어나와 보이기 때문에 최악의 전시장 환경이 될 수도 있다. 이것이 디스플레이를 아무리 잘하여도 뭔가 이상하고 작품이 돋보이지 않는

이유인 것이다. 여기에 강한 서포터조명까지 더하게 되면 미술품 전시가 아닌 벽체 전시장이 되어 감상자에게 작품의 감성을 제대로 전할 수 없어 아무런 성과 없는 전시가 될 수 있다. 벽체 색채 조절의 중요성이 여기에 있는 것이다.

한편 미술작품의 성격이나 특성을 세심히 고려한다면 반드시 화이트 큐브 속에 작품을 전시할 필요는 없다. 품격 높은 전시를 위해서는 미술작품의 색조나 프레임, 입체설치의 특성, 유물의 종류나 색조 등에 따라 세련된 벽체의 색이 중요할 수도 있기 때문이다.

따라서 벽체 색상의 품격을 높이거나 벽이 사라져 없어 보이도록 색채를 조절한 뒤 벽면의 도장을 마감해야 한다.

① 무채색 혼합을 이용한 벽체의 후퇴 방법

과거에는 생석회를 이용한 회벽이나 천연 안료로 벽체를 마감하여 미술작품을 감상하는 데 벽체가 주는 시각적 문제는 비교적 발생하지 않았지만 근자에는 백색이 너무 강한 발색도를 보이는 도장재가 많아 자칫하면 문제가 되는 경우가 많다.

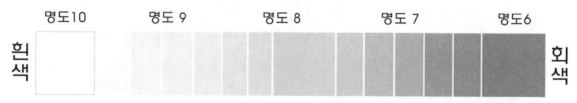

백색도가 높으면 회색이나 검정색을 혼합한다.

따라서 백색도를 약화시켜 벽체를 작품보다 멀리 있게끔 후퇴시키기 위해서는 명도를 낮추거나 색채를 조절해야 한다. 가장 손쉬운 방법은 검은색을 혼합하여 명도를 낮추어 도장하는 방법이다. 신문지나 휴지 같은 곳에 도장하고자 하는 페인트를 칠한 후, 건조가 되면 눈을 살짝 뜨고 보았을 때 신문 종이나 휴지의 밝기보다 페인트색이 멀어져 보이지 않으면 반드시 검정 페인트를 1% 이내로 추가하며 명도를 낮춘 후 벽체의 도장재로 결정해야 한다. 백색도가 강하면 강할수록 검은색의 비율을 높여야 하고 필요 시 다른 색상을 첨가하여 무채색의 색조 변화를 꾀할 수 있다.

② 컬러 벽체는 보색혼합을 이용하여 벽체를 후퇴하게 한다

화이트 큐브에서 벗어나 다양한 컬러로 전시 벽체의 변화를 꾀하면 감상자들의 시각적 집중력과 감상 정서의 변화로 특색 있는 전시 환경을 만들어 낼 수 있다.

빨간색부터 다양한 컬러의 벽체로 된 전시 환경을 만들고자 할 때는 시중에 판매되는 페인트 색상을 그대로 사용하지 않도록 해야 한다. 왜냐하면 판매되는 페인트는 그 색상 중 가장 명도와 채도가 높은 원색이므로 벽체에 그대로 도장을 하면 그림이나 미술품은 보이지 않고 벽면의 색상이 그림을 집어삼키기 때문이다. 즉, 선명도 높은 원색으로 도장 된 벽체는 감상자의 시각적 피로도를 높여 작품을 제대로 볼 수 없게 만든다는 것이다. 따라서 원하는 색상이 선택되면 벽면 멀리 보내어주기로 색채 조절을 해야 한다.

빨간색에 청록색을 조금 넣으면 색의 품격도 높아지지만 빨간색이 뒤로 차분히 멀어 지게 되는 것이다. 청록색을 더 많이 넣게 되면 빨간색은 더 멀리 후퇴되어 버리고 빨강 과 청록을 반반 정도 혼합하면 색이 사라져 지평선에 있는 것처럼 느껴지는 원리이다. 즉, 보색혼합으로 색을 수축 또는 후퇴시키는 방법을 이용하면 전시장 벽체를 격조 있고 다양한 색채로 연출할 수 있다.

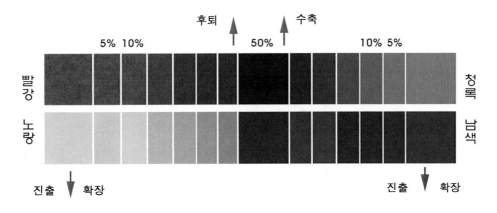

색상환에서 마주 보는 색인 빨강과 청록, 주황과 파랑, 노랑과 남색 등 두 가지 색을 혼합하면 회색이나 검은색 즉, 무채색이 되어 색이 사라져 버리는 원리이다. 예시한 빨강 과 노랑의 색상에 보색을 5%와 10% 넣었을 때 색이 점점 멀어져 사라지는 효과를 볼 수 있는 것과 같은 원리로 여기에 흰색이나 회색을 혼합하면 더욱 격조 높은 컬러의 벽면을 만들어 낼 수 있게 된다.

③ 파스텔 색조를 이용한 다양한 벽체의 채색 디자인

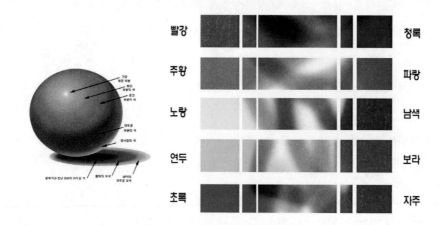

사각의 큐브이든 곡면형 전시장이든 단일 색상으로 벽체 전체를 도장하면 자칫 작품을 감상할 때 연속된 벽체의 시각적 피로함으로 인해 감상자가 지겨워질 수도 있다. 따라서 생기발랄한 감상자 동선과 최적의 작품 감상 공간을 만들기 위해서는 벽면마다 색상의 변화를 주는 것도 좋은 시도 중 하나이다. 문제는 색을 만들어 내는 조색이나 작품의 성격에 따라 최적의 조화를 꾀하는 색조 설계일 수 있다.

색조 설계가 문제가 된다면 이를 해결하는 손쉬운 방법은 저채도의 파스텔 색조로 벽면을 도장하는 것이다. 이렇게 하면 무난하게 참신하면서도 신선한 전시장 환경을 만들 수 있다.

④ 전시 벽면 마감재 여분을 보관해 두고 유지보수에 사용하기

미술관이나 박물관의 예술품은 주기적으로 작품이 교체되어 전시되기 때문에 전시 디스플레이로 작품을 부착하거나 고정한 후 다음 전시 디스플레이를 하려면 벽면에 많은 못부터 피스, 스테이플까지 갖가지 자국이 남아 흉하게 보인다.

약간의 스크래치나 못 자국을 지우기 위하여 새롭게 도장한다는 것은 전시 경비가 늘어나기도 하지만 짧은 휴무 기간에 공사를 할 시간적 여유도 없는 경우가 많다.

따라서 전시 종료 후 작품 부착을 위한 흔적들을 손쉽게 메우거나 지우는 방법을 찾아 두어야 한다.

그것은 미술관이나 박물관의 벽체를 만들고 최종적인 전시 벽면의 마감재의 여분을

보관해 두는 것이다. 수성페인트로 마감하였다면 1.8L 페트병에 2~3통 담아 둘 수도 있다. 융단이나 갈포벽지로 마감을 하였다면 3~4m 말아서 보관하고, 원목으로 마감을 하였다면 원목을 2~3단 보관해 두는 것을 잊지 말아야 한다.

이 중 대부분의 경우 시공하며 마감한 벽체 재질은 갈포벽지나 칩보드, 베니어판 등에 수성페인트로 도장하여 전시장 벽면을 마감한 것이다. 이럴 경우에는 미리 보관해 둔 페트병의 수성페인트를 사진과 같이 입구가 좁은 캡이 있는 병에 넣어 둔다. 전시가 끝나면 벽체의 못 자국이나 피스 구멍에 수성페인트를 짜 넣은 후 가볍게 손이나 붓으로 문질러 벽면을 깨끗하게 원상회복시킬 수 있다. 이렇게 하면 다음 전시 디스플레이가 쉬워지며 전시 공간은 군더더기 없는 명료한 전시 환경이 되어 최적의 상태를 유지할 수 있다. 작은 캡 통에 담아 둔 수성페인트는 뚜껑을 잘 닫아 수분 증발만 방지하면 오래도록 두고두고 이용할 수 있다.

3) 전시 공간을 살려 내는 확장성과 곡선의 벽면 미학

재해를 입지 않은 자연은 모가 난 것들이 적다. 그러나 인공적인 것들은 편의성이나 기능성을 조건으로 직선적이고 사각으로 규격화되었다. 사람들이 이러한 공간에 익숙해져 있는 실정이다. 모서리나 각이 진 기둥들은 공간이 단절되고 닫힘과 막힘이라는 감성으로 시각이 차단되고 시선의 이동선이 막혀 전시·발표에 장애가 되고 있는데도 이에 무감각해져 있는 것이다.

답답하고 이상야릇한 공간, 뭔가 부족한 공간의 소소한 정서를 느끼지 못하고 이제까지의 관습으로 좋은 전시 공간을 만들겠다는 것을 포기해 버리는 것과 같은 상황이 현재 우리 주변의 미술관이나 박물관이 가진 공간 정서이다.

지구가 둥글 듯 원이나 아치에는 미학이 담겨 있다. 원기둥이나 아치는 삼각이나 사

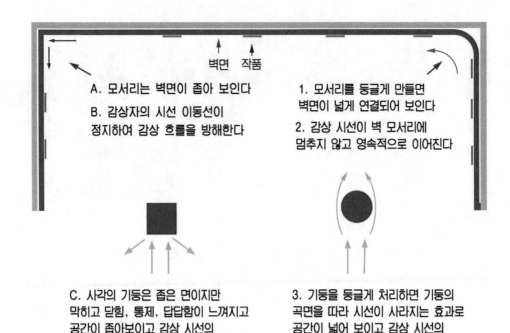

A. 모서리는 벽면이 좁아 보인다

B. 감상자의 시선 이동선이
정지하여 감상 흐름을 방해한다

1. 모서리를 둥글게 만들면
벽면이 넓게 연결되어 보인다

2. 감상 시선이 벽 모서리에
멈추지 않고 영속적으로 이어진다

C. 사각의 기둥은 좁은 면이지만
막히고 닫힘, 통제, 답답함이 느껴지고
공간이 좁아보이고 감상 시선의
장애가 생긴다

3. 기둥을 둥글게 처리하면 기둥의
곡면을 따라 시선이 사라지는 효과로
공간이 넓어 보이고 감상 시선의
장애가 줄어든다

각기둥에 비해 중력에도 서너 배 강하게 지탱하는 기능성과 다양성이 내재되어 있고 조명을 적절하게 확산시켜 벽면의 미적 가치를 향상시킬 수도 있다.

세모나 네모난 나무가 없듯이 원과 아치의 미학이 살아 숨 쉬는 전시·발표 공간을 창조하려는 사고의 전환으로 자연스러운 전시 공간을 만드는 것이 우선시되어야 한다. 전시·발표장의 공간도 원의 미학을 적용하면 벽면의 단절된 모서리가 사라지고 감상 시선의 움직임이 자연스러워진다. 이때 벽면의 원형 반지름은 크게 할수록 좋다.

전시 공간에 있는 사각의 기둥도 작품 감상의 방해 요인으로 작용한다. 사각의 기둥은 시선이 막히고 답답한 인상을 주어 작품보다는 기둥이 먼저 보이게 된다. 이를 원기둥으로 시공하면 시선이 둥근 면을 따라 이동하므로 감상 시선의 이동선이 자연스러워진다.

또 원기둥을 이용하여 테이블이나 벤치를 만들면 더욱 전시 환경을 아름답게 연출할 수 있다. 원기둥 둘레의 테이블에는 팸플릿이나 전시 홍보물, 방명록 등을 비치할 수 있게 기능성을 가미한 시공을 하면 차별화된 전시·발표 공간을 창조해 낼 수 있다.

4) 평면·입체·설치·영상 등 전시 부착시설 만들기

사각의 단절된 화이트 큐브에서 감상자를 위한 자연스러운 동선을 살린 곡선의 전시 공간을 만들었다면 이제 다음 할 일은 다양한 작품 디스플레이를 위한 작품 설치 레일, 천장 설치가설물, 걸개 고리나 핀, 전기 콘센트, 입체작품 좌대, 빔 영상 설치대 등을 빠트리지 않고 설계에 반영되도록 주의 깊게 검토한 후 제작·시공하는 것이다.

박물관이나 미술관은 유물이나 작품을 영구적으로 부착·설치하는 것이 아니다. 주제나 콘셉트에 따라 전시·발표물들이 바뀔 수밖에 없다. 더구나 전시·발표가 잦은 전시장이나 개인 갤러리는 비교적 짧은 기간 내 작품을 교체하는 일이 많고 작품도 순수 미술의 평면작품에서 조각, 서예나 전각, 입체 혹은 설치미술, 키네틱아트와 영상, 부스별 주제전 등 다채로운 작품을 디스플레이해야 하기 때문에 전시·발표장을 만들 때부터 철저히 계획하고 설계해야 한다.

(1) 벽면 작품걸이 레일과 결속 와이어

디스플레이의 편의성을 위해 벽면에 작품걸이 레일을 설치·시공하는 경우가 많다. 상업용으로 판매가 잦아 액자가 자주 바뀌는 경우에는 효과적이지만 일주일 이상 긴 일정으로 전시하는 경우에는 설치하지 않는 것이 좋다. 왜냐하면 작품보다 레일이나 와이어가 눈에 띄어 작품 감상을 저해하기 때문이다. 이는 자칫 낚싯줄에 고기가 매달린 듯, 굴비를 엮어 놓은 격이 되어 버릴 수 있다. 그러므로 전시 공간은 작품이 주가 되고 부수적인 것은 눈에 띄지 않는 것이 가장 좋다.

레일이 설치되어 있다면 작품에 따른 디스플레이가 레일 선에 제한을 받고, 와이어에 걸려 그림이 고개를 숙이게 된다. 이는 돌출된 작품의 사선 그림자가 생겨 작품 감상의 저해 요인이 될 수 있다. 또 레

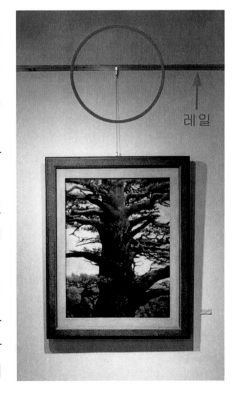

레일

일이 벽면에서 돌출되어 그림이 기울며 떨어져 있어 와이어를 벽면에 붙이려고 별도의 타카 핀으로 고정해야 하는 불편함이 있다. 고정 핀은 보기에도 흉하고 추후 핀을 뺀 자국들이 벽면을 훼손하여 다음 전시의 디스플레이에 방해 요소로 작용할 수도 있다. 따라서 레일은 필요시를 대비하여 시공은 해 두지만 가급적 못을 박고 작품을 거는 것이 편리하고 작품의 품격도 높일 수 있다.

한편 전시가 종료되면 황동 못을 박아 작품을 설치했던 곳에 못 자국이 남는다. 이는 벽면의 바탕 처리를 할 때 입구 좁은 병에 담아 둔 페인트로 메꿔 다음 전시 준비를 위하여 정비해 두어야 한다.

(2) 천장 설치작품 걸개 핀과 레일

앞에서 설명한 벽면의 작품걸이 레일과 별도로 특별히 무거운 설치작품이나 입체 설치작품을 자유로운 위치에 매달 수 있게 하려면 전시장 벽면이 아닌 천장에 시공하는 것이 더 좋다.

가느다란 와이어 한 줄에 1톤 정도를 매달 수 있기 때문에 전시장 설계 시 천장 쪽에 설치작품 레일이나 작품걸이를 반영하고 시공해 두면 다양한 입체설치작품을 설치할 때 긴요하고 신비롭게 작품을 자유자재로 디스플레이할 수 있다.

설치작품걸이 레일을 시공하기 어려운 여건이라면 천장에 그물구조의 철망을 이용하거나 지지대에 갈고리 모양의 핀이나 펀칭으로 천공을 뚫어 두면 입체작품을 설치할 때 별다른 공사 없이 곧바로 와이어나 낚싯줄을 내릴 수 있어 디스플레이가 한결 손쉬워진다.

(3) 전기 콘센트, 무선 인터넷 등 전기·전자장치의 시공

전시장은 작품이 주인이 되어야 한다. 작품 이외의 것이 눈에 보이지 않을수록 좋은 전시장이다. 화환이나 꽃의 전시장 반입을 자제하는 것도 좋지만 전기나 전자 장비도 눈에 띄지 않은 곳에 엄밀하게 설치·시공해 두어야 한다.

작가의 의도대로 제대로 된 디스플레이를 위해서는 필요한 것들이 많을 수도 있다. 유무선 인터넷, 영상 동작, 움직이는 물체의 전원, 액체들의 유동, 레이저 광선, 빔 프로젝터 등 작동되려면 전기장치가 작품 가까이 있어야만 한다. 전시장에 전깃줄이 바닥을 굴러다니거나 빨랫줄처럼 공간을 가로질러 날아다니는 곳은 작품 감

상의 분위기를 망치기 때문이다.

여기저기 테이프 자국이 있고 더덕더덕 설치 자국이 있으며 쓸데없는 선들이 보이는 공간에서는 작품이 제대로 보이지 않는 것이다.

그러므로 전기 콘센트나 유선 인터넷 접속 단자는 작품 감상의 시선에서 멀리 떨어진, 바닥에 맞닿은 하단의 오염 방지턱이나 천장 상단에 엄밀하게 설치해 준다. 무선 인터넷이나 설치용 콘센트는 눈에 띄지 않은 천장이나 벽면의 하단 턱 사이에 숨겨 시공하는 지혜를 짜내도록 한다.

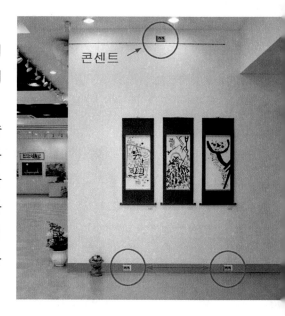

(4) 입체작품 좌대와 테이블 그리고 부스 전용 이동 칸막이벽

미술품의 전시·발표 공간에는 평면작품 외에도 다채로운 입체작품들이 디스플레이를 기다린다. 입체의 조각작품에서 설치작품, 도자기나 염색·죽세·지점토·한지 등의 공예품, 의상이나 조명 등 생활 속의 산업디자인 작품, 서각이나 수석 등 다양한 장르의 작품이 전시될 수 있다. 그러므로 이러한 미술품들이 돋보이게 할 수 있는 부수적인 보조 물품들을 예상하여 다목적용 보조 가구들을 시공 때 만들어 두는 것이 좋다. 그리고 이러한 테이블이나 작품 좌대의 재질과 색채는 전시 벽면과 조화되도록 제작해 두어야 한다. 테이블은 개막식의 다과회나 세미나 등의 용도를 생각하며 제작하고 좌대는 입체작품의 크기에 따라 넓거나 좁게, 길거나 짧게 다양한 규격으로 2~5조 정도 제작해 둔다.

전시 기간 중 사용할 의자는 3~4개 정도 감상자나 컬렉터와 담소를 나눌 수 있도록 단순한 디자인으로 준비해 두고 작품 감상의 시선을 가리지 않는 곳에 비치해 두는 것이 좋다. 작품 설명회나 세미나를 위하여 20~30개 정도의 예비 의자가 필요할 수 있으므로 이를 초기 설비나 운용 계획에 넣어 두는 것이 좋다.

한편 주제전이나 부스전과 같이 전시 공간을 조정하기 위하여 기본적인 이동형 칸막이벽 2개 정도를 전시 벽체와 같은 재질, 동일한 색상으로 만들어 두고 작품 수장고에 보관한다. 칸막이를 좁게 만들면 넘어질 수 있고, 너무 폭이 넓으면 보관

상 공간을 차지하게 된다. 30~40㎝ 정도의 폭으로 만들고 쉽게 옮길 수 있게 바퀴를 달되 하단 가장자리 끝에는 반드시 4~6개의 수평잡이 볼트판을 붙여서 제작하는 것도 잊지 말아야 한다. 이동이 끝나면 볼트를 돌려 바닥에 완전하게 밀착시켜 고정해 두어야만 벽면이 움직이거나 넘어져 생기는 안전사고를 예방할 수 있다.

(5) 빔 프로젝터 설치대와 매립 스크린 등 천장 시공 시 고려할 사항

영상설치작품을 전시할 경우에는 영상장치나 기기를 설치할 선반이나 설치대가 필요하다.

기본으로 영상투사 빔을 세미나용으로 한 대 정도는 설치하고 천장에서 내려오

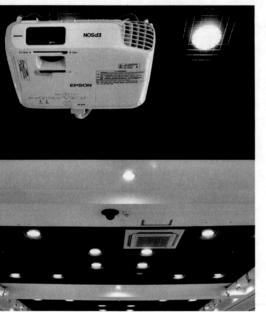

는 매립형 자동 스크린도 함께 준비해 두는 것이 좋다.

천장은 공간에서 가장 높은 곳이어서 디스플레이 할 때 전기 결선이나 작품을 매다는 일은 무척 까다롭고 노력이 많이 든다. 그러므로 천장을 시공할 때 빠뜨리지 말아야 할 것들을 잘 챙겨야 한다.

와이어를 연결할 수 있도록 천공하여 앵커볼트 (anchor bolt)를 박아 두거나 스트롱앵커(strong anchor)를 박고 아이볼트(eye bolt)로 조아 둔다. 또 전기 콘센트도 영상이나 움직이는 작품들이 설치 될 수 있는 위치에 미리 설치·시공하고 에어컨이나 냉난방설비, 온습도조절시설, 환·송풍시설도 천장 시공 시 함께 고려해야 한다.

5) 바람직한 조명과 자연 환·송풍기, 냉난방 시공 기술

사람은 온도와 빛에 가장 민감한 동물 중의 하나일 뿐 아니라 태양 빛이 없는 지구를 상상할 수가 없는 것처럼 전시·발표장은 일상의 생활보다 비교적 더 안정된 정서가 유지되어야 하는 곳이기에 조명의 역할이 매우 중요하다. 그리고 온도와 빛도 중요하지

만 깨끗한 공기도 유지되어 쾌적한 환경을 조성해야 전시 공간에서 감상자들이 오래 머물 마음이 생기는 것이다. 따라서 최상의 전시·발표 환경을 만드는 방법을 살펴보기로 한다.

(1) 조명의 설치 위치와 조명 색상

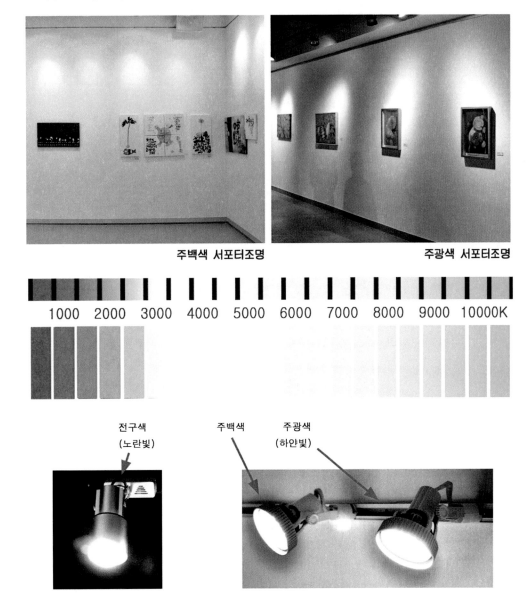

실내의 미술품은 조명의 효과에 따라 품격이 달라 보인다. 전시·발표장의 벽면 조

명은 크게 세 가지 정도로 나누어 볼 수 있다. 벽면 전체를 은은하게 밝히는 전체 조명과 천장의 반사광선을 이용하여 작품 전체를 밝히는 간접조명 그리고 작품을 향해 직접 쬐어 돋보이게 하는 서포터조명이 그것이다.

일반적으로 가장 많이 쓰는 주거용 백열전구나 할로겐전구의 조명색을 '전구색 (3,000K)'이라 칭하는데, 집 안에 편안하고 따뜻한 정서와 느낌을 주기 때문에 가장 많이 사용한다. 그러나 해가 뜨거나 질 무렵의 노을과 유사하여 상대적으로 어두운 느낌을 줄 수 있다.

주백색(4,000K)은 LED에서 많이 쓰이는 조명으로 주거, 사무, 공공시설 등에 사용하는데 정오의 햇빛(5,000K)과 가장 흡사하기 때문에 밝으면서도 따뜻한 느낌을 준다.

주광색(6,000K)은 LED 조명이 등장하면서 좀 더 흰빛의 밝은 조명을 원할 때 사용한다. 사무실 조명에 많이 쓰여 업무용, 작업등, 옥외등, 자동차 전조등, 산업용으로 적합하나 흰빛이 지나쳐서 푸른빛이 많이 나기 때문에 주거용으로 쓰면 차가운 느낌을 줄 수도 있다.

앞의 두 사진을 비교해 보면 주광색과 주백색의 전시 장면이 확연한 차이가 있음을 볼 수 있을 것이다. 주광색만으로 벽면을 비추면 자칫 벽체가 푸른빛의 형광 색조로 보일 수 있다. 이는 백색도가 너무 강하여 작품 감상을 제대로 할 수 없게 되므로 주의해야 한다. 따라서 전시장의 전체 조명은 벽면의 색상과 어울리게 사이사이 주백색(4,000K)이나 주광색(6,000K)을 섞어 가며 벽면 밝기를 조절하는 것이 자연광에 가까워 작품 감상용으로 적절하다.

서포터조명은 앞쪽의 사진과 같이 주백색 위주로 준비하되 설경 그림처럼 밝고 푸른색을 강조하기 위해서는 주광색 서포터조명도 5~10개 정도 비치해 두는 것이 좋다.

또 작품의 크기에 따라 서로 다른 조명을 준비해야 한다. 10호 미만의 소품일 경우에는 원통의 직경이 좁은 서포터조명을 이용하고 30호 전후의 작품 조명은 직경이 넓은 것으로, 100호 이상의 대작 조명은 원형 서포터조명에서 넓은 사각조명을 사용하는 것이 좋다.

한편 조명의 설치 위치도 매우 중요하다. 앞의 '주백색 서포터조명' 사진처럼 조명

이 작품을 비추지 못하고 작품 상단의 벽면만 비추는 잘못된 전시장을 많이 볼 수 있다. 이처럼 조명 위치가 잘못되어 작품보다는 벽면이 돋보이는, 이상한 꼴이 되어버린 전시장이 많음에 유의해야 한다.

따라서 앞의 그림처럼 작품에서 충분한 거리를 두고 서포터조명의 레일을 설치해야 한다.

조명의 위치는 벽면에 부착된 작품의 중앙에서 서포터조명이 있는 천장의 조명 높이만큼 벽에서 떨어진 지점을 찾고 그 위쪽 천장에 레일 시공을 해야 한다. 그리하면 작품 속의 질감도 살아나고 액자의 어두운 그림자가 작품을 감상하는 데 방해를 주지 않게 된다.

한편 미술품 조명은 장시간을 쬐어야 하므로 텅스텐 빛이나 형광 조명도 무시하지 못할 정도로 전기 소모가 많아지기도 하고 열이 많이 발생한다. 이에 따라 시간이 지날수록 서포터조명의 위치가 천장으로 이동하는 경우가 많다. 그러므로 전기가 지나갈 때 빛을 발하는 LED 조명으로 대치하면 초기 비용은 제법 들지만 길게 보면 이는 매우 경제적인 방법이라 할 수 있다.

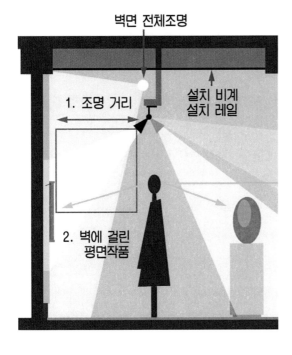

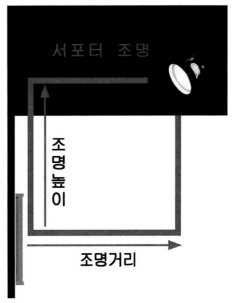

(2) 자연 송풍과 환풍기시설

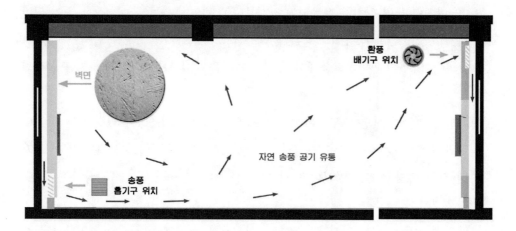

사람의 생활 환경 중 가장 중요한 것이 숨 쉬는 활동인 것처럼 전시·발표장과 작품 주위의 대기 환경은 매우 중요하다. 전시장은 사방이 벽으로 막혀 있는 공간이므로 공기의 흐름이 원활하지 못하여 작품의 손상은 물론 사람의 숨 쉬는 환경을 최악의 상태로 만들 수 있기 때문이다.

유화물감은 건조에 길게는 6개월 정도 걸리므로 여기서 산화되어 나오는 기름 냄새 그리고 벽체의 페인트 냄새, 몰딩이나 액자 냄새, 입체나 설치작품의 접착제 냄새, 조명등이나 전기기구가 열에 의해 뿜어내는 절연제 냄새, 바닥재나 바닥 접착제 냄새, 천장이나 벽체의 콘크리트 냄새, 인쇄물이나 홍보물에서 나오는 냄새 등 수많은 인공물에서 뿜어져 나오는 냄새로 늘 오염되는 곳이 전시·발표장이나 미술품 수장고다. 신축 미술관을 지을 때는 이러한 오염원을 제거하는 흡기와 배기구를 설계에 반영할 수 있으나 기존의 일반적인 소규모 갤러리는 전시 벽면을 만들 때 벽체에 신규로 만들 수밖에 없을 것이다.

흐르고 움직이는 것들은 썩거나 오염되지 않는다. 실내의 유해한 냄새를 자연 바람으로 제거할 수 있도록 계획하고 공기가 유동할 수 있는 송풍 설계와 시공을 하는 것이 중요하다.

일반적으로 화이트 큐브로 만들어진 전시장은 밀폐를 우선 고려하는 경우가 많은데 자연 환기설비가 없으면 감상자들이 전시장에서 오래 머물 수 없음을 명심해야 한다.

먼저 자연 송풍과 환풍 방식은 가급적 공기의 온도 차를 이용한 방법으로 설비하는 것이 좋다. 낮은 온도의 공기가 실내의 바닥에 가까운 벽체를 타고 올라오게 흡기구를 만들고, 흡기구와 가장 먼, 높은 곳에 전시장의 열기가 자연스럽게 빠져나가도록 천장 가까운 벽면을 이용해 배기구를 만들어 두는 방식이다.

자연풍으로 실내 공기가 순환되지 못할 경우에는 인공적인 송풍과 환풍기를 설비해야 하는데 이것 또한 자연 바람이 움직이는 위치처럼 송·환풍기를 설치한다.

여기서 한 가지 더할 것은 바람막이시설이다. 겨울이나 여름철의 냉난방기 가동할 때 에너지 효율을 높이기 위하여 흡기구와 배기구 앞쪽에 바람막이 여닫이문을 만들어 두면 필요한 경우 문을 닫아 에너지 손실을 막을 수 있게 된다.

바닥 흡기구

(3) 실내 온도와 냉난방

전시·발표장의 실내에는 숨 쉴 수 있는 공기도 환경의 절대적인 충족 요건이지만 온도 또한 중요한 요소이다. 추워서 몸을 움츠리면 작품을 진지하게 감상하거나 몰입하지 못하듯이 더위 또한 마찬가지이다. 따라서 적정하고 활동성 있는 온도로 미술품을 감상할 수 있는 환경을 만들기 위해서는 전시장 벽면의 단열 시공부터 하는 것이 중요하다. 설비 초기에 비용 부담이 있지만 1~2년 정도면 운영 자금에 여유가 생기게 된다.

방법은 의외로 간단하다. 먼저, 열전도율이 비교적 높은 공기를 차단하는 일이 최적의 기술이다. 공기를 한 겹으로 차단하기보다는 두세 겹으로 차단하면 더 좋

은 단열재가 된다. 볏짚, 커튼, 종이, 스펀지, 스티로폼, 합판 등 어떤 면재라 하더라도 공기층을 만들고 겹겹이 공기가 새거나 유동할 수 있는 구멍을 막으면 훌륭한 단열재 역할을 할 수 있다.

그러므로 전시장 벽체를 만들기 전에 기존의 벽에 단열재를 먼저 붙이고 전시장 벽체를 만들든, 전시장 벽체에 부목을 고정하고 단열재를 붙인 후 전시장의 최종 판재를 붙이든, 단열 시공을 반드시 해야만 겨울을 따스하게 지낼 수 있고 무더운 더위에도 아랑곳하지 않고 시원하게 피서하듯이 작품을 여유롭게 감상할 수 있다.

단열 시공을 마무리하였다면 폭염과 혹한을 대비한 실내 냉방과 난방설비를 겸해야 한다. 이때 가급적 일체형 냉난방기를 설치해야 공간 활용이나 운용이 간편해진다. 그리고 설치 위치도 실내 자리를 차지하는 입식형은 공간을 차지하고 전시작품의 방해 요소가 되므로 천장이나 벽체에 매립해서 설치해야 전시와 무관하게 난립된 물품들이 없는 깔끔하게 정리된 최상의 전시 환경을 만들어 낼 수 있게 된다.

2. 미술품을 꽃피우는 화이트 큐브의 색조 조절과 표면 처리

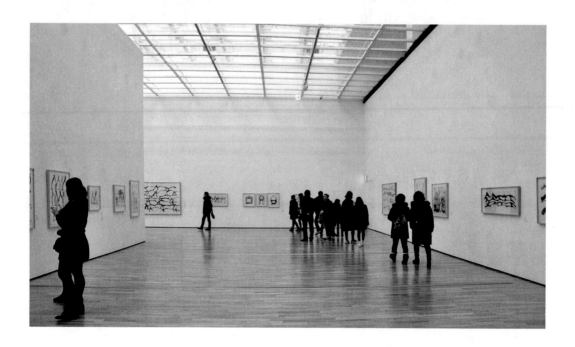

이제 전시·발표장의 벽체와 조명, 냉난방 등의 설비나 시공이 끝나면 가장 중요한 전시장의 벽체나 바닥, 천장의 전체적인 색조를 조절하여 색채 디자인을 해야 한다.

벽면은 다양한 역할을 한다. 사람이 쾌적하게 살아가도록 온도 변화나 바람을 막아주는 등 자연의 다양한 공격으로부터 보호해 주는 기능도 하지만 시각적으로는 막히고 닫히고 통제된 시선을 달래기 위하여 다양한 패턴이나 재질로 연출되는 공간이기도 하다. 그래서 전시장의 벽면은 특이한 환경이 조성되어야 한다. 장차 전시될 작품을 돋보이게 만들 수 있도록 벽면을 디자인하는 일은 매우 중요하다.

보통 전시장은 대부분 무광의 백색 화이트로 도장만 하면 된다는 식으로 마감 공사를 한다. 미세한 색상의 보정이나 조절을 하지 않으면 벽이 튀어나와 공간이 답답해지거나 바닥이 솟아오르기도 한다. 그 외에도 중요하지 않은 걸레 턱, 천장의 몰딩, 문짝이 강조되는 등 작품 감상의 저해 요인이 여기저기 나타나게 된다. 그러나 대부분의 사람들은 공간 요소마다 시각적 문제가 있음에도 그것을 느끼지 못하고 전시장 공사가 잘 되었다고 만족한다. 이것은 자신의 감각이 제일 좋으며 자신이 전문가라고 자만한 결과로, 갤러리 운영 후 1년 정도 지나면 여기저기 이상한 것들이 눈에 보여 후회하는 경우를 많이 보게 된다. 이것은 곤충도 눈이 있고, 강아지도 눈이 있음을 망각한 채 '제 눈에 안경' 즉, 아는 만큼 보인다는 사실을 몰랐기 때문에 일어나는 현상이다.

사람들은 순백의 흰색을 찾아내기 위한 노력을 계속해 왔다. 기원전에는 납에서 얻은 유독한 실버화이트나 자연에서 채취한 석회(탄산칼슘)나 석고(탄산바륨), 백토, 조개껍데기, 동물성 뼈 등을 사용하여 순백의 묘미를 즐겼다. 이후 산화아연을 주성분으로 한 징크화이트가 인상파의 그림에 이용되고 근자에는 티타늄화이트가 그림에서 건축, 산업에까지 널리 쓰이고 있다. 이렇게 다양한 백색의 색채를 어떻게 조절하면 작품의 품격이 높아지는 연출을 할 수 있는지 도색과 벽체의 질감 처리에 대하여 알아본다.

1) 미술품을 돋보이게 하는 순백의 색조 변신과 전략

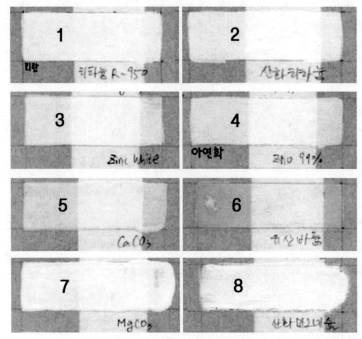

1995.1.24 - 95.4.2 까지 680시간 직사광선 노출 검사
흰색 바탕 종이가 누렇게 산화되었으며 밝은 부분이
햇빛을 가린 부분으로 산화티타늄이 가장 백색도가 높다.

예전에는 그림 5번의 탄산칼슘이나 그림 3번의 아연화, 그림 7번의 탄산마그네슘, 천연백토 카올린처럼 백색도가 비교적 낮은 무광택으로 도장한 벽면의 전시장 만들어졌다. 그러므로 작품이 자연스레 돋보이는 전시 환경이 가능하였다. 그러나 최근에는 그림 2번의 산화티타늄화이트나 그림 6번의 바륨 성분 그리고 백색의 형광 안료의 발전으로 매우 다양한 백색의 물감이나 다기능 페인트가 생산되고 있다. 따라서 건축 인테리어에서는 백색의 선택이 유용하게 활용되지만 전시 공간의 벽체를 마감하는 도장 재료의 선택은 더 까다롭게 되어 버렸다. 그러므로 전시·발표장에 도장할 페인트를 구매하였다면 반드시 백색 페인트의 백색 강도를 조절해야 한다.

백색 수성페인트는 제조 회사마다 백색의 강도가 제각각이다. 이러한 현상은 아연화를 사용한 징크화이트보다 산화티타늄화이트의 흰색 강도가 5~7배 정도 강하기 때문에 나타난다. 여기에 형광백색 성분이 더해지면 그 백색의 주목성은 더 강력해지는 것이다. 이러한 재료의 백색 페인트를 전시 벽면 도장으로 마감할 경우에는 미술작품은

보이지 않고 벽이 먼저 눈에 띄게 되고 여기에 주광색 조명이 가미되면 제아무리 훌륭한 미술작품이라도 무의미한 물체로 전락하게 된다는 사실을 알아야 한다.

2) 미술품을 살려 내는 무채색의 위력과 색채 조절

만약 빛이 없다면 아무것도 볼 수가 없다. 빛이 있어야 미술작품을 제대로 감상할 수 있다는 당연한 원리를 잘 알고 있으면서도 전시 공간에서 미술작품을 돋보이게 할 수 있는 상황을 만들지 못하는 경우가 허다하다. 미술품들을 의미 있게 감상하려면 명암이나 색의 선명도 그리고 부드럽고 거친 질감 등 조형 요소가 작품에 내포되어 있는 것을 느낄 수 환경을 만들어야 한다. 그리고 이러한 조형 요소들이 제대로 역할을 다하기 위해서는 그 배경이 되는 전시 벽면이나 전시 공간의 명도나 색채, 채도 등을 조정해야 한다. 이러한 작업이 작품을 살려 내는 중요한 요건이 될 수 있다는 것에 주목해야 한다.

순백의 화이트 큐브 공간을 만드는 것도 이 때문인데 앞서 이야기한 바와 같이 전시 벽면의 도장은 가급적 산화티타늄화이트를 넣지 않은 무광페인트로 도장하는 것이 좋다.

그림 4번의 작품은 산화티타늄을 사용하여 벽면을 도장하여 마감한 전시장으로 작품보다 벽면이 살아나서 작품이 돋보이지 않는다. 그림 1번의 벽면은 청회색 무광페인

트로 전시 벽면을 도장하여 그림 4번보다 작품이 더 돋보이는 것 같다. 그림 2번과 그림 5번은 화이트 벽면에 전구색(2,000K)에서 주백색(4,000K) 사이의 조명을 사용해 벽면이 붉어 보이게 만든 조명의 원리가 숨겨져 있다. 그러나 그림 5번은 서포터조명의 위치가 벽에 너무 가깝게 설치되어 조명이 작품을 비추지 못하고 벽면만 붉게 물들이고 있다. 그림 3번은 조명의 위치가 너무 가까워 그림자가 길게 드리워져 오히려 조명이 작품 감상의 방해 요인으로 작용하고 그림 6번은 너무 강한 서포터조명으로 인해 작품 반사가 일어난 것은 물론 아크릴 액자의 그림자가 시선을 빼앗고 있다.

전시장의 조명은 전시장 벽면의 도장과 상호 밀접하게 관련되어 작품의 최종 인상으로 남는다. 따라서 조명을 적절하게 잘 조절하였는데도 불구하고 작품이 제대로 역할을 하고 있지 못한다면 벽면의 도장이 문제인 것이다.

전시 벽면의 도장색은 무광의 흰색 수성페인트를 구입하였다면 벽면을 후퇴시키기 위하여 검은색 수성페인트는 5~10티스푼, 수성 색소는 5~10방울 정도인 0.5% 전후로 넣는다. 그 후, 예비 도장을 해 보고 건조 후 밝아지는지 어두워지는지를 확인하고 증감한 다음 명도 8~9 정도의 밝기가 나오면 최종 도장을 하는 것이 좋다.

그리고 전시장 조명을 무엇을 선택하였는가에 따라 벽면의 색상을 다르게 변화시켜야 한다. 도장할 벽면의 밝기를 원하는 무채색으로 조합하고 나면 작품을 서포트할 조명을 파악하여 색상을 첨가해야 한다. 주백색(4,000K)에서 주광색(6,000K) 사이의 조명을 선택한 경우에는 오렌지에서 주황색까지의 수성페인트나 수성색소를 첨가하고, 조명의 색상이 전구색(2,000K)에서 주백색(4,000K) 사이인 경우에는 연두에서 남색 사이의 수성페인트나 색소를 첨가하여 색채를 조절한 후 벽면을 도장하는 것이 좋다. 이것은 서포터조명의 색이 벽체에 비지면서 밝아지는 색광 혼합의 원리를 적용한 것이다.

3) 최상의 미술품으로 거듭나게 하는 벽면의 질감 처리

자신의 외모가 궁금하여 구리거울, 즉 '동경'을 만든 고대인들의 지혜가 새삼스럽다. 요즘에는 거울에서부터 스마트폰까지 얼굴이 있는 그대로 사실되게 보여서 사람들은 이를 흐뭇해한다. 그러나 거울에 비친 사람의 모습도 빛과 장소에 따라 현저하게 달라

보이듯이 빛에 의한 미술품의 품격도 전시장의 조명에 따라 좌우된다.

조명이든 직사광선이든 직접 쬐는 물체 부분은 빛의 밝기와 색조에 우선 영향을 주지만, 빛을 직접 받지 못한 부분에는 주위의 다양한 재질과 색상에 의해 보색의 반사 빛으로 나타나기도 한다.

미술품을 가장 돋보이게 연출하고 작품을 최상으로 주목받을 수 있도록 조절해야 하는 전시·발표장의 환경은 거울로 벽면을 만든 것처럼 반사되는 빛이 있어서는 안 된다. 즉, 매끈한 벽면은 거울처럼 조명 빛을 그대로 반사하여 작품 감상자를 눈부시게 만들거나 작품의 집중도를 떨어뜨리므로 가급적 반사 빛을 줄이는 요철이나 질감 처리를 하는 것이 좋다.

질감이 잘 나타날 수 있게 하려면 두 가지 방법이 있다. 바탕 면의 재질을 다르게 하는 방법과 수성페인트의 칠감의 기법이나 특성을 적절하게 잘 선택하는 일이다.

(1) 갈포벽지나 거친 황마로 재질감 표현

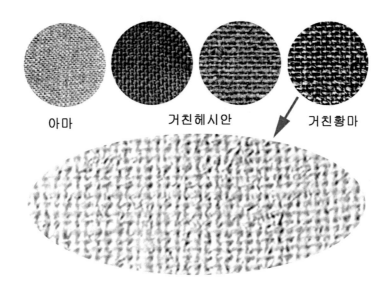

합판으로 벽체 시공을 마무리한 후 천을 종이에 붙인 갈포벽지로 도배를 하거나 거친 헤시안이나 황마를 합판에 접착시키고 마르면 천의 눈막음 처리를 한 다음 무광의 수성페인트로 마감하여 전시장 벽면의 질감을 처리한다. 씨실과 날실로 직조된 헝겊을 붙여 만든 벽체는 여러 번의 못질에도 벽체의 손상이 적으며 생긴 못 자국은 도

장하고 남은 수성페인트로 자국 메움을 하면 깨끗한 전시 환경을 유지하기가 좋다.

이때 사용할 수 있는 마직물은 아마포, 거친 헤시안, 거친 황마 등이 있는데 가급적 성기고 거친 것을 선택하는 것이 좋다. 광목이라 불리는 면포, 면 아마 합성포 등 면직물들은 습기나 온도에 수축과 팽창이 심하여 전시장 벽면이 배불러 나오거나 휘어지는 원인이 되기도 한다.

(2) 회벽 처리, 도장, 코티나 퍼티로 질감 표현

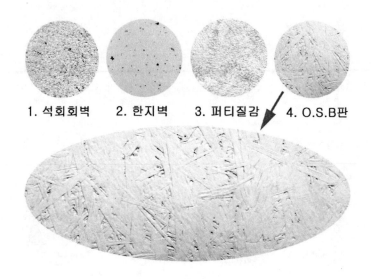

1. 석회회벽 2. 한지벽 3. 퍼티질감 4. O.S.B판

그림 1번의 석회회벽 즉, 프레스코 기법으로 벽면을 처리하면 가장 이상적인 전시·발표 벽면을 만들어 낼 수 있으나 미술품을 탈부착하기가 어렵고 못 자국 처리가 문제가 될 수 있다.

그림 2번과 같이 무늬 한지나 성근 한지를 붙여 벽면을 마감할 수도 있다. 이것은 벽면이 자연스러워 보기에는 좋으나 시간이 지남에 따라 실내 미세 먼지가 달라붙고 벽면이 여기저기 오염 자국이 생기는 문제가 있다.

그림 3번은 퍼티로 질감을 낸 후 채색하고 헝겊이나 사포로 문지르거나 닦아 내어 처리한 것이다. 이러한 질감은 퍼티나 코트, 모델링 페이스트 등으로 벽체에 바르고 거친 붓이나 사포, 거친 흙손, 헤라 등으로 재질감에 변화를 준 후 무광의 수성페인트 마감하는 방법이다. 이때 사용되는 퍼티는 접착력이 약하므로 접착제를

추가하지 않으면 나중에 탈락의 원인이 될 수도 있고 여러 번의 못질에 흠이 생긴다는 단점이 있다. 한편 수용성 에멀션제의 접착제를 바른 후 미세한 모래를 뿌리고 건조한 후 무광 수성페인트로 도장하여 벽면을 마무리할 수도 있다.

그림 4번의 OSB판은 비교적 가격이 저렴한 OSB 합판으로 전시장 벽면을 만든 후 에멀션제로 나뭇조각 사이를 틈 메움을 한 후 무광의 수성페인트로 마감한 것이다. 이 방법은 자연스럽게 붙은 나뭇조각의 질감을 그대로 느낄 수 있으며 미술품의 탈부착이 쉽고 유지보수가 손쉽다.

한편 저급한 인상이지만 기성의 벽체에 수성페인트 무늬코트를 사용하여 질감 효과를 내기도 하는데 벽면이 목재인 경우에는 미술품의 탈부착이 무난하나 시멘트 벽면이나 콘크리트 벽체는 피하는 것이 좋다.

이제 전시 공간의 기능성과 심미성, 경제성을 잘 살려 시공이 끝나면 미술품 수장고를 만들어야 한다.

3. 미술품 관리와 보존을 위한 수장고 만들기

박물관이나 미술관을 건축할 때는 설계에 수장고를 넓게 설계하는 것이 훌륭한 미술관을 만드는 데 관건이 된다. 그러나 소규모 개인 갤러리를 만들 때는 보통 수장고를 생각조차 못 하는 경우가 많다. 그러나 미술품 전시장 못지않게 중요한 것이 미술품 수장고이기 때문에 미술품이 훼손되지 않도록 각별한 주의를 기울이며 만들지 않으면 값비싼 미술품들이 곰팡이가 생겨 캔버스가 삭아 내리거나 나무틀이 썩고 쇠가 부식되어 돌이킬 수 없는 지경에 이르기도 한다.

또 미술품 전시·발표가 끝나면 작품을 보관해야 하고 다음 전시를 위해 반입된 작품, 컬렉션한 작품, 디스플레이용 물품, 작품 포장용 물품, 개막식용 집기, 세미나용 의자나 테이블, 역대 전시 팸플릿, 전시용 참고 도서 등 다양한 전시에 필요한 용품들을 보관할 공간이 필요하다. 그러므로 전시장 환경보다 더 치밀한 계획을 세워야 할 공간이 수장고이다.

1) 미술품 수장고의 규모와 위치 선정

미술품 보관은 온도와 습도가 적정해야 한다. 그러므로 온도의 차이가 심한 장소는 피해야 한다. 수장고에는 화장실이나 세면기 등 상수도관이나 하수도관이 있는 벽이 있어서는 안 된다. 상하수관에는 온·냉수가 유동하며 벽면에 결로 현상이 생긴다. 이는 작품 손상의 주범이다. 또한, 공간이 부족하여 수장고에서 커피포트 등 주방 기구를 설치하는 경우가 있는데 수증기나 습도 역시 작품 손상의 주범이 되므로 주의해야 한다. 특히 1층이 시멘트 바닥일 경우에는 여름철에 결로 현상으로 작품에 쉽게 곰팡이가 피거나 뒤틀림 현상이 생길 수 있다. 그리고 온도와 습도 변화가 심한 환경을 만드는 세탁기나 냉장고 등 가전제품이 있는 곳도 피해야 한다.

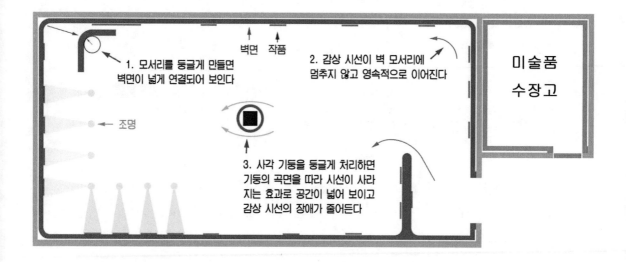

미술품 수장고의 위치는 신축 건물일 때는 편의성과 동선을 고려하여 설계할 수 있으나 기존 건물은 건물의 규모에 따라 유용한 위치를 선정하고 전시·발표에 방해가 되지 않는 공간을 적절하게 잡는다. 수장고는 자투리 공간도 이용할 수 있으므로 가급적 천장의 공간까지 활용하는 것이 좋다. 수장고의 규모는 크면 클수록 좋겠지만 최소한 전시·발표 면적의 6분의 1 이상의 공간을 확보하는 것이 좋다.

2) 수장고 입고 물품과 쾌적한 설비 환경 조성

규모가 큰 미술관은 소장미술품이나 반입 작품을 보관하고 수장할 충분한 공간이 확보되겠지만 소규모 전시장이나 갤러리는 공간이 절대적으로 부족한 실정이거나 심지어 수장고 자체가 없는 경우도 많다. 전시·발표를 위하여 반드시 필요한 공간이 수장고이므로 앞으로 필요한 물품에 대하여 예상하고 필요한 공간을 확보해야 한다.

소규모 미술관에 하나밖에 없는 수장고라면 어떠한 것들이 들어가야 할 것인가 고민해 보아야 한다. 우선 소장작품을 수납할 공간, 전시가 끝난 임시 작품 보관 공간, 다음 전시에 반입될 작품 공간, 디스플레이용 물품(사다리·조명대·조명함·피스드릴·망치·펜치·집게·타카·황동 못함·피스함·타카빼기·코너헤라·전기 멀티탭·전기 릴선·전기 테이프) 공간, 작품 포장용 물품(두루마리 포장지·포장 에어캡·포장 박스·테이프·노끈) 공간, 개막식 다과용 집기함, 세미나용 의자나 테이블, 역대 전시 팸플릿 보관함, 전시용 참고 도서 수납장 등 여러 가지 물품이 들어갈 공간으로 꾸며야 한다. 그러나 대부분의 수장고는 이렇게 다양한 물품들을 대부분 바닥에만 놓는다. 물건이 쌓일 경우에는 제아무리 넓은 공간도 빈틈이 없게 된다. 따라서 효율적으로 공간을 활용하는 방법을 찾아본다.

(1) 천장 공간의 활용

수장고에는 미술품들을 벽에 기대어 세워 두는 경우가 많다. 이럴 경우에는 바닥의 냉기로 인한 뒤틀림이나 이슬이 생겨 작품이 쉽게 손상되는 일이 많다. 그림은 클수록 높은 곳에 보관해야 온도 변화로 인한 피해를 줄일 수 있다.

원안은 와이어가 천장 텍스에 삽입된 부분

한편 대부분 비워 두는 천장의 공간은 간단하게 와이어나 앵커볼트(기초볼트)를 박아서 연결하여 공중부양된 선반을 만들어 두면 유용하게 활용할 수 있다. 가느

다란 와이어 한 줄은 1톤 정도의 무게를 견뎌 낼 수 있으며 천장에 천공하여 꽂은 앵커볼트는 수십 배의 무게를 거뜬하게 지지하므로 초기 수장고 시공 시 공중부양 선반함을 만들어 준다.

(2) 미술품의 크기가 클수록 높은 곳에 수납

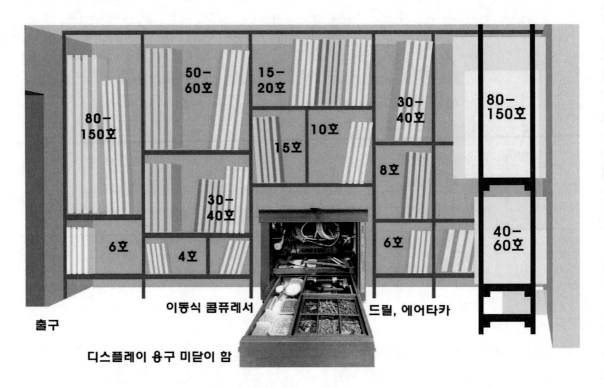

건축물 안의 공간은 바닥과 천장의 온도 차이가 많이 난다. 집 안의 가구 중 싱 크대나 대부분의 목재 제품들은 아랫부분이 상하여 파손되면 못 쓰게 된다. 미술 품도 다를 바 없다. 또한, 규모가 큰 미술품일수록 가급적 천장의 높은 곳에 보관 해야 공간을 넓게 활용할 수 있다.

큰 작품은 길이가 길어 온도 차가 크기 때문에 캔버스의 목재나 천의 수축과 팽창 으로 인한 미세 균열과 뒤틀림이 많다. 높은 곳에 위치하면 바닥의 여유 공간이 넓어 지고 공기의 자연 순환 기능으로 진균류와 같은 곰팡이 발생을 방지할 수 있게 된다.

한편 미술품 수납장을 만들 때는 가급적 통풍을 위하여 판재로 막는 것보다는 선 재의 재료를 사용하는 것이 좋고 온도 차가 심한 철재보다는 목재로 시공하는 것이

좋다. 또한, 하단의 선반 바닥에는 되도록 통풍을 위한 공간을 띄어 두어야 한다. 이는 여름철 바닥 결로 현상의 습기로 인한 미술품의 손상을 줄이는 역할을 한다.

(3) 작은 것은 용도별 수납함에 낮은 곳에 비치

디스플레이 시 사용될 공구나 개막식용 가위, 장갑, 포장용 노끈이나 테이프, 조각·공예·입체작품 좌대, 설치작품 낚싯줄, 와이어와 조임 링, 못, 피스, 스테이플, 타카 등은 유사한 기능이나 크기별로 모아서 별도의 함에 넣은 후 바퀴 달린 테이블에 넣어 비교적 낮은 위치에 두는 것이 좋다.

작품을 부착할 때 사용되는 못도 작품의 크기나 무게에 알맞은 것을 사용해야 한다. 무조건 큰 못을 박는다고 작품이 잘 매달려 있는 게 아니기 때문에 적절하게 쓰일 수 있는 못이나 피스를 그림과 같이 다양하게 준비해 두는 것이 좋다. 이뿐만 아니라 디스플레이 공구나 도구도 적재적소에 알맞게 사용하기 위해서는 집약된 세트로 한곳에 잘 모

설치에 필요한 각종 못과 피스 함

아 두어야 한다. 이런 습관이 몸에 배면 짧은 시간에 편리하게 전시작품의 디스플레이를 할 수 있다.

한편 입체나 설치작품일 경우에는 색다른 재료나 공구가 필요한 경우도 있다. 사전에 예상 가능한 조임·부착·결속·결선·고정 등에 필요한 자재나 용구를 평소에 조금씩 준비해서 모아 두면 아주 긴요하게 쓰일 수 있다.

(4) 자연 환기시설과 환·송풍

미술품의 수장과 보존 시에는 온도와 습도가 매우 중요함을 잘 알고 있을 것이다. 이때 적절한 온도는 20~21℃이며, 습도는 50~55%가 적당하다. 그러므로 수장

고를 1층의 시멘트 바닥에 만들 경우 결로 현상을 막기 위해 반드시 보온재나 단열재로 바닥을 시공한 후 작품을 보관해야 함을 잊지 말아야 한다. 습도가 높은 수장고는 액자나 나무틀에 진균류가 발생하거나 작품이 뒤틀리고 종이나 캔버스 천은 늘어나 출렁이며 미세 균열을 만들어 낸다. 또한, 밀폐된 수장고에서는 합판이나 각종 접착제에서 발생하는 유기산, 포름알데히드, 휘발성 용제 등이 유성작품의 건조와 산화를 촉진시킨다. 이는 작품 탈색이나 박락의 원인이 된다.

수장고는 밀폐된 공간이며 문을 자주 여닫는 공간이 아니므로 자연통풍에 각별한 주의를 요해 시공해야 한다. 지면에서 떨어진 곳에 작품을 수납할 수 있도록 수장고를 시공했다면 전기 환기시설은 기본이며 자연 송·환풍구도 만들어야 한다.

흡기구는 건물 안에 만들고 배기구는 건물 밖으로 공기가 자연스레 빠져나가도록 만들어야 한다. 흡기구는 온도가 낮은 공기가 유입되어야 하며 배기구는 오염되고 온도가 높아진 공기가 자연스레 배출되는 곳에 위치하도록 해야 한다. 흐르는 물은 이끼가 끼지 않는 것처럼 공기 또한 유동성을 가져야 하기 때문이다.

3) 수장고의 미술품 수납과 유형별 보존과 관리 방법

박락된 유화물감

수장고에는 많은 미술작품이 포장되어 보관된다. 초기에는 작품의 수가 적어서 비교적 쉽게 찾아낼 수 있다. 그러나 전시·발표가 거듭할수록 엄청난 미술품들이 쌓이면 원하는 소장작품을 찾기 힘겨운 차원을 넘어 일일이 포장된 작품을 뜯고 붙이는 등 감당할 수 없는 시간과 노력이 동원된다.

따라서 포장되어 수납된 작품의 고유 번호를 부여하고 수장작품 리스트 철을 만들어 비치하면 좋다. 수장작품 리스트에는 작품을 굳이 꺼내지 않고도 작품의 정보를 알 수 있도록 작품의

사진, 제작연도, 규격, 재료, 액자 재질 그리고 약력, 작품 세계 등 작가에 대한 작품 관련 정보를 기록해 둔다. 이렇게 정리된 수장작품 리스트는 갤러리에서 컬렉션을 하고자 하는 사람들에게 취향에 따른 작품을 선택한 후 수장고에서 작품을 손쉽게 찾아 선보일 수 있으므로 자연스럽게 작품 판매로 이어질 수 있다.

(1) 유화·오일스틱·혼합 재료를 이용한 작품의 보존 방법

아마의 리넨 천이나 목화의 코튼에 유화나 아크릴컬러로 그린 그림은 습도에 매우 민감하다. 천을 만들 때 천의 눈막음 처리를 한 아교 성분은 건조하면 탄성이 생기고 눅눅하면 천이 늘어나기 때문이다. 그러므로 갑작스러운 습도나 온도의 변화가 생기는 곳으로 작품을 이동시키면 균열이 가속화되므로 주의를 요한다.

유화작품은 반드시 세워서 보관해야 하며 수장고의 공기 정체로 생기는 곰팡이는 캔버스의 천이 곧장 삭아 내리는 원인이 되므로 통풍이 잘되도록 수납해야 한다. 여름철 장마로 인한 높은 습도로 곰팡이가 발견되면 신속하게 보존 처리를 해야 한다. 가벼운 붓으로 곰팡이 포자를 깨끗하게 털어 내고 유화인 경우에는 린시드유나 포피유에 테레핀을 넣은 혼합유를 도포하고, 아크릴화는 아크릴물감 계열의 아크릴폴리머 에멀션 또는 미디엄을 물과 섞어 30% 정도의 수용액을 만든 후 도포하여 준다.

격심한 온도 차나 잘못된 물감의 사용으로 생긴 유성작품의 균열은 지지체인 천의 산화를 가속화한다. 빠르게 처리하지 않으면 물감이 박락되어 떨어져 나가 돌이킬 수 없게 되므로 전문가에게 의뢰해야 한다. 한편 작품을 지지하는 프레임 나무가 삭아 부실해지거나 천을 고정한 못이나 스테이플이 녹이 슬지 않았는지 자세하게 관찰한 후 보존 처리를 하고 수장해야 한다.

(2) 아크릴컬러·템페라·수성페인트를 이용한 작품의 보존 방법

아크릴물감으로 그린 그림이나 달걀을 이용한 템페라는 물감의 강한 부착력으로 인해 매끈한 비닐이나 유리판·아크릴판·PC판 등에 그림이 강하게 달라붙어 작품을 손상시킨다. 그러므로 액자를 할 때나 캔버스 상태의 그림을 보관할 때는 좁은 틈을 두거나 끼움촉을 만들어 끼워서 작품끼리 붙지 않도록 해야 한다. 한편 표면이 끈끈하면 계속 실내 미세 먼지나 공기 중 오염원이 달라붙으므로 에어캡이

습기로 인한 곰팡이와 천 삭음

나 비닐 포장은 삼가고 반드시 종이나 천으로 포장하여 보관한다.

액자를 하여 보관할 때는 표면의 물감이 매끈한 유리나 아크릴판에 붙지 않게 적당한 유격을 두어야 하고 액자를 하지 못할 경우에는 졸대나 틀을 그림의 표면보다 튀어나오게 하여 다른 작품들과 떨어질 수 있게끔 만든다.

한편 아크릴컬러에 아크릴폴리머에멀션을 이용하여 만든 수성페인트를 함께 사용하여 그린 작품도 아크릴컬러에 준하는 보존 방법을 활용하는 것이 좋다. 캔버스에 아크릴컬러나 템페라로 그린 작품도 유화물감의 액자나 지지체와 유사한 목재나 재료를 이용하므로 온도와 습도 곰팡이 발생에 유의해야 한다.

(3) 한국화·서예·문인화 등 아교를 이용한 작품의 보존 방법

한지는 습기에 민감하고 쉽게 젖으며 아교는 높은 온도와 습도에 잘 휘어지고 낮은 온도와 습도에서는 부서지는 특성을 가진 재료여서 장마철에 손상이 가장 심하다. 습도가 높은 장마철에는 곰팡이와 좀이 생기고 결로 현상으로 인한 종이의 얼룩이나 휨과 처짐 현상을 잘 살펴야 한다. 족자, 병풍, 액자 등으로 마감된 서예나 한국화는 표구의 기술이 작품의 영구성과 직결되어 있다.

국내 명성이 높은 미술관의 소장전에서도 국보급 미술품들을 복원하거나 재표구를 주문하여 제작하는 과정에서는 아교 접합의 농도와 온도가 절대적이다. 그런데 국보급 미술품들이 한지의 숨 쉼과 아교 포습의 원리를 몰라서 과잉 농도의 아교를 사용하여 표구함으로써 표면이 깨지고 박락되는 것을 볼 때는 가슴이 아프다. 아교는 60℃를 넘게 되면 부착력이 떨어지므로 김이 모락모락 피어날 때 배접 작업을 해야 하고, 먹이나 채색의 발색이 배접에서 결정되므로 아교의 농도 조절이 절대적으로 중요하다. 국보급 미술품이 아교 농도가 잘못되어 여기저기 깨지고, 먹이나

채색의 발색은 사라진 지 오래되고 빛바랜 모습을 보이는 것이 안타깝다.

한지에 그린 미술품은 작품의 포장하기 전에 반드시 일정한 습도를 유지하는 방습제를 넣어야 한다. 방습제뿐만 아니라 표구 시 방충 처리를 하지 않았다면 방충제도 함께 넣어 두는 것이 좋다. 옛날에는 표구를 할 때 천연 방충제인 석류즙이나 붕산 1% 용액을 혼합하여 좀이나 벌레를 쫓아내는 슬기로움을 발휘했다.

(4) 수채·과시 등 아라비아고무액을 이용한 작품의 보존 방법

수채화는 물감의 막이 너무 얇아 빛에 바램으로써 안료가 변색되고 그로 인하여 그림이 현격히 퇴색하는 단점이 있다. 특히 직사광선이 화지에 비친 상태로 그림을 그리게 되면 몇 시간 후에도 느낄 수 있을 정도의 빠른 퇴색을 보이게 된다. 화지는 산성에 약하므로 정착액을 뿌려서 보존해야 한다. 액자의 유리는 먼지는 막아 주지만 산성화된 공기나 습기는 차단하지 못하여 화지를 누렇게 변색시키거나 얇은 물감의 채색층을 변하게 하는 요인이 된다. 이 때문에 반드시 정착액을 사용해야 하는데 송진 성분의 정착액은 색조를 짙게 만들고 황변 현상을 일으키므로 페트롤게나 투명한 아크릴게 미디엄으로 처리하는 것이 좋다.

중성지를 사용하지 않은 그림은 우선 공기와의 접촉을 피할 수 있도록 포장하고 광선에 노출되지 않도록 해야 한다. 산성지에 그린 수채화나 과시화 등은 공기와의 접촉에서 빠르게 종이가 산화되고 습도에도 취약하므로 빛이 들지 않는, 실내의 습도가 낮은 곳에 보관하는 것이 좋다.

(5) 드로잉·판화 등 소묘 재료를 이용한 작품의 보존 방법

판화작품은 찍힌 작품의 흔적이 보이게 액자를 하므로 판화지의 가장자리가 들려 있다. 그러므로 작품의 보관이나 이동은 가급적 작품 면이 위로 향하게 하거나 수평으로 보관하는 것이 좋다. 그러나 수평 수장은 공간을 많이 차지하고 다른 작품에 짓눌려 파손의 우려가 있으므로 평면작품과 같이 세워서 보관하는 경우가 많다.

목탄화나 연필화, 파스텔화 등은 재료가 쉽게 묻어나거나 재료 입자가 탈락하는 경우가 많다. 화면 보호제인 정착액을 뿌리지 않았다면 작품의 이동 시 충격이나 수평 유지에 각별한 주의를 기울여야 한다. 액자가 없는 여러 작품을 겹쳐 보관하

고자 할 때는 작품 사이사이에 중성지를 끼우고 종이 박스에 넣어서 운반하거나 수납하도록 한다.

(6) 조각·공예·도자 등 입체작품의 보존 방법

조각작품들은 유화나 한국화에 비하여 상대적으로 관리나 수장이 쉬운 반면에 수장고의 공간을 많이 차지한다는 게 단점이다.

화강석은 견고하고 단단한 돌이지만 풍화 작용으로 인한 입자의 탈락이 심하므로 야외 소장은 비바람과 풍속이 낮은 곳에 안치한다. 대리석은 돌이 무르고 연하지만 비바람에도 견디고 시간이 지날수록 더욱 견고해지는 특성이 있으나 산성비나 산성 물질에 서서히 녹아내릴 수 있으므로 오염원이 많은 장소를 피하여 설치해야 한다.

합성수지나 플라스틱과 같은 석유계 성분의 물질로 만든 입체작품은 직사광선이나 높은 온도가 변색이나 뒤틀림, 터짐 등 변형의 주된 원인이 되므로 직사광선을 받는 야외 설치는 금물이다. 빛이 들지 않은 장소에서는 무난하게 견딜 수 있으나 온도 변화가 적은 장소에 위치하도록 해야 한다.

주조로 제작된 청동이나 황동작품은 야외 소장이 제격이다. 그러나 비와 먼지, 공해로 인한 오염원에 의해 쉽게 더러워지는데 이때 거친 솔이나 수세미로 문지르면 작품이 쉽게 훼손된다. 그러므로 가볍게 먼지를 털어 내고 부드러운 마른 천으로 가볍게 닦아 주는 것이 좋다.

도자기 같은 공예작품은 비교적 가벼워 약한 충격에도 넘어져 추락으로 이어지는 경우가 많다. 그러므로 가급적 어린이들이나 사람의 동선에서 먼 쪽에 보관하는 것이 좋으며 부주의로 작품이 깨지면 파편의 미세한 조각까지 모두 모아 두고 이를 수습한 후 복원해야 한다.

(7) 빔 프로젝터·비디오·오디오 등 설치입체작품의 보존 방법

고온의 습기와 먼지는 전자기기 회로판의 미세한 동선이 무수히 많이 땜질이 되어 있는 전자제품이나 설치미술품과는 상극이다. 그러므로 빔 프로젝터, 디지털카메라, 캠코더 등을 가방이나 보관용 박스에 넣어 보관할 때 신문지를 채워 두면 충

격을 흡수해 주는 완충재 역할을 할 뿐만 아니라 제습의 효과까지 얻을 수 있다. 밀폐 용기 안에 수건이나 신문지를 깔고 방습제와 함께 카메라 및 전자휴대기기를 넣고 밀봉하면 수분이나 오염, 먼지를 100% 완벽 차단할 수 있다.

자연통풍이 불가능한 눅눅한 장마철에는 제습기를 사용하여 수장고 전체의 습도를 알맞게 유지하는 것 또한 습기로부터 작품을 보존하는 방법이다. 또한, 리모컨이나 전자시계 등 대부분의 전자제품에는 내장 배터리가 장착되어 있는 경우가 많은데 반드시 분리해 본체로 흐르는 전류를 차단한 후 건조하고 서늘한 곳에서 말려 별도로 보관해 두어야 한다. 배터리를 분리하지 않고 보관하면 배터리 내의 수은이나 리튬, 치명적인 산이 흘러내려 전자장비를 못 쓰게 만들기 때문이다.

대형 TV의 경우 가장 중요한 것은 브라운관을 보호하는 것이다. 보관이나 이동 도중 민감한 브라운관이 파손되면 큰 고장을 일으키기 쉽다. 따라서 포장할 때 에어캡이나 부드러운 헝겊으로 브라운관을 감싸 주어야 한다. 콘센트나 전선은 케이블타이로 잘 정리한 후 박스 포장을 한다.

한편 중요한 전시 영상이나 자료가 CD나 비디오테이프, 컴퓨터에 있다면 훼손에 대비하여 외장하드나 USB 메모리에 따로 저장을 해 두는 것이 좋다. 왜냐하면 CD는 약간의 충격이나 긁힘에도 재생이 불가능하게 되고 비디오테이프는 열과 습기에 약하기 때문이다. 이러한 복사는 컴퓨터나 노트북도 마찬가지이다. 언제 바이러스에 감염되어 자료가 날아갈지 모르기 때문이다. 또한, 전기·전자제품이나 데스크톱 컴퓨터 역시 전선은 케이블타이를 이용해 정리하고 어떤 기능을 하는 선인지 이름표를 달아 주면 세월이 지난 후 작품을 전시하거나 대여 전시를 할 때 용이하다.

입체설치작품들은 작품에 사용된 재료가 무척 다양하고 규격 또한 각양각색이다. 그러므로 전시·발표 중 작품의 설치 과정이나 설치 후에 사방에서 찍은 작품 사진과 설계도, 설치·조립·부착의 순서와 방법, 기계의 작동 방법, 운용 방법 등을 정보를 기록하여 함께 수납하여 보관해야 한다.

IV 미술작품
전시 디스플레이 과정

1. 전시작품의 포장과 운송

　미술품 포장은 취급상의 위험과 외부 환경으로부터 작품을 보호하고 제작자·운송자·디스플레이어·컬렉션 담당자 등의 사람들이 미술품을 안전하고 손쉽게 다루게 해주며 미래의 이 분야 사람들에게 미술품의 통일된 이미지를 심어 줄 수 있다. 포장 재료는 만들기 쉽고 작품을 쉽게 수용하며 작품 가격에 비해 상대적으로 저렴해야 한다. 많은 미술품을 운송할 때 가벼운 물체에는 보통 골판지나 나무 판지를, 반복하여 사용할 무거운 설치작품에는 금속 용기를, 무겁거나 부피가 큰 물체에는 나무 상자를 주로 쓴다.

　100㎏이 넘는 미술품의 운반에는 주로 지게차 운송이 가능하도록 팔레트를 이용한 나무 상자가 쓰이고 그 이하의 물체에는 골판지나 판지가 많이 쓰인다. 몇몇 경우에는 나무 상자 대신 나무로 만든 화물 운반대가 사용된다. 플라스틱으로 만든 골판은 충격을 완화해 주며 높은 내구성과 절연성을 지니기 때문에 해외 운송용 포장재로 폭넓게 쓰인다. 골판지 상자는 가볍고 저렴하며 제조·인쇄·보관이 용이하기 때문에 미술품 포장에 가장 많이 쓰인다.

　한편 미술품은 박스 포장 이전에 액자나 유리의 파손을 방지하기 위하여 발포 스티

로폼이나 두루마리 비닐 에어캡, 단열재로 많이 이용하는 비교적 두터운 두루마리 발포 은박비닐판을 이용하여 충격 완화 포장을 한 후 박스 포장을 하는 것이 좋다. 요즘에는 플라스틱 산업이 발달함에 따라 폴리염화비닐·폴리프로필렌·폴리에틸렌·폴리스티렌 등을 이용한 가벼운 포장 재료가 개발되어 가까운 거리를 이동할 때 손쉽게 포장할 수 있다.

부서지기 쉬운 미술품을 운반할 때는 물체를 최대한 보호하면서 동시에 선적 비용을 최소화하기 위해 내구성에 대한 철저한 평가, 수송 시의 위험 정도, 용기의 비용과 효율성에 대한 조사가 이루어져야 한다. 또 무턱대고 감싸기만 하지 말고 미술품이 온전하게 운송될 수 있도록 적절하게 봉합하고 운반의 편의성을 위하여 손잡이나 상하 표시, 충격주의, 습기주의, 중첩적재 금지 등을 표시하여 운송 과정에서의 외형적 손상으로부터 안전하게 보호해야 한다. 미술품 표시는 포장 용기에 쉽게 인쇄되고 잘 접착되도록 한다.

미술품의 운송은 안전이 최우선이어야 한다. 미술품 운송은 미술품만을 운송하기 위하여 크기나 특성에 따른 특수하게 개조된 미술작품전용 무진동 탑차를 이용하는 것이 좋다. 일반적인 액자가 있는 미술작품 운송용 무진동 탑차의 바닥에는 충격 완화를 위하여 패드나 카펫이 깔려 있어야 하고 옆면에는 부직포로 마감 처리를 하여서 충격 완화에 대비해야 한다. 또 옆면에 밴드나 바를 묶을 수 있는 고리를 부착하여 운행 중 충격에 파손되지 않도록 해야 한다. 한편 미술품의 상차 문제와 도착 시 하차와 하역의 역할 분담도 운송자와 조정해야 하고, 또 운송장에는 배송할 정확한 위치와 시간 그리고 최종 도착 장소, 하역 인원도 미리 확보해 두는 것이 좋다.

2. 현장 답사·디스플레이 계획·차별화된 전시 콘셉트

미술품의 디스플레이 작업에 들어가기 전에 현장 답사는 필수이다.

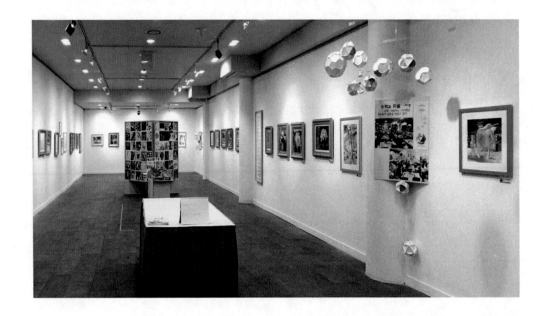

작품의 반입과 반출 경로가 결정되면 작품을 디스플레이하기 위한 전시 공간의 구조를 분석해야 한다. 전시가 가능한 작품 수, 가벽 설치 유무, 작품 설치에 필요한 설치 레일과 못, 피스, 와이어 등 설치 용품, 조명 상태, 벽체의 재질, 개막식 계획 등 전시·발표장의 주위 환경까지 꼼꼼하게 상태를 파악·점검하고 그에 따른 작품의 배치 계획을 수립해야 한다.

1) 작품 반입의 경로 파악

전시·발표장까지 접근하는 미술품의 이동 경로를 파악하고 실내로 들어가는 작품의 이송 방법이 적절한지 살펴보아야 한다. 대작을 준비해 놓고 엘리베이터나 출입문에 들어가지 않아 전시 일정에 차질이 생기는 경우도 있기 때문이다.

규모가 큰 미술관은 대형 컨테이너가 통째로 전시장까지 이동할 수 있게 설계되어 있으나 소규모 미술관이나 화랑은 기존의 일반적인 근린 생활 건물이나 상업 시설에 전시장을 만드는 경우가 많으므로 반드시 반입과 반출이 가능한 작품인지 살펴보아야 한다. 그리고 작품 운반 전용 엘리베이터가 설치되어 있지 않다면 작품을 운반할 인력을 미리 확보해 두어야 한다. 미술품은 운송이나 운반 중 작품이나 액자의 모

국립현대미술관 서울관 작품반입반출장

서리가 깨지고 파손되는 경우가 많으므로 반드시 작품을 운반해 본 경험이 있는 사람을 물색해 두어야 한다. 미술품 운반에는 수직으로 운반해야 하는 평면회화작품이 많다. 특히 캔버스에 유화로 그린 작품을 수평으로 운반하면 이동 중 흔들림에 천이 움직여 늘어나거나 미세 균열이 생겨 박락 현상을 심화시키기 때문이다.

2) 전시의 중립적 공간, 순백의 '화이트 큐브' 분석

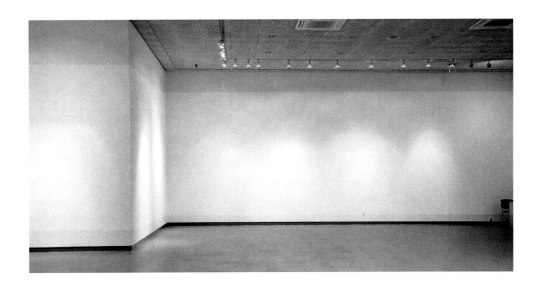

전시할 공간이 순백의 화이트 큐브로 처리되어 있다 하더라도 벽면을 확인해 보아야 한다. 이전 작품 전시의 흔적으로 인하여 벽면이 훼손되었거나 오염되어 있는 경우가 많기 때문이다. 때에 따라 더 많은 작품을 보여 주기 위하여 부족한 벽면을 대치할 임시 가벽을 설치하는 경우도 있을 수 있고, 창문이나 전시와 무관한 설비들의 가림막이나 출입문을 처리하는 경우도 있다. 또한, 전기를 필요로 하는 경우 콘센트의 위치를 파악하고, 오픈식을 위한 테이블을 준비하고 배치하는 등 전시장 주위의 공간과 구조를 면밀히 파악해 두어야 차질 없는 디스플레이가 이루어질 수 있다. 특히 가벽은 기존 전시 벽면을 훼손시키지 않고 설치를 해야 하므로 원상 복원을 염두에 두고 시공을 해야 한다. 간혹 가벽이 무너져 사회적 물의를 일으키기도 하므로 철저한 대비가 필수적이다.

설치나 입체, 조각작품은 작품의 이미지와 어울리는 주위 환경과 바닥, 천장의 처리도 중요하므로 더욱 신중하게 공간을 분석할 필요가 있다. 제아무리 좋은 걸작이라도 어울리지 않는 환경 속에 들어가면 흉물로 남을 수 있기 때문이다. 입체작품을 올릴 수 있는 좌대가 있는지, 천장의 입체 설치 레일이나 설치 서까래가 마련되어 있는지, 조명을 작가가 기대하는 수준으로 비출 수 있는지, 콘센트에서 작품까지 전기 배선이 노출되어 작품에 방해가 되지 않는지 등 차질 없는 전시 환경과 공간 파악부터 구조적인 설치 문제까지 검토한 후 디스플레이 계획을 세워야 한다.

3) 전시 큐레이터가 작가의 창의력을 살리는 디스플레이 계획

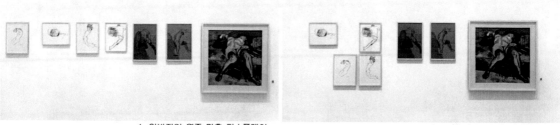

1. 일반적인 윗줄 맞춤 디스플레이 2. 변화와 통일, 균형미를 살려낸 디스플레이

작품을 어디에 어떤 모습으로 걸고 매달아야 하는지 명확하게 답변을 내놓기란 쉬운 일이 아니다. 명료하고 자신 있게 말할 수 없는 이유는 획일화된 양식이 아닌 미술품이기 때문이다. 그러므로 미술품을 디스플레이한다는 것은 한마디로 말하자면 변화무쌍한 미술품의 특성을 잘 파악할 수 있는 통합적인 심미안을 겸비해야 하는 것이어서 하루아침에 익힐 수 없다는 것이다. 이러한 특성으로 보통 초보자일수록 심하다. 공간에 대한 욕심이 앞서 벽면 전체를 작품으로 더덕더덕 채우거나 제 딴에 작가라는 자존심으로 요리조리 변화를 꾀해 본다. 그러나 산만하고 혼란스럽게 디스플레이하는 경우가 많다. 아는 만큼 보이기 때문에 자신의 작품 수준 이상으로 디스플레이를 하는 것이 불가능한 것이다.

무조건 눈높이보다 낮게 걸면 보는 사람이 편하다는 논리에 빠져 있는 경우도 있다. 또 사진 1번처럼 그림의 상단을 한 줄로 똑같이 맞춰야 한다는 논리로 줄 세워 걸기를 하는 경우도 있다. 그 외에도 작품의 중심을 눈높이에 맞춰야 한다는 등 그저 몇 번의 작품 전시나 발표에 의한 경력을 내세워 자신의 디스플레이 감각의 늪에 빠지는 경우가 많다. 사진 2번처럼 새롭게 디스플레이한 것을 비교해 보면 여백이 확보되면서도 지루하지 않고 통일성이 강조되어 작품이 더 돋보인다. 비전문가들은 자신의 아집에 의한 디스플레이 결과로 전시 공간마다 독특한 공간적 상황을 적절하게 활용하지 못하거나 전시 공간을 자유롭게 조정하여 질 높은 디스플레이하지 못한다. 이렇게 애써 준비한 전시 일정을 무의미하게 넘겨 버리는 경우를 많이 볼 수 있다.

전시장에서 미술품을 제대로 보이게 디스플레이한다는 것은 여간 어려운 일이 아니다. 개별 작품들이 각각의 차별성을 가지며 제대로 주목받을 수 있게 만드는 기술은 고도의 조형 감각을 겸비해야 하며 그에 따른 융합적 지식과 창의적인 사고가 가능한 스팀(STEAM, 과학·기술·공학·예술·수학)화된 사람이어야 한다. 그런 사람이 공간을 자유자재로 실현하는 디스플레이를 할 수 있기 때문이다.

미술품들이 중력에 잘 견딜 수 있는지, 작품들이 제대로 부착되어 안정감을 주고 있는지, 작품들이 자연스럽게 매달려 있는지, 각각의 작품들이 제 몫을 하고 있는지, 설치작품들이 구조적으로 안정감을 주는지, 작품들이 신비성의 가지며 주목받을 수 있는지, 음향이나 모니터가 제대로 작동하고 있는지, 컬렉션을 할 수 있도록 작품이 제 위치에 배치되어 있는지, 작품 안에서 감상자의 시선을 오래 붙잡아 둘 수 있는지, 작

품의 감상 후 다시 전시장을 찾을 수 있는 디스플레이인지 등에 대한 슬기로운 목표를 계획하고 작가의 창의력을 극대화하는 데 그 주안점을 두어야 한다.

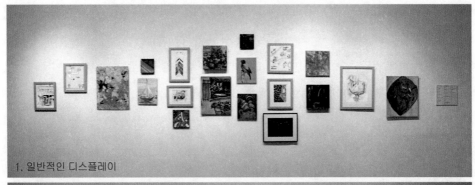

1. 일반적인 디스플레이

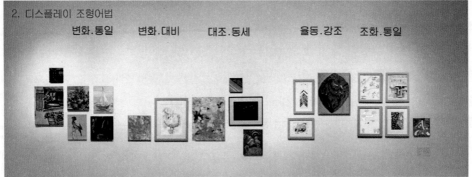

2. 디스플레이 조형어법

　　변화.통일　　　변화.대비　　　대조.동세　　　율동.강조　　조화.통일

　가장 까다로운 디스플레이가 회화작품을 평면에 정리하고 조정하는 일이다. 박물관의 유물이나 설치작품은 공간을 넘나들며 배치하고 고정한 후 적당한 조명을 비추면 입체 자체의 신비성으로 그럭저럭 넘겨 볼 수 있지만 평면작품의 디스플레이는 그야말로 백지 위에 설계를 해야 하는 것이므로 고도의 융합적인 조형 사고가 겸비되어야 성공할 수 있다.

　앞의 사진 1번은 한 개인전의 메인 공간 벽면이다. 작가가 자신의 생각으로 많은 작품을 고심 끝에 디스플레이한 전시장 장면에서 필자가 다른 작품을 끼워 넣어 본 이미지이다. 사진 2번은 1번의 전시 장면을 조형 어법을 고려하여 새롭게 디스플레이를 하여 비교해 본 것이다. 1번의 디스플레이는 작품의 시선을 어디에 두고 감상해야 할지 혼란스럽지만, 아래 2번의 디스플레이는 감상자적 시각에서 왼쪽에서 오른쪽으로 보거나 그 반대로 시선을 옮기면 각각의 작품을 감상하기가 편안하다는 인상을 준다. 이렇게 개별 작품에 더 집중할 수 있게 만들었다는 것을 알 수 있다. 벽면의 여백도 넓

어 보이고 모든 작품들이 각각의 위치에서 제대로 돋보이며 통일성과 안정된 정서를 가진 벽면의 환경으로 바뀌었음을 볼 수 있다.

보통 많은 소품을 가로로 한 줄로 줄을 세워 디스플레이를 하였다면 최소 사진에서 보이는 공간의 두 배 이상이 확보되어야 한다. 또한, 작품의 주목성이 낮아져 감상자들이 그냥 스쳐 지나가게 된다. 그러나 사진 2번과 같이 변화가 있는 다양한 조형 요소를 활용한 디스플레이를 하면 한층 더 작품에 대한 흥미와 호기심을 자극하고 작품에 더 가까이 주목·근접 감상하게 하는 등 관심거리를 유도할 수 있다. 이는 컬렉션이 많아지는 결과로 이어진다.

4) 전시작품의 차별화된 콘셉트 잡기와 보도자료 만들기

작가가 미술품을 발표·전시를 하는 이유는 다양하겠지만 아마 발표나 전시된 미술품을 널리 홍보하여 알리고 판매나 컬렉션을 확보하기 위한 것임은 부인할 수 없는 사실일 것이다.

발표에 목적을 두었건, 자신을 작품을 알리기 위함이었건, 그 내면에 자리 잡고 있는 것에 대해서는 부정도 긍정도 중요한 것이 아니다. 어차피 시각적으로 보여 주기 위한 것이다. 작가의 발표나 전시 그리고 홍보가 기억에 오래도록 인상 깊게 남아 있는 것도 충분한 가치가 있다. 그러므로 에너지를 가득 실어 발표·전시하고 개막전에 개성적 전시 요소를 정리하거나 차별화된 콘셉트를 잡는 것은 결코 손해 볼 일이 아닐 것이다.

따라서 발표나 차별화된 콘셉트를 잡고 홍보를 위한 보도자료를 만드는 것도 가볍게 치부해서는 안 되는 일이다.

(1) 차별화된 작가의 콘셉트 잡아내기

너와 내가 다르듯이 70억 인구 중 같은 생각이나 표현을 하는 사람은 없다. 설령 복제 인간을 만든다 하여도 시차에 의한 표현의 차이는 현격할 것이다. 단지 유사한 차이를 사람들이 알지 못하기 때문에 "똑같다."라고 말하는 것이다. 미술작품 또한 같다고 보는 경우가 많다. 그러나 이런 경우는 감각이 무디거나 스스로 만든 생각의 틀에 억지로 욱여넣기 위해 비슷하게 구분하고 구획하려는 무지한 사람들의

이기심이다. 엄밀하게 살펴보는 심미안으로 미술품을 본다면 같은 작품이란 있을 수 없다. 조각작품의 경우 진품을 틀 뜨기를 하여 6~7개의 작품을 유사하게 빼내고는 진품이라고 세계 도처로 팔려 나가 전시되는 경우가 있지만 분명한 건 그 인상이 다르다는 것이다. 단지 사람들이 그 미묘한 차이점을 자기 생각으로만 바라보며 분별을 포기하고 똑같이 볼 뿐이다.

그 오랜 옛적의 원시인들은 캄캄한 밤에도 지구 자장을 감지하는 능력이 코에 있었기에 이동이 용이하였다고 한다. 그러나 현대인은 자연과 역행하는 일이 많아져서 자장을 인지하는 기능이 퇴화됨은 물론 날이 갈수록 오감의 감각이 무디어 가고 있다고 한다. 이는 그 증명이기도 하다.

따라서 그간 놓쳐 버린 자신의 감각을 되살려 내어 이상하거나 색다름을 찾아내는 것이 중요하다. 창조는 이상함이나 색다름 또는 차이의 색다름이다. 전시할 작품이나 작가로부터 콘셉트를 잡아내는 것은 다른 작가와의 차이를 발견만 하면 가능한 일이다. 누구든지 자신만의 주제에 맞는 콘셉트를 만들 수도 있으며, 이것은 작가의 주관, 표현 의도, 미에 대한 사고방식, 자신만의 미학적 사고, 작가 일지 등에서 무언가를 들추어 내면 되는 것이다.

(2) 홍보물이나 보도자료 만들기

작품을 제작할 때는 필요에 따라서 시작이나 중간 과정을 찍고, 전시·발표를 할 때는 해상도 높은 작품을 촬영하는 것이 기본이 되는 시대에 살고 있다. 더구나 요즘에는 디지털카메라나 고해상도 스마트폰의 보급이 확대되어 간편하게 촬영하는 일이 잦아지고 있다. 이러한 촬영 자료를 실시간으로 메일이나 SNS에 올려 작가의 근황을 홍보하는 일이 일상이 되었다. 또한 이러한 촬영 자료들은 팸플릿 인쇄용으로 사용하거나 포트폴리오를 만들 때 바로 이용하기도 한다.

그러나 홍보용 팸플릿이 나오기 전에 보도자료를 준비해 두어야만 언론사나 방송사의 발 빠른 홍보에 긴요하게 이용될 수 있다. 또 이 경우 보도자료에 전시 작가의 차별화된 콘셉트를 강조하고 신비감이나 흥미를 유발할 수 있는 내용을 넣으면 더 좋은 효과를 내기도 한다.

보도자료는 팸플릿에 담을 수 없는 작품과 작가의 다양한 이야기들을 전할 수 있다는 장점이 있다. 팸플릿이 나오면 신속히 문화 담당자에게 발송해야 방송 시간이나 지면의 할애를 받기가 쉬워진다.

3. 전시·발표작품의 디스플레이 계획과 관람자 동선

사람의 시선은 다양하게 이동한다. 취향에 따라 다르긴 하지만 대체적으로 큰 것에서 작은 것으로, 탁하고 어두운 곳에서 맑고 밝은 곳으로, 사람의 대소의 형상에서 얼굴로 이동하는 게 일반적이다. 사람은 큰 것에서 작은 것, 뚱뚱한 것에서 홀쭉한 것, 옷차림새이나 머리·신발에서 얼굴 모양으로 이동하고 마침내 이목구비를 따진다. 이처럼 사람을 보는 것에도 시선의 순서나 방향이 있다. 미술품의 작품 배치도 전시장 내부에서 시선의 이동 방향을 잘 찾아내어 감상자의 시선을 오래도록 집중시키고 머물게 하는 디스플레이 전략을 구사해야 한다.

따라서 전시장을 찾아 들어서게 되면 관람하는 작품의 감상 동선을 다음 작품으로 자연스레 이동하게끔 만들어야 한다. 또한, 그 작품들 속에서 시선이 집중되고 머무는 위치에 감각적인 메시지가 있는 작품을 배치함으로써 몰입하여 감상하도록 디스플레이해야 한다.

그러므로 전시작품의 콘셉트가 설정되면 그에 따른 컬렉션이나 감상자의 판단 정보를 헤아려 내고 잘 컬렉션될 수 있는 위치에 작품을 배치하는 최적의 작품 조합 디스플레이를 계획하고 결정해야 한다.

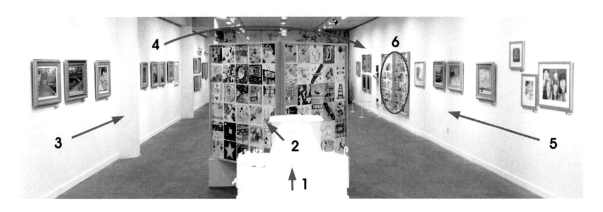

사진에서 예를 든 전시장의 시선의 동선을 살펴보자. 1번(정면)의 위치로 들어서서 입체적인 작품을 보면서 곧장 3번(왼쪽)으로 시선이 이동한다. 그러다 다시 4번(오른쪽)으로 시선이 움직인다. 전체적인 디스플레이 환경을 먼저 살펴보고 왼쪽에서 오른쪽으로

시선이 이동되는 것이 일반적인 사람들의 감상 동선이다. 따라서 겉보기로 살펴보는 시선의 이동선 중에 색다름이나 이상함, 신비감이 물씬 풍기는 작품을 배치하여 시각적인 호기심과 흥미를 자극할 수 있게 디스플레이하는 숨겨진 조형 어법을 구사하는 것이 좋다. 반듯한 사각의 공간이 아니라 조각난 벽면이 많거나 구석지게 깊숙한 공간이 여기저기 연결된 전시장이라면 굳이 시계 방향을 고집하기보다는 넓은 벽면의 메인 공간으로 관람자의 시선을 잡아 두는 반시계 방향으로 이동 동선을 만든다.

4. 작품의 컨셉에 따른 차별화된 디스플레이 방법

1) 미술품 전시 디스플레이 원칙

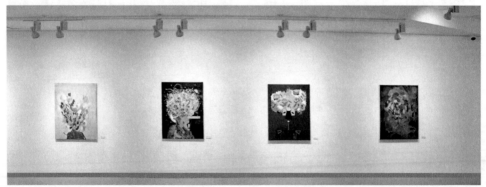

1. 같은 여백으로 디스플레이 됨

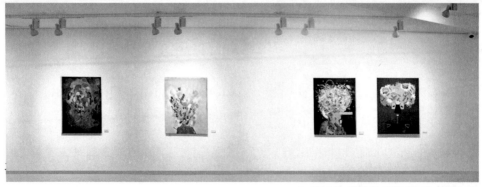

2. 대비와 여백을 살려 낸 디스플레이

차이점을 발견할 수 있다.

미술품의 전시 디스플레이는 'C·I·D·M·A'라는 5원칙을 적용한다.

- C(concept): 주제 개념
- I(interest): 흥미 유발
- D(desire): 욕구, 욕망
- M(memory): 기억, 추억
- A(action): 구매 행동

이러한 원칙은 대부분의 광고 디스플레이에서도 유사하지만 일반 광고와 다른 것은 작품 자체가 전시장에 실제로 존재한다는 사실이다. 그러므로 전시작품의 디스플레이는 작품에 색다른 콘셉트에 주목하도록 하여(C), 흥미와 관심을 유발시키고(I), 오래도록 감상자의 시각적 욕망을 자극하여(D), 뇌의 에너지를 신명 나게 만들어서(M), 구매 행동으로 이어져 컬렉션을 만드는 것(A)이다. 이것을 다시 자세히 살펴보면 다음과 같다.

(ㄱ) 전시하려고 하는 작품의 콘셉트가 신비하여 독특함을 느끼게 하고 변화 있는 디스플레이로 컬렉터의 주목을 끌게 해야 한다.

(ㄴ) 디스플레이한 작품 중 반드시 컬렉션의 선택을 받게 하려면 사람이 쉽게 머무를 수 있는 적절한 장소를 선택하고 흥미를 끌기 위하여 집중 조명이나 작품 주위의 여백, 공간을 확보해 줄 수 있어야 한다.

(ㄷ) 작품 해설이나 작품 설명의 방법을 익힌 후 감상자들에게 능숙하게 창의적인 내용을 홍보할 수 있도록 도슨트를 두거나 작가 자신이 철저히 전시 자료 해설을 준비한다.

(ㄹ) 전시장 앞을 지나다니는 통행자나 작품을 감상할 가능성이 있는 사람들의 발걸음을 전시장 안으로 유도하는 계기를 만들어야 한다. 또 독창적이며 신선하고 흥미를 자극시켜 작품에 몰입하게 할 수 있어야 한다. 전시 디스플레이 기술의 격조를 높이기 위한 작품의 여백과 바닥 질감, 감상자의 이동에 따른 공간 처리 등은 작품의 가치와 품격을 좌우하므로 계획성 있는 디스플레이로 독창성을 발휘하여 감상의 감동 여운이 오래도록 기억되도록 한다.

(ㅁ) 조명의 효과는 밝기가 일률적인 형광등과 백열등을 이용해 조도를 조화롭게 유지하고 서포터 조명 등을 이용하여 컬렉션할 작품을 강조해 준다. 그리고 서포터조명에 의한 음영 조절로 작

품의 재질감이나 입체감이 강조되고 있는지 살펴야 한다. 명암이 있는 작품이라면 조명도 음영의 효과를 극대화하도록 한다.

㈂ 자칫 조명이 원화와 다른 시각적 인상을 줄 때는 조명을 주백색으로 교체하거나 조명색을 적절하게 조절하여 작품의 품격을 높여 준다.

이상과 같은 디스플레이의 요점이 검토되고 그에 따른 설치와 부착이 완료되면 디스플레이의 심미적 감각이 살아나고 전시·발표의 작품이 제각기 돋보인다. 이는 작가의 이미지를 향상시키고 성공적인 전시 효과를 기대할 수 있게 한다.

2) 조형 요소와 원리에 따른 디스플레이의 실제

사람들은 기념적인 물건이든 소소한 가구든 집 안으로 들여놓을 때 어디에 배치할지 망설이게 된다. 심지어 하찮은 휴지통이나 식물을 집으로 들이는 것 또한 집 안 어디에 어떻게 배치하고 어울리게 할 것인지 고민을 거듭하게 된다. 그러니 거액을 주고 구입한 미술품을 방이나 거실에 배치할 때는 더욱더 고민이 되기 마련이다.

대부분 사람들은 "공간이 넉넉한 곳에 주변과 조화롭게 작품을 배치하세요."라고 하지만 그게 만만찮은 것이 아니다. 넉넉한 공간이 없는 것도 문제지만 사람들은 대체 그 '조화'롭게 만드는 것이 무엇인지 모른다. '조화'의 사전적 의미는 '유사하거나 비슷한 성질이 모여 아름답게 보이는 것'인데, 과연 집이나 거실에서 컬렉션한 그림과 유사한 성질들을 모을 수 있을까? 그러므로 "주변과 조화롭게 만드세요."라는 말은 그림이나 조형 공부를 전혀 하지 못한 사람들의 표현이라는 것이다. 따라서 이를 적절한 표현으로 바꾼다면 "주변 환경에 알맞도록 아름답게 배치하세요." 정도가 이상적일 것이다. 왜냐하면

아름답게 배치하려면 반드시 조형 어법을 능숙하게 활용하며 다룰 수 있는 전문가의 도움이 필요하기 때문이다.

▌ 디스플레이 조형 요소

자연과 조형물을 자세히 살펴보면 미적인 특징이 담겨 있음을 발견하게 된다. 이러한 아름답게 만드는 것들을 미술 용어로 '조형 요소와 원리'라고 한다.

모든 조형활동의 표현은 조형 요소와 원리를 필요로 한다. 조형 요소와 원리는 미적 체험활동과 표현활동 그리고 감상활동을 할 때 공통으로 작용하는 기준이다. 그러므로 모든 작품들은 공통적인 조형 요소와 원리를 이용해야만 시각적 표현이 가능해진다.

어떤 의도로 조형작품을 제작하든지 간에 하나의 작품에 포함된 모든 조형 요소와 원리는 작가의 의도를 실현시켜 주는 기초적인 구성 요인으로 작용하게 된다. 그러므로 미술작품 제작에서도 이를 활용하게 되면 주제를 효과적으로 표현할 수 있다.

조형 요소는 조형의 기본적인 요인이 된다. 점부터 선, 면, 형, 색, 명암, 질감, 양감, 공간까지 포함된다. 따라서 미술품을 살펴보면 그것을 구성하는 기본적인 조형 요소들을 발견할 수 있는데 이러한 것들은 미술품 디스플레이에서도 최적으로 조화되는 요소가 된다.

▌ 디스플레이 조형 어법과 원리

시각적인 조형 요소들이 작품에서 어떤 방법으로 상호 작용하여 어떠한 작품을 만들어 내는가에 대한 내용이 조형 원리이다. 어떤 작품이나 실체를 형성하기 위하여 그것이 이루어야 할 각 요소들을 유기적으로 짜임새 있게 만들기 위

한 구조적 계획을 말한다. 즉, 조형 원리는 조형 요소들이 어떤 특정한 효과를 표현하기 위하여 어떻게 결합되어야 하는가를 결정하는 하나의 연관 법칙이자 구성 계획이며 조형 요소들을 질서화하는 시각 예술의 어법이라 할 수 있다. 이러한 조형 어법을 통하여 조형 요소들은 의미 있는 상호 관계를 가지게 된다. 미술품에서 조형 원리는 전체와 부분 간의 유기적인 짜임새를 이루는 것이다. 조형 원리에는 변화, 통일, 균형, 비례, 율동, 대비, 조화, 강조, 점증, 동세 등이 있다.

이러한 조형 요소나 원리는 자연이나 조형물에서 흔히 볼 수 있는 하나의 요소나 원리만이 적용되는 것이 아니다. 일반적으로 복합적인 짜임 가운데서 발견되기 때문에 실제 생활이나 미술품에서 아름다움을 찾아보려는 노력과 시도는 조형활동에 도움을 준다. 복잡해 보이는 자연이나 조형물에도 기본이 되는 조형 요소 및 원리를 발견하면 대상의 특징을 좀 더 잘 파악할 수 있기 때문이다. 따라서 우리의 생활 주변에서 흔히 볼 수 있는 조형물이나 미술품들을 세심히 관찰하여 조형 요소와 원리를 찾아보고 그것들이 주위 환경과 어떻게 조화를 이루고 있는지를 살펴보는 활동은 좋은 디스플레이로 이어질 수 있다.

"아는 만큼 보인다."라는 말이 있듯이 아름다운 조형 어법을 알지 못하는 사람들은 자신의 눈높이 범주 내에서만 배치할 수밖에 없을 것이다. 그러므로 조형 원리에 대한 충분한 학습이 이루어진 후 디스플레이를 하면 컬렉션될 작품의 품격을 더 높일 수가 있다.

한편 시각적인 조형 요소도 시대에 따라 변하게 된다. 완벽하게 보이던 예술품 디스플레이나 시대의 유행에 따른 조형 어법을 살린 디스플레이도 오랫동안 자리를 차지하거나 오래 보면 식상해지기도 한다는 것이다. 작품의 감상 시점(視點)을 상단에 한 줄로 직선적으로 배치하였던 한때의 디스플레이 유행도 마찬가지다. 연속적으로 배치하면 통일성은 있으나 오늘날에는 개별 작품의 특성을 드러내지 못하여 전시 표현의 품격을 떨어트리는 경우도 있으니 유의해야 한다.

그러면 조형 어법을 어떻게 활용하면 아름다움의 가치를 높일 수 있는지 살펴보기로 한다.

(1) 변화 - 단조롭지 않게 흥밋거리를 만든다.

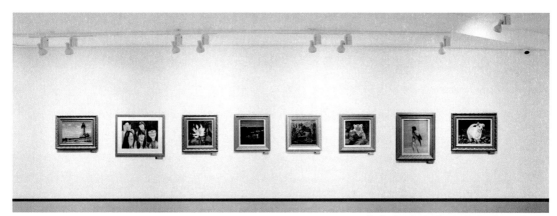

위치나 간격의 변화가 없는 배치

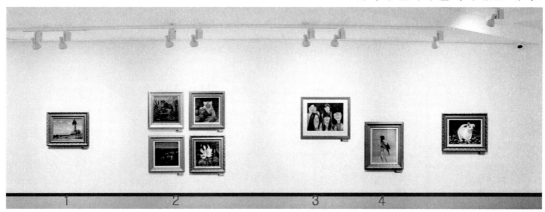

위치나 간격을 변화와 통일로 살려 낸 배치

　디스플레이 연출에서 가장 먼저 고려해야 하는 근본 요소가 '변화'이다. 변화는 단조롭고 지겨운 조형 요소들 간의 관계에 긴장감을 주고 흥밋거리를 유발하나 지나치게 강하면 무질서하게 보이므로 통일을 통해 관계성을 보완하기도 한다.

　같은 반찬이나 찌개를 수개월 동안 먹으면 지겹기 마련이다. 이럴 때 먹거리와 맛의 적절한 변화가 삶을 살찌우는 원동력이 될 수 있듯이 미술품의 디스플레이는 더더욱 그러하다. 변화 없는 시선은 제아무리 좋은 작품들이 전시장을 가득 메워도 지겨움에 관람객들이 지치게 된다. 그러므로 미술품의 위치 변화, 간격 변화, 눈높이 변화, 색조 변화, 크기 변화, 조명의 변화 등 다양한 변화를 꾀할수록 감상자들의 시선을 오래 붙들어 둘 수 있다. 그러나 지나친 변화는 중심을 잃게 하거나 산

만해질 수 있으므로 적당한 묘미를 살려 내는 지혜가 필요하다. 때로는 혼란스러운 변화를 잡아 주는 기법이 통일성을 발휘하는 것이다.

'통일성'이란 미술품을 나열하여 배치하는 것에서 벗어나 여러 개의 작품을 모아서 유사한 간격으로 나란하고 질서정연하게 그룹을 묶어 디스플레이하는 것이다. 유사성을 띤 지나친 나열형의 통일성보다 작품 간 서로 다른 성격을 대비시키거나 강조 어법을 살려 낸 통일성도 전시장 내 긴장감이나 감상자의 시선을 주목받게 하는 디스플레이에 해당한다. 변화에 통일된 긴장을 가미하면 금상첨화의 디스플레이다.

한편 변화와 균형 속에서 통일이란 조형 어법을 살려 낸 디스플레이는 넘쳐 나는 작품을 전시장 안에 모두 배치할 수 있다는 장점과 비좁은 전시장에 공간과 여백을 만들어 내는 효과가 있다. 또한, 개별 작품을 더욱더 돋보이게 하여 최상의 전시장 분위기를 연출해 낼 수 있는 요소이기도 하다.

(2) 통일 - 감상자의 시선을 집중시킨다

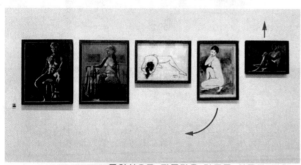

통일성으로 집중감을 갖도록 이동한 방향

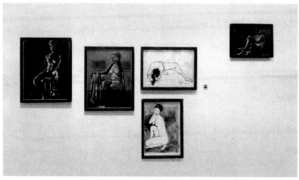

반복된 통일성을 살려낸 배치

통일은 미술품 디스플레이 요소에서 근본을 이루는 조형 어법이다. 미술품의 형태나 색채, 재료 및 제작 기법 등으로 표현된 최종 산출물들이 미적 결합으로 이어지는 하나의 일관성을 가진 통합성을 말한다.

'통일성'은 미술품을 제작할 때 산만함을 정돈하여 주는 요소로, 질서와 안정감을 느끼게 하지만 지나치면 단조롭기 쉽다. 변화와 비례, 균형과 율동 등이 총체적으로 상호 작용을 할 때 통일감을 최상으로 만들어 낼 수 있다.

일반 작가들의 디스플레이는 보통

변화가 많을수록 좋은 배치인 줄 알고 작품을 산만하게 부착함으로써 시선을 어디에도 둘 수 없는 상황을 연출하는 경우가 많다. 사진전이나 탱화전, 시화전, 민화전과 같은 비전문적인 전시장에 가면 그러한 장면을 더 많이 볼 수 있다. 전시작품들이 띠 벽지를 연상하듯이 프레임 윗선에 나란하게 배열되면 감상자들의 시선이 개별 작품에 오래 머물지 못하고 이내 빠져나가게 되므로 적당한 변화와 율동미를 더하는 것이 좋다.

　나름 작가라고 무조건 변화를 주면 좋다는 사고나 작품 프레임의 윗선에 맞춰 일정한 간격으로 작품을 거는 것이 제일 좋다는 식의 단편적인 조형 사고로 작품을 디스플레이하다 보니 정신없는 전시 환경을 꾸며 놓고 흐뭇해하는 광경을 자주 보게 되는 것이다.

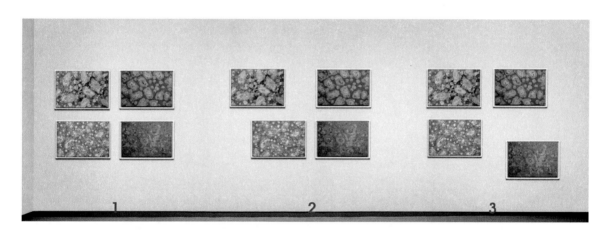

　그러므로 이러한 과격한 변화에서도 반드시 필요한 조형 어법이 '통일'이다. 통일은 질서정연하여 감상자의 시선을 빼앗기 충분하다. 통일은 반복된 질서를 가지게 배치하는 것으로 보다 높은 집중력을 갖게 하는 위력을 가진다. 그러나 사진 1번처럼 너무 완벽한 통일을 강조하다 보면 산만함은 피할 수 있으나 단조로움에 젖어들 수 있으므로 좋은 디스플레이를 하려면 사진 2번과 같이 통일 속에서 적당한 변화를 줄 수 있는 여유로운 감각이 필요하다. 사진 3번처럼 통일에서 변화와 함께 동세를 가미하여 감상자들의 시선을 강력하게 이동시키는 디스플레이를 시도해 보는 것도 하나의 방법이 될 수도 있겠다.

(3) 균형 - 숨겨진 율동의 위력과 그룹전 디스플레이

'균형'은 미술품의 모양이나 크기가 같지 않으면서 전체와 부분 간에 힘이 기울어 지지 않고 평형을 이루는 상태를 말한다. 두 개 이상의 작품 사이에서 부분과 부분, 또는 전체 사이에서 시각적으로 힘의 무게 중심이 안정되게 느껴질 경우 균형을 이루게 되어 보는 사람에게 안정감과 명쾌한 감정을 느끼게 해 준다. 따라서 균형은 움직임 속에 안정감과 조화를 엮어 내는 디스플레이다.

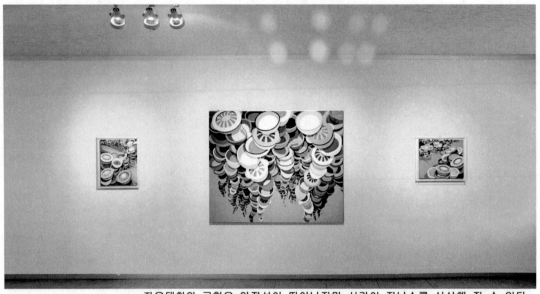

좌우대칭의 균형은 안정성이 뛰어나지만 시간이 지날수록 식상해 질 수 있다.

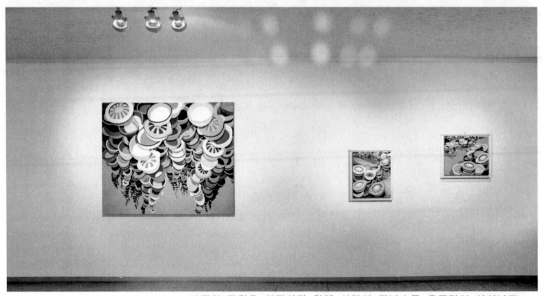

비대칭 균형은 안정성과 함께 시간이 지날수록 율동감이 살아난다.

균형은 대칭적 균형과 비대칭적 균형으로 나눌 수 있는데, 대칭적인 균형은 완벽한 안정성과 통일감을 줄 수 있지만 이에 반하여 식상해지거나 단조로운 느낌을 줄 수가 있다. 그러나 비대칭적인 균형은 시소 놀이처럼 좌우가 살랑살랑 움직이는 율동감으로 전시장 벽면이 살아 있는 듯한 분위기를 연출할 수 있다. 이 방법은 전시장의 벽면마다 감상자가 지루해하지 않고 작품 감상에 몰입할 수 있도록 다양한 균형적인 조형 어법을 이용하여 전체적인 감각으로 디스플레이할 수 있도록 한다.

특히 그룹전일 경우에는 더욱 다양한 조형 어법으로 디스플레이를 해야 한다. 흔히 가나다순이나 나이, 경력, 서열 등 어떤 형식에 얽매인 배열을 하다 보면 감상 시선이 특정 작품에서 단절되거나 작품 간 서로의 간섭으로 전시장 분위기가 혼잡해질 수 있음에 유의해야 한다. 그룹전의 작품은 작가마다 서로 다른 독특한 화풍이나 그림의 색조로 인하여 자칫 전시장 전체 환경이 조잡한 정서로 얼룩질 수 있으므로 세심한 디스플레이가 더욱 중요하다. 적당히 대비되는 배치법으로 배열하면 각각의 개별 작품이 제 역할을 발휘하면서도 한눈에 작품 전체의 개성과 화풍을 시각적으로 읽어 들일 수 있게 된다.

(4) 비례 - 완벽한 안정 속의 생명력

미술품 디스플레이는 이미지와 색조 그리고 사이즈의 비례미를 생각해야 한다. 모든 자연물이나 미술품은 가로, 세로, 대각의 비율에 따라서 그 느낌이 달라진다. 어떠한 공간이나 영역 안에서 크기나 길이의 관계를 나타낼 때 그 비율을 '비례'라고 한다. 전체와 부분, 혹은 부분과 부분 간에 크기와 길이의 상호 관계를 나타내는 것이다. 대상 간 상대적인 크기와 길이의 관계 사이에서 아름답게 형성되는 것이 '비례미'라 할 수 있다.

디스플레이도 시대의 미적 감각에 따라 조금씩 변하게 된다. 과거에는 그림의 세로 중앙선을 한 줄로 맞추는 디스플레이를 하였으나 오늘날에는 제시된 사진 1번과 같이 작품의 상단 끝 선을 한 줄로 맞추는 것이 유행처럼 되었다.

또 미래에는 어떠한 유행으로 인해 하단을 한 줄로 맞추어 통일성을 살릴지도 모르겠다. 그러나 시대적 유행으로 디스플레이를 해서는 안 된다. 미술품은 작품의 성격이나 특성에 따라 조형 어법을 찾아내고 그에 따른 가장 자연스러운 방법으로

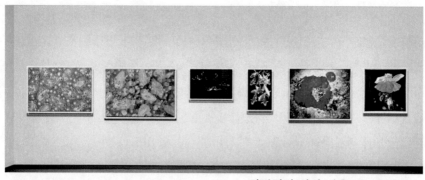

1. 일반적인 상단 맞춤 디스플레이

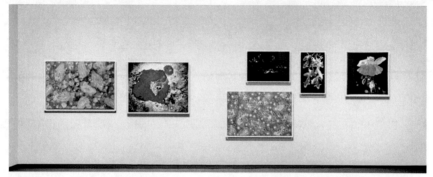

2. 대비와 비례미를 살린 디스플레이

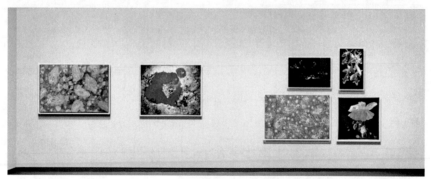

3. 여백을 확보하며 비례미를 강조한 디스플레이

디스플레이를 해야 한다.

사진 2번의 왼쪽은 대비적인 조형 어법을 사용한 배치이며 오른쪽은 작품 간 비례미를 살려 낸 디스플레이다. 사진 3번은 왼쪽의 대비와 오른쪽의 비례미를 살려내면서 여백을 확보한 디스플레이이며 통일미를 함께 기대할 수 있는 배치로 보다 집중감이 강조되어 있는 듯하다.

이처럼 감상자들이 각각의 작품에 몰입할 수 있도록 개별 작품이 제 역할을 하고 있는 디스플레인지 여부가 컬렉션의 관건이 된다.

(5) 강조 - 최상의 주목성

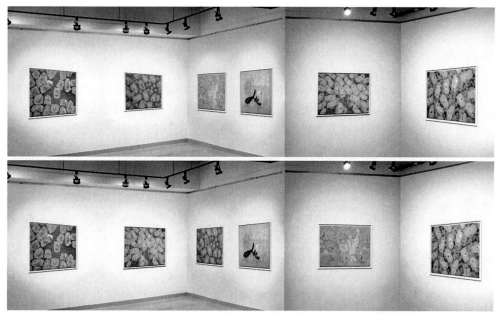

작품의 위치에 따라 강조되는 작품이 달라질 수 있다.

'강조'는 개인전의 경우 미술작품의 색채나 형태가 유사하거나 면적이 같은 경우에 활용할 수 있는 디스플레이 어법이다. 작품에서 강한 이미지가 느껴지는 색채나 크기 등을 대비시켜 강조를 줄 수 있다. 색채가 동일한 경우에는 형태나 면적을 대조시킴으로써 특정 작품을 더 강조할 수 있다. 또 평범한 작품의 형과 색의 구성에서 어느 한 부분을 색다른 요소로 강조하게 되면 화면의 짜임새에 생동감을 더해 줄 수 있다.

크고 작은 작품을 대비시켜 강조해 내는 기법에는 여러 가지가 있는데 작품의 색채 차이, 명암 차이, 질감 차이, 주제 차이, 색조 차이, 프레임 차이, 작품 주위의 여백 차이, 조명의 조도나 조명색 차이, 작품이 걸려 있는 눈높이 차이 등이 있다.

(6) 조화 - 만발한 어울림

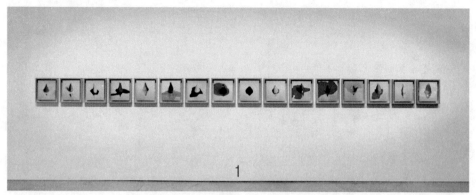

작품 간 간격의 변화와 여백의 대비가 없는 디스플레이

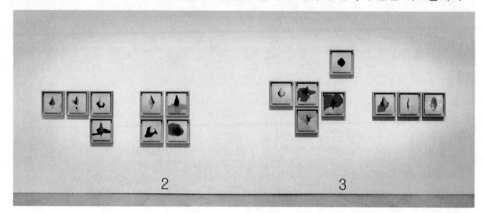

작품 간 거리와 여백을 통일과 변화를 살려 낸 디스플레이

　　연관성을 가진 선, 형, 색, 질감 등이 비슷할 때 유사성에서 오는 통일감에 의해 나타나는 것이 '조화'이다. 즉, 비슷한 성질의 무리들을 군집을 이루듯 모아 둔 상태를 조화라고 한다. 미술품 디스플레이에서는 유사한 경향의 작품을 반복적으로 배치하면 작품 감상이 식상해지거나 지루해질 수 있다. 통일성을 살린 작품 부착에서 오는 문제들은 보통 대비나 변화를 통해 개선시켜 나갈 수 있다.

　　그리고 두 가지 이상의 조형 어법으로 미술품을 디스플레이할 때, 개별 미술작품 간의 상호 관계에 대한 작품의 내적 가치를 판단할 때, 화이트 큐브 공간의 속의 통일된 전체로서 높은 감각적 상승효과를 발휘할 때 일어나는 현상까지 모두 조화의 요소에 포함한다. 즉, 부분과 부분 또는 부분과 전체 사이에 안정된 관련성을 주면서도 공감을 일으킬 때 아름다운 조화미가 완성되는 것이다.

일반적인 전시장의 디스플레이 장면인 사진 1번을 사진 2번과 3번으로 바꾸어 보았다. 디스플레이에서는 변화로 인한 지루함이 사라지고 공간적 여백이 확보되어 개별 작품이 각각 돋보여 작품의 위력을 더하고 있으며 단조로움이 사라져 보이기도 한다.

자와 수평 레이저로 꼼꼼하게 많은 시간을 투자하여 사진 1번과 같은 디스플레이를 해 놓고 너무 간격과 줄이 잘 맞지 않느냐고 되물어보며 만족해하는 작가들이 의외로 많다. 어쨌든 일상의 평범한 디스플레이에서 다양한 조형 어법의 변신을 통한 디스플레이 시도의 최종 선택은 오롯이 전시 작가의 몫이다.

(7) 율동 - 조화에서 율동으로 개인 부스 작품 부각하기

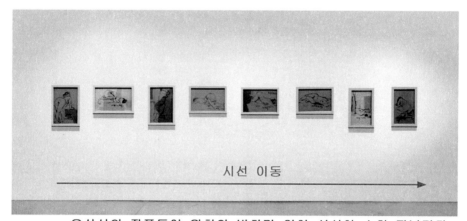

유사성의 작품들이 위치의 변화가 없어 시선이 스쳐 지나간다.

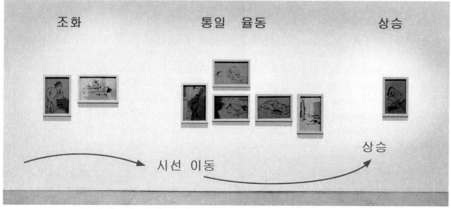

유사한 작품이지만 조형어법의 변화로 개별작품이 돋보인다.

유사성을 가진 많은 작품들은 모아 두기만 하여도 조화롭게 보일 수 있다. 조화

를 강조하다 보면 작가는 환상적인 황홀감에 젖어 들 수 있겠지만 감상자들은 지루한 반복에 식상해져 작품 속에 담긴 작가의 차별화된 작품의 향기를 놓칠 수 있다. 여기에 필요한 조형 언어가 '조화 속에 율동'이란 디스플레이 기법이다.

율동이란 선, 형, 색, 크기 등의 유사한 요소들이 일정한 간격을 두고 반복적으로 배열되어 점점 팽창하거나 수축되어 나타나는 현상들을 모두 포함한다. 동일한 선과 면, 색으로 움직이는 반복적인 요소에서 운동감과 리듬감까지 느낄 수 있다.

미술품 디스플레이에서 위치의 변화를 꾀하지 않은 율동감은 식상하고 지루할 수 있다.

앞의 작품 사진은 크로키 작품을 윗선에 맞춘 일반적인 디스플레이로 부착한 것이다. 똑같은 액자에 비슷한 재료로 그린 그림들이 그냥 전시 공간을 차지하고 있는 듯하다.

그렇게 보이는 이유는 무엇일까? 그것은 반복된 크기와 작품의 간격에서 오는 지루함 때문이다. 남극이나 북극에 사람들이 많이 살지 않은 이유와 유사하다. 추워서 인구 분포가 적은 것이 아니라 태양이 지구를 향해 주는 혜택이 너무 지루하기 때문이다. 온대 지방에 사람들이 많이 모여 많은 문화를 형성하며 함께 더불어 살아가는 이유는 사계절에 '다름의 미학'이 있기 때문이다. 이처럼 차별성과 다름은 조화에서 반드시 필요한 디스프레이 전략인 것이다.

유사하거나 비슷한 표현으로 전시를 하는 개인전이나 칸막이 개인 부스전에서는 더욱더 조화성에 스스로 몰입되어 변화 없는 디스플레이를 하는 경우가 많다. 오랫동안 노력하여 발표·전시하는 개인전은 주목을 받으며 컬렉션을 많이 확보하는 것이 그간 고생한 노력들의 보상이나 목적을 달성할 수 있으나 디스플레이가 무의미한 전시회가 되는 경우가 허다한 것이다. 그러므로 율동이란 조형 어법으로 디스플레이하는 것이 필수적이다.

반복된 배치를 하면 미묘한 율동성이 나타난다. 그러나 너무 미약하여 감상자의 시선이 빠르게 작품을 스쳐 지나가게 만든다. 여기에서 필요한 조형 어법이 변화와 통일이다. 그리하면 시선이 작품의 눈높이 변화에 따라 움직이고 여백의 쉼을 지나가며 개별 작품 하나하나에 시선을 집중하며 그림을 보게 된다.

한편 아래에 있는 사진의 디스플레이 장면에서는 더 많은 공간과 여백이 확보되어 그림의 품격까지 높이는 효과를 낸다.

▌ 하나와 여럿의 조형작품과 자연미

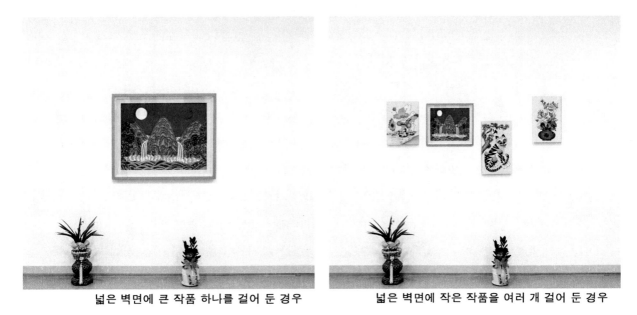

넓은 벽면에 큰 작품 하나를 걸어 둔 경우　　　**넓은 벽면에 작은 작품을 여러 개 걸어 둔 경우**

이 사진에서 특이한 것은 인공미 속의 자연미의 힘이다. 제아무리 조형작품이 우수하다 하지만 화분이나 난처럼 자연미 앞에서는 품격을 논할 수 없어 보인다. 전시 공간 속에 아름다운 꽃이나 화병들을 놓아두면 애써 발표하는 작가의 작품을 추락시키는 꼴이 될 수 있으므로 주의를 요하는 것이 좋다.

전시 공간에는 화환이나 축하용 꽃을 들이지 않는 것이 작가의 작품으로 시선을 머물게 하여 컬렉션으로 이어질 확률이 높아진다. 이런 생각의 전환이 필요한 것이다.

또 넓은 벽면에 큰 작품 하나를 부착하면 좋다는 생각도 바꿀 필요가 있다. 사진 왼쪽은 넓은 벽면에 한 작품을 부착한 것이고 사진 오른쪽은 동일한 공간에 여러 개의 소품을 부착한 것이다. 두 디스플레이를 비교해 보면 집중과 선택의 문제이긴 하나 그리 나쁘진 않을 것 같다.

(8) 대비와 대조 - 서로 간의 긴장미와 자연과 조형

디스플레이는 미술품을 보여 주는 또 하나의 시각적인 표현이다. 그러므로 식상한 배치와 부착에서 벗어나 고정관념을 넘어서는 디스플레이를 하면 훨씬 재미있어

진다. 개별 작품이 돋보이면서도 조화롭게 디스플레이하는 유용한 조형 어법이 작품의 대비 효과이다. 대비적인 디스플레이에서는 작품 사이의 거리를 없애거나 작품 크기를 달리하거나 강렬한 그림을 배치하기도 한다. 그리고 추상과 구상의 절묘한 만남도 좋은 시도일 수 있다.

회화(繪畵) 등의 예술작품에서 어떤 요소의 특질을 강조하기 위하여 그와 상반되는 형태, 색채, 톤(tone) 등을 배치시키는 것을 대비라 한다. 서로 반대되는 요소가 대비되면 상호 특징이 강하게 돋보일 수 있다. 서로 대치하고 강조되며 이로 인하여 전체적으로 대비의 강한 효과를 가져올 때 생겨 나는 어울림이 '대비'다. 대비에는 점의 대비, 선의 대비, 면의 대비, 형의 대비, 재질의 대비, 색의 대비 등 다양한 방법이 있다. 이 중 미술품과 밀접한 '색의 대비'에는 색상 대비, 명도 대비, 채도 대비, 보색 대비, 한난 대비가 있다. 그리고 미술품을 둘러싼 프레임이나 좌대 등 외적인 것들을 활용한 연변 대비, 경계 대비, 면적 대비도 빠뜨릴 수 없는 조형 요소이다. 또한 대비는 미술품 디스플레이에서 변화, 균형, 통일, 율동, 리듬 등의 조형 요소와 결합하여 미술품의 생동감과 함께 작품 상호간 신비성을 높여 주는 주는 중요한 역할을 한다.

한편 인공적인 미술품과 자연물의 한 공간 배치는 대비적인 전시 공간에서 주의할 점이 있다. 조형적인 전시작품이 즐비한 가운데 꽃이나 화분 등의 자연적인 것들이 전시장 공간을 차지하는 것은 자제하는 것이 좋다. 작가의 작품이 제일 돋보이고 강조되어야 하는 전시 공간에 들어선 화초는 그 자체가 강력한 아름다움의 요소로 작용하여 작품의 품격을 손상하는 요인이 될 수도 있기 때문이다.

다음에는 조형적인 작품의 품격을 긴장미로 이끌어 내는 대비의 종류를 살펴보고자 한다.

① 여백 확보를 통한 작품의 크기와 면적 대비

작품은 그 자체만으로도 훌륭한 역할을 할 수 있지만 작품이 어디에 어떻게 놓이느냐에 따라서 작품의 품격이 달라진다는 사실은 익히 알 것이다. 고르게 잘 정비된 전시 공간에서 획일화된 정서로 작품을 부착하다 보면 부착한 초기에는 새로운 환경으로 무언가 그럴듯한 인상을 줄 수 있지만 같은 공간에서 며칠을 계속 바라보고 있는 사람에게

는 이상야릇한 지루함이 밀려들 수도 있다. 이러한 묘한 감정이 바로 여백과 크기의 대비 효과가 부족해서 생기는 현상이다.

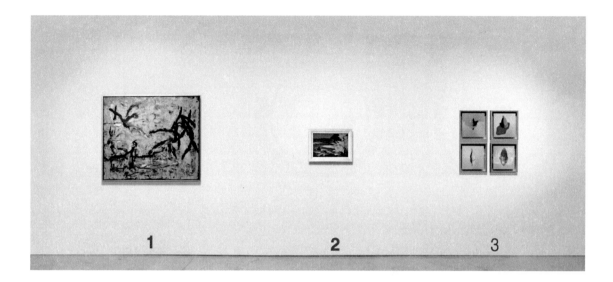

넓은 벽면에 비슷한 크기의 큰 그림을 나열하여 걸어야 한다는 관념에서 벗어나 그림 2번처럼 밀도 있는 소품 한 점만으로 넓은 공간을 지배하도록 배치할 수도 있다. 소품 주위의 넓은 여백으로 하여금 옆쪽의 다른 그림들이 살아날 수도 있다.

그리고 유사한 그림들이 많을 경우 개별 작품들이 각자의 위치에 한 작품씩 걸려 있으면 지루한 공간이 된다. 이런 경우에는 그림 3번처럼 2단, 3단으로 통일시켜 걸어 두면 훌륭한 디스플레이를 성취할 수 있다. 이러한 기교가 바로 작품의 크기나 공간적 여백, 작품의 색조, 작품의 밀도 등을 고려한 대비와 강조 어법이다.

넓고 공허하게 비어 있는 벽면의 면적에 작은 그림 하나, 강렬한 색상, 디테일하게 돋보이는 소품 등을 대비되게 디스플레이하는 것을 말한다. 이러한 대비법을 이용하면 자연스레 돋보이는 것이 '강조'이다. 밤이 깊을수록 더 반짝이는 별을 볼 수 있는 것과 같은 이치인 것이다. 이를 통해 별만 강조되는 것이 아니라 밤이나 공간이 더욱 깊어져 있음을 느낄 수 있다.

예를 들어 풍경화를 주제로 개인전을 할 때 똑같은 내용으로 화이트 큐브 공간을 가득 메웠다면 감상자의 시선을 오래 붙잡아 둘 수 없다. 이때 중요한 방법이 규격과 크기의 대비법을 잘 활용하면 밀도 있는 전시 공간을 연출해 낼 수 있게 된다.

② 작품의 색조와 색상 대비로 개별 작품을 돋보이게 강조하기

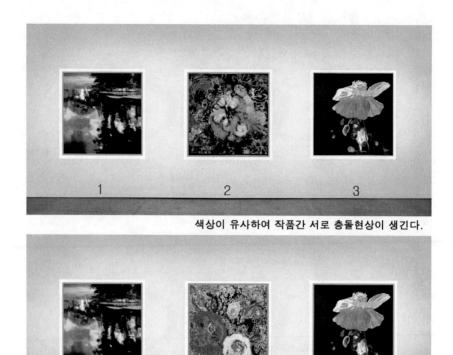

색상이 유사하여 작품간 서로 충돌현상이 생긴다.

색상이 대비되어 개별작품이 더욱 돋보인다.

　　하나의 작품에서 느껴지는 화면 전체의 색조는 그림의 품격을 좌우하지만 여러 작품일 경우에는 작품끼리 서로 간섭하여 작품의 품격이 낮아 보이거나 작품 간 서로 충돌하기도 한다.

　　사진에서 1번, 2번의 디스플레이는 개별 작품이 제 위력을 발휘하지 못하고 전시 공간에서 작품이 무의미하게 사장되어 무관심으로 이어질 수 있다.

　　따라서 유사 색조의 그림을 인접하여 배치하는 방법에서 벗어나 사진 4번, 5번의 작품 배치와 같이 강력한 색상 대비로 디스플레이하면 각각의 작품이 더욱 돋보이게 된다. 이러한 강력한 강조 어법은 주위의 다른 작품들도 살아나게 하는 역할을 한다. 그러므로 똑같은 위치에 부착된 사진 3번의 작품은 작품 간 간섭으로 강조가 미진해 보이지만 사진 6번에서는 더 생동감 있어 보인다. 이런 디스플레이 기법이 색상 대비이다.

③ 작품의 거리와 연변 대비

또 하나의 표현인 디스플레이에서 작품간 여백과 연변 대비를 잘 이용하면 개별 작품이 강조되어 컬렉션들을 매료시킬 수 있게 된다. 연변 대비란 작품과 작품 사이의 연결된 프레임과 여백에 일어나는 시각적 착시 현상으로, 연결된 면의 경계 부분이 더 밝거나 더 짙어 보이는 현상이다. 작품 간 변화 없는 거리나 간격은 감상자의 시각이 산만하여 그림을 쳐다보지도 않고 스쳐 지나가게 만들기 때문에 연변 대비 효과를 잘 활용한 디스플레이는 색다른 미감으로 연출될 수 있다.

따라서 긴장과 여백의 여유라는 방법으로 디스플레이를 해 두면 사람들이 전시장의 작품 앞을 휑하니 스쳐 지나치지 않고 꼼꼼하고 세심하게 감상할 것이다.

④ 작품 양식과 재료의 질감 대비

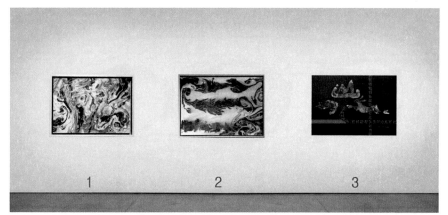

유사 양식과 질감으로 1,2 작품이 충돌한다.

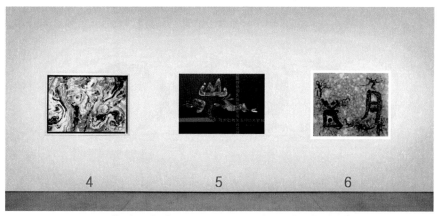

대비 양식으로 4,5,6 작품이 제 역할을 다한다.

미술품이 어떤 재료를 사용하여 어떠한 효과와 기법으로 제작되었는지 감상자는 관심 있게 살펴보기를 좋아한다. 매끈한 작품으로만 일관되게 디스플레이된 전시장에서는 이러한 재료의 신비성이 사라져 버려서 감상자의 호기심을 자극할 기회를 놓치게 된다.

'질감'이란 서로 다른 재료가 가지는 표면의 거칠고 부드러운 느낌의 정도를 말한다. 이러한 감촉은 시각과 연계되어 보는 이에게 실재감을 느끼게 해 준다. 2차원의 평면에서는 시각적으로 질감이 느껴지고 3차원의 입체에서는 시각이나 촉감으로 질감의 차이를 구별할 수 있다.

따라서 작품에서 느껴지는 재료나 표면의 질감 그리고 추상이나 구상, 설치 등의 표현 양식들이 반복되게 디스플레이를 하지 않는 것이 좋다. 작품의 중간중간에 전혀 색다른 양식이나 재료, 표현을 사용하여 질감에 적당한 변화를 주면서 대비시킬 때 긴장미가 고조되어 컬렉션의 시선을 오래도록 붙잡아 둘 수 있게 된다.

개인전일 경우 작품의 내용이나 주제에 일관성을 가지고 디스플레이되는 경우가 많다. 같은 주제에 같은 기법으로 전시될 경우에는 작품의 크기나 간격의 대비를 과감하게 시도하면 단조로운 디스플레이를 벗어날 수 있다.

또 주제나 내용이 유사성에서 벗어나 다양한 내용으로 준비된 개인전이라면 내용과 기법을 대비시키는 디스플레이가 중요하다.

(9) 점증 - 증가되는 가상의 아름다움

'점증'이란 작품의 크기를 점점 더 크게 배열하거나 점점 작아지게 디스플레이하는 전략이다. 그러나 규칙적으로 펼쳐지는 일률적인 점증 어법은 시선의 방향성이나 증감 효과를 갖게 만들 수는 있지만 반복이 길게 펼쳐지면 지루함이 느껴지기도 한다. 그러므로 점증 어법 속에서 율동과 변화를 함께 가미하면 산뜻한 공간 구성을 연출해 낼 수 있다.

가운데를 중심으로 선이나 면을 밖으로 점점 팽창하게 하거나 축소되게 하는 것을 점이 또는 점증이라 한다. 경우에 따라 수평이나 수직 또는 나선형으로 돌아가며 나타나는 점증의 효과는 방향성을 만들어 주기도 한다.

선이나 면, 크기 외에도 색이 점차 밝고 어두운 명도나 선명하고 탁한 채도에서도 같은 효과를 연출해 낼 수 있다. 또 보는 방향에 따라 하나의 시작점에서 출발하여

일반적인 위치 변화가 없는 통일된 디스플레이

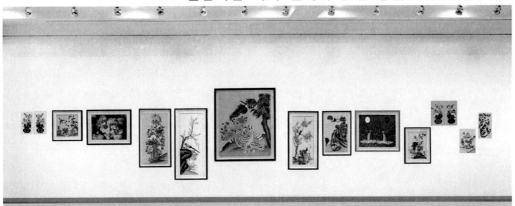

점점 커지면서 작아지는 점증 어법과 위치 변화를 꾀한 디스플레이

밖으로 점점 퍼지는 효과에서도 점증의 디스플레이 기법을 만들어 낼 수 있다.

사진에서 위쪽은 일반적인 윗선 맞춤 디스플레이로, 시선의 방향이 지루하고 유사 색조의 작품이 중첩되어 개별 작품의 품격이 낮아 보이고 산만해 보일 수 있다. 그러나 아래쪽 사진은 윗선 맞춤으로 통일감을 주면서 점증 어법을 이용한 디스플레이로, 작품 하나하나를 주시하게 만든다. 그뿐만 아니라 작품이 점점 커지다가 작아지는 점증의 배치에 간간이 율동과 변화를 꾀한 디스플레이여서 감상자가 오래도록 작품을 들여다보는 효과를 낸다.

(10) 동세 - 살아 움직이는 작품의 생명력

작품을 전시할 때 감상자 시선의 집중만을 강조한 디스플레이를 하다 보면 식상한 작품의 흐름에 지루함이 더해져 개별 작품을 감상하는 시선의 동선을 어수선하게 만든다. 또한, 전시 벽면 작품 전체의 가치가 추락하는 경우도 있다.

　　대부분의 사람들은 작품을 돋보이게 하려는 욕심이 앞서 통일성만을 강조하여 디스플레이를 하는 경향이 있다. 그러다 보니 정작 미술관을 찾는 감상자들은 작품의 하나하나에 담긴 작가의 의도를 놓치고 작품 앞을 스치듯 지나가는 상황이 일어나기도 한다.

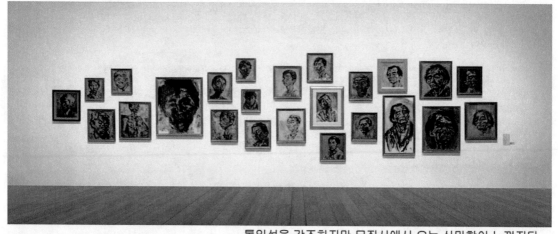

통일성을 강조하지만 무질서에서 오는 산만함이 느껴진다.

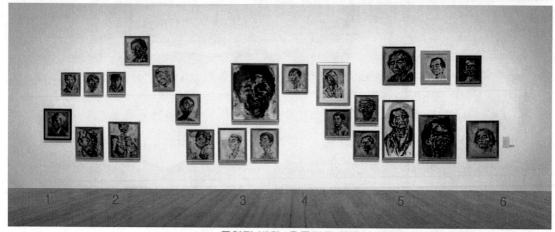

통일과 변화, 율동미로 여백이 살아나고 개별작품이 돋보인다.

　　따라서 개별적인 작품의 면모를 제대로 부각시키면서 강력한 시선의 위치 변화를 꾀함으로써 지겹지 않도록 자연스레 감상을 유도하는 방법이 바로 통일성 속에 '율동'이나 '동세'를 이용한 디스플레이다.

　　너무 많은 작품을 보여 주기 위해 억지로 작품을 주어진 공간에 짜 넣을 수밖에 없는 상황이라면 동세라는 강력한 위치 변동으로 공간을 조정할 필요가 있다.

사진 상단은 저자가 어느 시립미술관에 들러 촬영한 것으로, 이 전시작품을 '동세'라는 조형 어법으로 재배치해 본 것이 하단의 이미지이다. 상단의 배치에서는 감상자들이 시선을 어디에 둘지 몰라 망설이게 되지만 하단의 배치에서는 감상자 시선을 강하게 한다. 3번처럼 시선을 모은 후 다시 1번 위치로 이동하여 위아래로 감상 시선이 옮겨진다. 그 후에는 2~6번 작품 순으로 시선이 흘러가게 된다. 아래쪽 디스플레이는 위쪽보다 작품 주위의 여백미를 통해 작품의 깊이감과 감동을 심화시켜 줄 뿐만 아니라 작품을 한 번 더 되돌려 감상하려 움직이게 만든다.

이것은 아주 잘된 디스플레이라기보다는 전시 공간의 작품을 넓게 확장시켜 주면서 감상자의 시선 동선을 움직이려는 의도를 달성한 디스플레이다. 취향에 따라 다를 수밖에 없지만 감상자들에게 안정된 느낌을 주는 전략을 구사한 것 정도로 봐주었으면 좋겠다.

(11) 조형 어법의 활용

① 간섭 - 조화에서 오는 지루함을 해결하는 방법

유사색조의 작품이 반복되면 간섭이 일어난다.

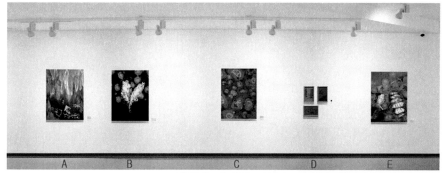

대비와 조화의 어법으로 개별 작품이 살아난다.

자연이든 미술품이든 작품에는 궁합이 있다. 즉, 미술품에도 화목한 조화로움이 있다는 것이다. 나란히 배치된 미술품은 서로 돋보이게 할 수도 있고 서로 충돌하기도 한다.

그저 무난한 궁합이면 별문제는 생기지 않지만 충돌한다면 고귀한 미술품이 아무것도 없는 빈 벽체보다 못한 것으로 전락하기 때문에 근접한 미술품 사이의 신비롭고 품격 있으며 간섭이 배제된 디스플레이가 중요한 것이다.

작품 사이의 간섭과 조화를 생각할 때 먼저 고려할 것은 형태 즉, 작품의 크기와 시각적인 색조이다. 예를 들면 대작과 소품, 추상과 구상을 나란히 두면 부조화나 불균형이 일어나기 쉽다. 부조화된 미술품의 배치와 설치는 감상자의 시선을 분산시켜 미술품의 품격이나 가치를 낮추며 오히려 미술품으로부터 시선을 내쫓아 버리기도 한다는 것이다.

사진의 1번, 2번, 3번 작품들은 유사색으로 배치되어 서로 간섭하여 2번 작품을 잡아먹는 듯하다. 사진 4번과 5번의 작품은 어두운 색조와 강렬한 보라 색조가 가까이 있지만 대비되어 간섭 현상은 비교적 적어 보인다. 아래 사진 A~E의 디스플레이 작품들은 비교적 무난하게 개별 작품이 제대로 부각되고 있는 것 같다. 그리고 강렬한 보라 색조의 C번 작품에 시선이 집중되고 강조되어 좌우의 그림들로 무난하게 시선이 옮겨지도록 디스플레이된 것 같다. 상단 2번의 작품이 하단 D번의 통일성을 살려 낸 배치로 바꾸어 산만함이 사라지고 여백의 여유와 함께 깔끔하게 정리된 것 같은 인상을 준다.

이처럼 작품 사이의 여백을 넓히고 유사한 색조를 대비적인 조화로, 대작 옆의 작품은 여백을 넓히며 유사한 조화 어법으로 디스플레이를 하면 간섭에서 조화롭고 안정된 정서적 시선 이동으로 작품들이 제각각의 위력을 발휘할 수 있다.

② 여백과 여유의 아름다움

비우면 비울수록 아름답다. 즉, 여백이 없다면 작품의 긴장도 아름다움도 있을 수 없을 것이다. 또 여백이 사라지면 작품 사이에 간섭이 생기거나 작품을 감상하는 시각적 인상에 혼돈과 장애를 줄 수 있다.

따라서 '여백'은 감상자에게 작품에 대한 집중력을 향상시켜 줌은 물론 보고 난 후에 작품에 대한 감동의 여운을 오래도록 남게 만드는 '미적 요소'이다. 뚜렷한 공식이 있는 건 아니지만 작품과 작품 사이의 거리는 최소한 작품 가로 길이의 평균 사이즈 두 배 이상으로 유지하면 가장 돋보이게 된다. 그러나 협소한 전시 공간에서 작품의 가로 길이

좌우대칭의 배치는 여백을 사라지게 만든다.

비대칭의 배치는 여백의 미가 살아난다.

두 배 이상 공간 확보가 여의치 않은 경우가 많다. 전시할 작품 수가 많거나 여백의 공간 확보가 어려울 경우에는 최소한 작품 한 폭의 여백 정도의 거리를 두고 디스플레이를 하면 문제를 쉽게 해결할 수 있다. 이런 지혜가 바로 집중과 통일의 조형 어법을 적용하는 것이다.

복잡한 공간과 많은 작품 수를 배치할 수 없는 상황에서 여백의 미를 찾아내는 방법은 바로 통일의 밀집성과 느슨함 그리고 비례미가 함께 공존하는 절묘한 디스플레이의 묘미를 찾아내는 것이다.

한편 넓은 공간에 비어 있는 벽면의 여백이 충분할 때에는 대부분 중앙에 디스플레이를 하는 경우를 많이 보게 되는데 이렇게 배치한 공간은 여백이 오히려 사라져 버린다. 그러므로 넓은 공간에 배치하는 미술작품을 정중앙에 배치하면 작품의 율동감이나 생동감이 낮아져 보이므로 비대칭적인 여백을 찾아내는 디스플레이를 하는 것이 더 안정된 감상 정서를 만들 수 있다.

③ 공간 - 작품의 공간 확장을 위한 디스플레이

디스플레이에서 공간이라는 조형 요소는 미술품에서 표현된 공간과 미술품이 놓이지 않은 여백이나 비어 있는 곳의 총칭이다. 공간은 실제 공간, 허상 공간, 조형 공간, 가상 공간, 물리 공간 등으로 나눌 수 있다. 평면적인 작품의 실제 공간이란 2차원의 벽면 공간과 3차원의 작품의 공간을 말한다. 허상 공간이란 3차원의 공간을 원근법에 따라 그려 낸 착시 현상을 2차원으로 표현하는 공간이며, 가상 공간이란 작품에 나타난 인상적 공간을 말한다.

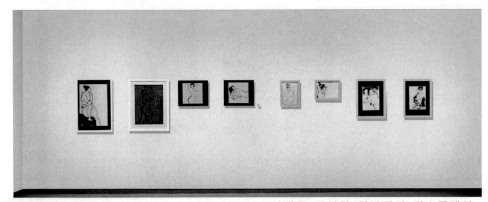

여백을 무시한 일반적인 디스플레이

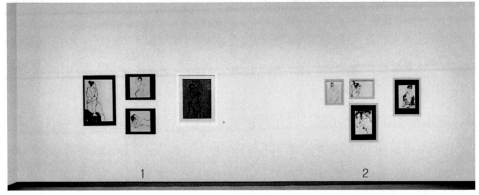

통일과 변화로 여백을 살려낸 디스플레이

작품 내부의 공간이 조형 공간이며 작품을 둘러싼 주변의 공간을 물리 공간이라고 한다.

입체적인 작품의 공간은 작품의 재질이 갖는 실제 공간과 작품을 둘러싼 공허 공간으로 구별할 수 있다.

미술품 디스플레이에서 공간은 조형 어법을 다양하게 이용한다. 화이트 큐브 공간 속에서는 시설물과 잡다한 설비를 이용하여 감상자의 시선을 보다 폭넓게 이동시켜 가는 디스플레이를 할 수 있다. 획일적인 감상자의 시선 동선을 이리저리 몰고 다닐 수 있도록 전시 공간을 자유롭게 확장할 수 있는 다양한 가상의 여백 공간 연출을 활용한 디스플레이를 과감하게 시도해 보자.

④ 하강과 상승 디스플레이

평면적인 작품도 똑같은 눈높이에 수평으로 획일화시켜 배치한 전시 공간들이 많은데, 여기서 작품의 위치를 하강이나 상승의 조형 어법을 이용하여 감상자의 시선 동선을 리듬감 있게 만들면 작품에 대한 흥미와 관심거리를 향상시킬 수 있다.

특히 움직이는 작품이나 설치작품들은 위치와 여백의 변화로 감상자들이 더욱 재미있고 역동적으로 참여할 수 있는 기회를 제공하는 디스플레이를 하면 긴장과 여유가 최고조인 전시 환경과 공간을 연출할 수 있다.

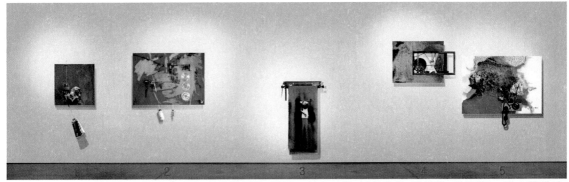

키네틱아트전 3,4의 설치작품이 하강, 상승시켜 부착되어 참여를 유도하는 디스플레이

작품 1번, 2번의 키네틱아트 작품이 역동적으로 움직여 감상자의 시선이 피로할 즈음, 작품 3번으로 시선을 강력하게 하강시켜 시각적 피로를 달래 주면서 타자기의 레버를 감상자들이 직접 동작시킬 수 있도록 배려한 디스플레이이다.

한편 하강 디스플레이는 어린이의 감상 시점을 고려한 배려이기도 하다. 어린이가 즐겨 찾는 전시장은 작품의 눈높이를 어린이의 눈높이 중심으로 배치하는 것이 좋다.

작품 4번은 카세트테이프가 돌아가며 소리를 내는 설치작품으로, 상승 어법을 이용하여 소리의 울림을 강조한 것이다. 작품 5번은 감상자가 전화기 다이얼을 돌려 전화를 직접 연결하며 참여할 수 있도록 감상자를 배려한 디스플레이다.

앞서 제시된 디스플레이가 가장 이상적이라고 할 수는 없지만 작품의 성격이나 표현 인상을 감상자들이 제대로 느끼고 즐길 수 있는 요소를 배려한 경우이다. 작품과 작품 간의 다양한 여백 공간을 연출하는 것이 정형화되고 구속된 감상자를 자유롭게 만들어 줄 수 있다.

디스플레이에서 가장 중요한 것이 작품이라고 믿고 있는 사람들이 대부분인데, 사실은 작품이 아닌 작품을 둘러싸고 있는 여백에 의해 작품의 가치와 품격이 결정된다. 그러므로 여백의 아름다움을 살피면서 작품을 배치하고 여백미를 통해 공간의 아름다움을 살펴보는 여유로움 속에서 디스플레이를 끝내는 것도 또 하나의 창조적인 조형활동이다.

⑤ 조명 빛을 이용한 음영 디스플레이

조명의 방향을 이용하여 작품의 그림자 위치를 대비시킨다.

전시장의 조명은 작품의 품격과 가치를 향상시키는 주는 역할을 한다. 일반적으로 명암이 있는 회화작품은 작품 속 그림이 그려질 때 햇빛이 비치는 방향과 같은 위치에서

조명을 쬐면 작품이 더욱 돋보이게 될 수도 있으므로 면밀한 조명의 위치나 각도, 그리고 밝기와 색상을 세심하게 살핀 후 디스플레이를 마감해야 한다.

특히 입체작품이나 조각품들은 조명이 절대적인 영향을 미치므로 조도와 조명에 대한 식견이 충분한 디스플레이어가 조명을 담당하도록 해야 한다.

그리고 조명의 방향도 가급적 전시장의 벽면 안으로 끌어들여야 한다.

밝은 조명이 벽면의 좌우나 위아래로 빠져나갈 경우 감상자들의 시선이 작품에서 벽을 바라보는 격이 될 수도 있기 때문이다.

작품 1번은 왼쪽에서 조명을 비춰 시선이 작품의 왼쪽에서 오른쪽으로 이동하게 되지만 작품 2번은 감상자의 시선이 다른 곳을 향할 수 없도록 오른쪽에서 왼쪽으로 조명되어 작품의 그림자가 중앙을 향하도록 한 것이다.

한편 입체나 설치작품은 그림자의 효과로 또 하나의 작품이 탄생되는 양식이다. 현장에서 직접 조명으로 작품이 형성되므로 최적의 음영 효과를 연출하는 것도 잊지 말아야 하겠다.

문화예술회관 - 조명이 작품에 쬐여지지 못하는 전시장

전시장마다 조명의 위치가 각기 다르게 설비되어 있는 경우가 많은데 사진에서처럼 조명이 작품보다 엉뚱한 벽면의 상단을 비추는 잘못된 곳도 있다. 이런 경우에는 최대한 조

명의 방향을 바닥으로 내려 주어야 한다. 이렇게 조명이 잘못 설비된 전시장이 있다면 대관을 할 때 조명 위치를 수정하도록 요구하는 등 면밀한 조명 계획과 분석이 필요하다.

⑥ 암시를 이용한 공간의 확장 조형 디스플레이

화이트 큐브 공간에서의 디스플레이는 미술작품만 중요한 것이 아닐 수도 있다. 미술품을 돋보이게 연출하기 위해서는 미술작품을 둘러싼 주위의 공간이 더 중요한 가치와 품격을 발휘할 수도 있기 때문에 작품의 내·외부의 공간을 확장하는 조형적 디스플레이 개념을 갖는 것이 좋다.

미술품이 자리 잡고 있는 실제 공간도 디스플레이할 때 활용하지만 미술품 속의 가상 공간이나 허상 공간도 디스플레이에서 간과할 수 없다. 또 작품 내부의 조형 공간이나 작품을 둘러싼 주변의 공간인 물리 공간 그리고 전시를 위한 설비 공간도 디스플레이에 고려되어야 할 요소이다. 그리고 입체적인 조각이나 설치작품의 공간은 작품의 재질이 갖는 실제 공간과 작품을 둘러싼 공허 공간까지 고려한 통합적인 디스플레이를 할 때 감상자의 시선이 확장되고 그에 따른 여백의 공간미를 자연스럽게 연출해 낼 수 있는 것이다.

이상으로 디스플레이의 실제를 조형 어법과 관련지어 살펴보았다. 사람의 모양새가 각기 다르듯이 미술품을 디스플레이할 수 있는 공간 상황 역시 제각각이다. 각기 다른 공간 상황에서 미술품의 좋은 디스플레이를 위해서는 공간의 특성을 충분하게 검토한 후 그 공간에 자연스레 여유와 긴장이 살아나게 하는 가운데 작품의 내용과 포인트를 잘 잡아내어 예술품이 제대로 된 위력을 발휘하게 하는 것이 무엇보다 중요하다.

5. 평면작품 디스플레이를 위한 부착·설치 과정과 방법

1) 포장재 분리와 작품의 임시 배치

작품의 포장재는 전시 종료 후에도 재포장에 용이하게 쓰일 수 있으므로 함부로 다

루지 않아야 한다. 먼저, 포장을 위한 접착 재료와 테이프를 분리하고 작품을 전시 공간으로 반입한 후 동일한 작품을 재포장하기 위하여 번호표를 붙이거나 크기별로 구분 표시를 하고 부피를 최소화하여 한곳에 정리해 둔다.

 반입된 작품은 사전에 계획된 장소로 옮기고 평면작품의 경우에는 액자가 넘어지지 않도록 70° 전후의 각도로 벽면에 기대어 놓거나 미끄러운 바닥일 경우에는 미끄럼방지포를 깔고 작품을 세워 둔다. 작품 반입이 종료되면 사전에 계획된 것과는 전혀 다른 분위기가 연출될 수도 있는데 그것은 전시장 벽면의 폭과 높이, 위치에 따라 작품의 인상이 달라지기 때문이다. 이때에는 하나의 작품을 만든다는 생각으로 전시장 전체 작품의 배열 순서나 배치를 다시 하는 것이 좋다.

 임시로 디스플레이를 할 때에도 개별적인 작품 하나하나가 제구실을 할 수 있어야 하고 옆 작품에 의하여 그림이 생기를 잃거나 힘이 빠져 보여서는 안 된다. 또 관람객이 전시장 입구를 들어설 때의 첫인상을 고려하여 대표작이나 큰 작품을 첫 시선이 마주하는 벽면에 적절히 배치하고, 작품끼리 너무 붙어 있으면 너절한 인상을 줄 수 있으므로 전체 전시장을 넓게 사용하여 시원한 분위기를 느낄 수 있도록 해야 한다. 전시작품의 내용상 구성이나 배열은 작가 개인마다 다른 생각이 있을 수 있으므로 독단적으로 처리하지 말고 작가나 전문가와 상의하는 것이 바람직하다.

2) 평면작품 스페이스 레이아웃 디스플레이

 화이트 큐브에 입체적인 설치 작업은 조형 원리에 의거하여 여유 속에서 긴장과 집중감을 더할 수 있도록 디스플레이할 수 있다. 그러나 평면적인 회화작품은 큐브 공간에서 수평의 미학, 율동의 흐름, 여백 속 감상자 시점의 평균 수평선을 찾아내는 것이 중요하다.

 제일 자연스러운 균형선은 감각적으로 안정된 수평의 미학선을 찾아내는 것이 가장 좋지만 그렇게 하려

수평수직 레이저기

면 고도의 심미적 감각과 미학적인 요소를 겸비해야 하므로 대부분 수평 레이저로 수평선을 찾아 기준선을 잡고 디스플레이하는 경우가 많다.

오랜 과거에는 투명파이프에 물을 넣은 후 길게 수평으로 늘려 수평을 표시한 후 작업을 하였으나 비교적 근래에는 수평 수포자를 이용하였다. 최근에는 대부분 수평 레이저를 사용하고 있는데 이것은 적당히 놓기만 하여도 자동으로 수평과 수직의 레이저 광선이 벽면에 투사된다.

필자는 감각적인 수평의 시각으로 디스플레이하기를 권한다. 왜냐하면 주위 벽면의 조명이나 질감 그리고 작품이 가지는 무게나 질량감이 수평이라는 감각적인 시각을 바꾸기 때문이다. 초보인 경우에는 사진처럼 수평 레이저기를 설치하고 수평 기준선을 잡은 후 작품을 디스플레이하는 것이 훨씬 쉽게 감상자 시점의 수평 동선에 맞도록 부착할 수 있으므로 편안하게 이용하는 것이 좋겠다.

프레임의 와이어를 걸 고리

(1) 프레임 와이어에서 못 박을 길이와 측정기구 만들기

수평 레이저로 수평선을 찾아냈지만 벽면에 못이나 피스를 어디에 박아야 수평으로 줄을 맞출 수 있을지 가늠할 수가 없고, 걸개 줄의 위치가 액자마다 각기 다르기 때문에 못을 박아야 할 위치를 측정하기도 어렵다. 손가락을 걸거나 자로 걸개 줄과 액자 상단과의 길이를 어림잡아 측정하여 못을 박고 작품을 걸어 보지만 수평이 잘 맞춰지지 않아 또다시 못의 위치를 보정하고 박는 경우가 허다하다.

그래서 필자는 스테인리스 스틸 자에 구멍을 뚫고 못을 박아 미술품 프레임 측정 눈금자를 만들었다. 액자 위치를 정확하게 잡을 수 있는 눈금자가 없었을 때는 중지 손가락 첫 번째 마디에 와이어를 걸고 프레임 상단 끝이 손목에 닿는 부위의 길이를 눈짐작으로 잡아 못을 친 후 그림을 걸었다.

그러나 편하게 액자 뒤 와이어 걸개 줄 중앙에 눈금자

고리를 걸고 액자를 가볍게 들면 사진처럼 와이어에서 액자 상단 끝과의 길이가 정확하게 측정할 수 있게 된다.

만드는 방법은 다음과 같다. 스테인리스 스틸 자에 앞의 사진 중앙 철자처럼 구멍을 낸 후 못을 끼우고 여러 차례 망치질하여 고정한다. 그 후 못 끝을 고리 모양으로 둥글게 휘면서 못 안쪽을 0cm에 맞추고 여분의 못을 잘라 낸 뒤 사포질하여 마감하면 훌륭한 미술품 전용 걸개 줄 측정자가 된다. 이때 더 큰 철자를 이용하여 두 개의 구멍에 못을 끼우고 망치질로 납작하게 고정하고 둥근 고리를 만들면 대작용 걸개 측정자가 된다.

(2) 프레임 와이어에서 못 박을 길이 측정하기

그림 1번과 유사한 고리가 달린 측정자가 마련되어 있으면 높이가 맞지 않아 못을 빼고 또 박고 하는 번거로움을 덜 수 있다. 못의 위치를 정확하게 잡는 방법은 다음과 같다.

와이어에서 프레임 상단까지 거리 측정 고리자

(ㄱ) 그림 3번과 같이 작품의 뒷면에 있는 프레임 와이어 중앙 부위에 측정자의 고리가 걸리게 한다.

(ㄴ) 측정자를 잡고 그림 4번처럼 가볍게 작품이 지면에서 들리도록 한다.

(ㄷ) 그림 2번의 측정자에 있는 눈금을 읽고 몇 번 작품인지 측정(예: 6.4cm)된 수치를 알려 주거나 메모해 둔다.

(ㄹ) 수평 레이저에 수평 기준선에서 하단으로 (ㄷ)에서 측정한 길이를 잡은 후 못이나 피스를 박은 다음 작품을 걸면 1mm 이내의 오차로 비교적 정확하게 여러 개 작품의 수평을 맞출 수 있다.

3) 작품 부착을 위한 도구와 용구의 사용 방법

전시장의 벽면에 작품을 걸기 위한 용구는 비교적 간단하다. 그러나 잘못 선택한 재료로 인하여 벽체가 손상되거나 그림의 인상이 달라지기도 하고 작품이 추락하는 등의 문제를 야기하는 경우까지 생길 수 있다. 따라서 작품을 걸 때 사용되는 재료와 용구의 사용 방법과 부착 기법을 살펴보기로 한다.

(1) 못이나 피스의 종류와 사용 방법

벽에 그림이나 장식 소품에서 심지어 가벼운 달력 등을 걸 때 용구가 없거나 못이나 피스가 기능적으로 맞지 않으면 매달기가 어려운 문제도 있지만 매단 후에도 그림이 고개를 숙이는 등 여러 가지 시각적인 장애가 생겨날 수 있다. 힘들게 구입하여 아름다운 공간을 연출하려고 걸어 두었는데 가만히 내버려 둔 벽면보다 못한 경우가 더 많다.

매달 수 있는 무게나 크기에 가장 최적인 못이나 피스를 선택하는 것이 중요하다. 무조건 큰 못으로 박고 걸면 액자가 앞으로 돌출되어 보기 흉하고 또 벽체의 손상이 심하여 다른 위치로 이동할 때 그 흔적을 원상 복귀하기가 힘들어진다.

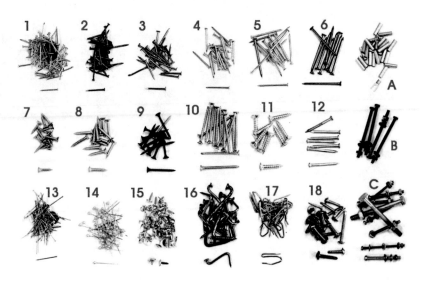

사진 1번은 길이 19㎜ 황동 못, 2번은 22㎜ 쇠못, 3번은 22㎜ 넓은 머리 쇠못으로 가장 많이 쓰일 수 있는 못들이다. 그러나 쇠못은 벽면에 녹슨 자국이 남을 수 있으므

로 가급적 1번의 황동 못을 사용하는 것이 좋다. 사진 4~5번은 길이 32㎜, 40㎜ 아연 못이다. 쇠못은 무게가 실리면 휘어지는 성질이 있으나 아연 못은 큰 무게에 부러지는 특성이 있다.

사진 7~11번은 나사못, 일명 피스 못으로 다양한 용도에 맞게끔 준비해 두는 것이 좋다. 12번은 콘크리트 못이며, 13~15번은 실핀, 둥근머리 핀, 할핀, 황동 압정이다. 16~17번은 석고보드나 샌드위치 패널, 얇은 베니어판 같은 벽체에 그림을 걸 때 사용하는 고리로, 못이나 커튼 핀으로 만들어 준비해 둔다. 18번은 철판 기리피스로 금속판을 뚫어내어 작품을 부착할 때 사용한다.

사진 A는 와이어를 결속하는 링으로 동에 아연도금 한 것이다. B~C는 행여 있을 설치에 필요한 볼트와 너트이다.

왼쪽 사진은 황동(신주) 못으로 길이 19㎜, 굵기 1.4㎜ 둥근 머리의 가늘고 짧은 못이지만 벽면에 못을 역학적으로 잘 박으면 사진처럼 25kg 바벨 정도의 무게까지 매달 수 있다. 이렇게 작은 황동 못에 작품을 건다면 유화 10호 액자 포함 기준으로 다섯 작품을 한꺼번에 묶어 매달 수 있을 만큼 중력을 잘 지탱할 것이다.

그러므로 큰 못이 튼튼하게 작품을 매달 수 있다는 생각에서 벗어나 못을 박을 때 기울기 각을 조절하여 못에 작품의 무게를 매단다는 방식에서 벽에 작품의 무게가 실리도록 못질을 한다. 자세한 방법은 다음 장의 '작품 부착과 추락 방지를 위한 요령'의 설명을 참고한다.

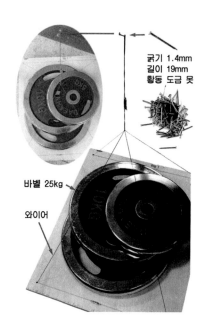

굵기 1.4mm
길이 19mm
황동 도금 못

바벨 25kg

와이어

(2) 망치와 펜치의 특성과 사용 방법
망치에는 쇠망치, 고무망치, 나무망치, 황동망치, 집게 망치, 유리망치 등 재질이나 용도에 따라 다양한 종류가 있다.

전시회 부착용 망치는 일반적인 쇠망치를 사용하는 것이 무난하다. 그러나 너무

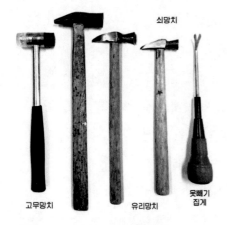

고무망치 　　쇠망치　　 유리망치　　 못빼기
집게

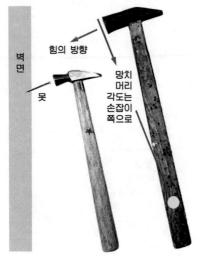

벽면　 힘의 방향　　 망치
머리
각도는
손잡이
못　　　　　　　쪽으로

큰 망치는 작업성이 떨어지고 망치질에 못이 휘어질 수 있으므로 가급적 머리가 작고 손잡이가 긴 망치를 쓰는 것이 좋다.

　망치의 머리가 손잡이와 평행을 이루는 망치는 못을 박으면 벽의 위쪽으로 자주 휘어져 작업성이 떨어지는 경우가 많다. 따라서 사진의 각도처럼 망치의 머리 기울기 각도가 손잡이 부분으로 올 수 있도록 망치 자루를 끼울 때 조정해야 한다. 또 망치 머리를 그라인더로 갈아서 사진과 유사한 기울기로 만든 망치를 사용하면 벽면에 못을 박을 때 손을 다치지 않게 되고 못도 휘어지지 않아 안정적으로 못이 쉽게 박히게 된다.

　한편 펜치나 니퍼, 롱로우즈도 미술품 디스플레이를 할 때 자주 쓰이는 도구이다.

　펜치는 큰 못을 빼거나 철사를 자르고 휠 때, 비교적 굵거나 두꺼운 철로 된 재질을 접고 휘거나 돌릴 때 사용한다. 니퍼는 작은 못을 빼거나 가는 철사나 전선을 쉽게 자를 때, 긴 못이나 커튼 핀을 작품걸이용 고리를 휘어서 만들 때 용이하게 쓰인다. 롱로우즈는 비교적 작은 물체를 집거나 전선의 피복을 벗길 때 그리고 가는 철사나 연질의 재질을 접거나 감고 휠 때, 실핀을 박을 때 사용하기도 한다.

(3) 타카(tacker) 사용법과 기타 도구

　스테이플러나 건타카는 간편하게 종이나 줄을 벽면에 임시용으로 고정시킬 수 있는 편리한 도구이다. 요즘에는 캔버스 천을 고정할 때도 못 대신에 쓰기도 한다. 그러나 한번 박고 나면 빼내는 데 마땅한 도구가 없어서 힘들고

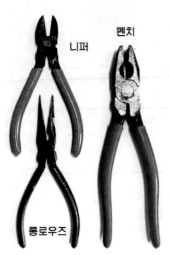

니퍼　　 펜치

롱로우즈

번거롭기 그지없다. 건타카와 핀을 구매하면서 빼는 도구까지 준비하는 사람은 거의 없기 때문에 니퍼나 드라이브, 펜치로 뽑아낸다고 애를 쓰는 광경을 자주 볼 수 있다.

타카핀 제거기

건타카

코너헤라

박는 것보다 빼내는 게 더 어렵고 힘드므로 사진처럼 도장용 주걱 즉, 헤라를 함께 구입하는데 이때 구석용 헤라의 끝을 이용하면 쉽게 빼낼 수 있다. 이때 원안의 뾰족한 끝을 타카 심이 박힌 아래쪽으로 조금 밀어 넣은 후 지렛대의 원리를 이용하면 아주 미세한 힘에도 쉽게 뽑아낼 수 있다. 사진의 오른쪽 타카 핀 제거기를 이용하면 더 쉽게 핀을 빼낼 수 있다.

한편 작품 부착용 레일에 와이어를 내리고 걸개에 작품을 걸면 벽에서 간격이 멀어져 덜렁덜렁 요동을 칠 때에도 타카로 박아 고정하기도 하는데 전시가 끝나고 작품을 내린 후 박힌 타카 핀을 뺄 때 코너 헤라는 유용하게 쓰인다.

건카카의 종류도 다양하다. 전선 고정용 타카는 물론 폭과 길이가 각기 다른 종류가 있으므로 용도에 맞는 타카를 선택하는 것이 좋다. 기타 도구로는 스테이플, 드라이버, 60° 커트 칼, 끝이 뾰족한 30° 커트 칼, 줄자, 막대자, 가위 등을 준비해 두면 유용하게 쓸 수 있다.

4) 작품 부착과 추락 방지를 위한 요령

벽면에 작품을 부착하는 방식은 화랑마다 다르나 크게 두 가지의 방법으로 나눌 수 있다. 고정 레일이나 걸개장치가 벽면 상단에 장착되어 있어서 와이어에 연결된 걸개고리에 끼워 고정하는 방법과 못을 치는 방법이 있다. 전자의 방법이 나오기 전까지는

벽면의 상단에 못을 박고 줄을 내려 액자의 걸개 줄에 매다는 방법뿐이었다. 일일이 사다리를 타고 올라가 못을 치고 매다는 방법은 매우 번거롭고 불편하기 때문에 새롭게 개발된 방법이다. 그러나 전시장에서 무질서하게 드리워진 강철 와이어와 벽에서 멀어진 걸개 줄로 인하여 그림이 고개를 숙이고 요동을 치는 등 작품 감상에 시각적인 장애를 일으키므로 못을 박고 작품을 거는 것이 대세로 자리 잡고 있다.

(1) 견고한 합판 벽면에 작품을 매다는 요령

전시 때 벽면에 작품을 부착할 때마다 무조건 큰 못만 박으면 된다는 생각만 하다 보니 거듭된 전시로 인해 화랑의 벽면은 수많은 못 자국으로 눈살을 찌푸리게 한다. 못의 크기는 벽면의 두께나 그림의 무게와도 상관이 있으나 간단한 지렛대 원리를 이용하면 모든 문제를 한꺼번에 해결할 수 있다.

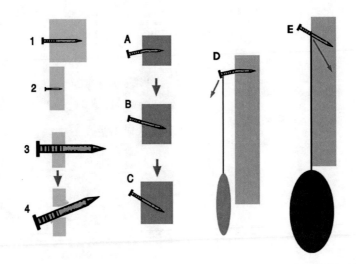

그림 1번과 같이 벽체가 두꺼울 경우에는 굵은 못을 사용할 수도 있다. 그러나 화랑의 벽체는 석고보드나 합판 위에 천이나 갈포벽지를 붙이고 도색한 것이 많기 때문에 얇은 벽체에 사용되는 못은 벽체를 뚫고 나오지 않을 정도인 그림 2번과 같은 작은 못을 사용해야 한다.

그림 3번과 같이 벽을 뚫고 나온 경우에는 시간이 지남에 따라 서서히 추락하는 현상이 생길 수 있다. 큰 못을 칠 경우에는 그림 4번과 같이 큰 무게를 견디지 못한 벽체에 서서히 틈이 생기면서 못이 빠지고 곧 작품이나 설치물이 추락하고 마는 것이다.

한편 못의 기울기 각도도 매우 중요하다. 그림 A와 같이 못을 박을 경우에는 가벼운 그림도 이겨 내지 못하고 휘어져 내리므로 반드시 B의 15° 각에서 C의 40° 각 사이로 박는 것이 좋다. 1.5㎜ 굵기의 가늘고 작은 못을 B나 C처럼 벽면에 치고 작품을 매달 경우에는 E와 같이 이 벽면에 힘이 가해져서 25㎏까지 그림을 안정되게 매달 수 있다. 이 정도면 10호 액자에 유리를 넣은 그림 다섯 개를 한꺼번에 걸어도 작품이 추락하지 않는다는 결론을 얻을 수 있다. 이처럼 그림을 못에 건다는 생각보다는 벽에 무게를 걸리게 한다는 생각으로 작품을 걸어야 한다. 이러한 원리는 자연에서 많이 볼 수 있다. 나뭇가지가 왜 한결같이 45° 전후의 방향으로 솟아올라 가며 뻗어 가는지 원리를 살피면 못을 박는 기울기가 이해가 될 것이다.

(2) 얇은 벽면이나 석고보드, 샌드위치 패널 위 작품 걸기

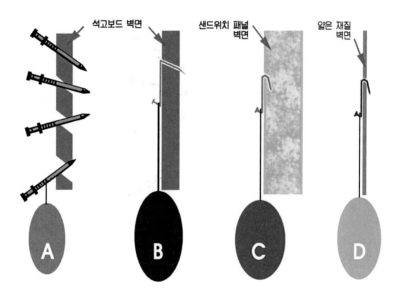

현대식 아파트나 고층 건물의 벽체는 가벼운 석고보드를 이용하여 칸막이와 벽면을 만드는 경우가 많다. 그리고 근자에는 보온·단열을 위하여 샌드위치 패널을 이용한 벽면이 늘어나고 있다. 그러나 이러한 벽면 상황에서는 대부분 작품 거는 것을 포기하는 경우가 많은데 의외로 못을 휘어 간단한 고리를 만들면 쉽게 작품을 매달 수 있다.

석고보드는 재질이 연약하여 못이나 피스로 작품을 매달면 그림 A와 같이 서서히 작품이 추락하게 된다. 석고보드 전용 동공 앵커볼트를 박고 피스로 죄어 작품을 걸

수도 있지만 이 경우에는 가벼운 액자를 걸 수 있을 정도이다. 따라서 연질의 석고보드에 미술품을 부착하고자 할 때는 B와 같이 긴 쇠못을 니퍼로 휘어서 만들면 큰 작품도 무난하게 걸 수 있다.

샌드위치 패널의 벽면이라면 철판의 양면을 관통할 정도의 아주 긴 못으로 박고 작품을 걸 수는 있으나 시간이 지남에 따라 못의 유격으로 빠져 설치물이 추락할 수 있다. 아주 긴 피스로 두 철판을 관통하여 고정하고 작품을 매달 수 있으나 피스 구입 문제나 전동드릴로 뚫어야 하는 문제, 관통된 피스가 반대편 벽을 뚫고 튀어나와 보기가 흉할 수 있다는 문제가 발생한다. 그러므로 커튼 핀이나 긴 못으로 C와 같이 만들면 작품을 손쉽게 매달 수 있다.

얇은 MDF 합판이나 베니어판으로 만든 얇은 벽면에 그림을 걸고자 할 때도 D와 같이 고리를 만들면 손쉽게 작품을 걸어 둘 수가 있다.

앞서 제시한 벽면에 사용할 걸고리를 만들 때에는 가급적 그림 B의 고리처럼 접어놓은 각도가 벽체에 무게 중심이 집중되도록 수평각을 15° 이상 벽 안쪽으로 기울게 해야 한다. 이때 수평각을 높일수록 무거운 그림을 걸 수가 있는데 각도가 클수록 그림의 무게가 대부분 벽면에 실리게 되는 것이다. 그리고 걸개 줄에 작품을 걸거나 매달 때도 벽면에 최대한 바짝 붙이면 더 무거운 무게의 작품도 견딜 수 있다.

5) 조명장치 조정과 초기 조명의 방향각 조정하기

작품 디스플레이와 걸개 작업이 끝나면 이제 작품을 최상으로 돋보이게 만들 조명장치의 조정과 작품 서포터를 위한 조명 디스플레이를 해야 한다.

빛이 없으면 사물을 볼 수 없듯이 조명장치 조정은 전시회에서 빼놓을 수 없는 중요한 일이다. 조명기구는 대부분 열을 발산하는 경우가 많으므로 기기를 만질 때에는 반드시 장갑을 끼고 조명 디스플레이를 해야 한다. 조명기기는 우선 천장에서 부착된 그림의 중심까지의 거리만큼 벽면에서 떨어진 곳에 시공되어 있어야 한다. 그러나 너무

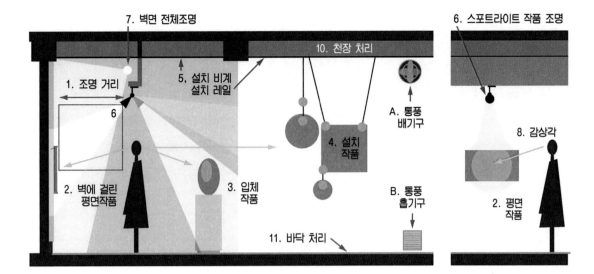

가까운 곳에 위치하여 작품의 질감을 느끼지 못하게 하거나 조명이 작품 위쪽 한 곳에만 치우쳐 감상에 방해가 되는 경우를 볼 수 있다.

따라서 조명을 조절할 때는 작품 전체를 밝게 만들어 주되 그림의 중심 부분을 약간 밝게 하는 것이 좋다.

그림 7번의 벽면 전체조명은 은은하게 밝혀 주는 숨긴 조명이나 간접조명으로 시공하는 것이 좋고 작품을 돋보이게 하는 개별 서포터조명은 그 위치가 매우 중요하다. LED 조명으로 매립하여 설치할 경우 단일 색상의 조명을 달기보다 RGB LED바 컬러 변환컨트롤 리모컨 박스와 연결하여 설치해 두면 전시장 전체 또는 부분 벽면의 조명을 언제든지 원하는 컬러로 리모컨을 통해 바꿀 수 있는 장점이 있다.

그림 1번에서 서포터조명의 경우, 보통 전시장에서 그 위치를 인테리어 시 벽을 비추는 내림조명 위치처럼 벽체에 가깝게 달아서는 안 된다. 그림 2번 벽면에 걸릴 작품의 중앙에서 조명의 높이만큼 벽에서 떨어진 그림 6번의 위치에 조명을 다는 것이 중요하다. 작품에 빛이 비치는 각도는 45° 전후가 적당하고 60°를 넘지 않는 것이 좋다. 이렇게 벽에서 충분하게 떨어진 위치에서 조명을 달면 실내의 입체작품이나 설치작품에서도 방향만 바꾸면 편리하게 조명을 조절하며 이용할 수 있게 되는 것이다.

한편 그림 10번처럼 천장 처리는 설치작품 전시가 가능하도록 레일이나 견고한 그물 모양의 철 구조물로 마감 처리를 하는 것이 좋다. 또 그림 11번의 위치인 전시장의 바닥 면 재질도 광택이 없는 무광의 재질로 마감해야만 전시장 조명으로 인한 반사 빛으

로 하여금 작품 감상의 방해 요소를 제거할 수 있다.

또 조명기기는 열을 받게 되면 위쪽을 향해 쳐다보는 방향으로 움직이므로 초기 방향은 작품의 중심보다 조금 낮게 비치게 하는 것이 번거로움을 덜 수 있다. 전시 첫날 그림의 중앙에 서포터조명을 맞춰 놓으면 2~3일 후 조명이 그림의 위쪽 벽을 비추고 있을 것을 예상하고 초기 조명의 방향은 그림의 아래쪽으로 비추도록 맞춘다.

6) 작품 정보 정리 및 명제표 부착과 안내데스크

조명 조정 작업이 끝나면 작품의 구분을 위하여 표시를 한다. 어떤 작가는 작품을 돋보이게 할 목적으로 아무런 표시를 하지 않는 경우도 있으나 대부분의 작가들은 번호표를 붙이거나 간결하게 작품의 제목 등을 기재하여 작품을 구분하고 명제를 부여한다. 명제표는 손으로 적는 방법을 피하고 컴퓨터를 이용하거나 타이핑 처리를 하여 산뜻하게 정리한다.

내용은 작품의 제목, 제작연도, 지지체의 재질과 사용 물감, ㎝ 단위의 규격을 표시하는 것이 기본이고 필요하면 작품에 대한 작가의 제작 의도와 주관, 해설, 작품 가격 등을 추가하기도 한다. 또한, 작가가 감상자들의 관심사에 대한 소통을 위하여 대화할 수 있는 별도의 공간을 확보해 두거나 기록을 남길 수 있는 메모지나 방명록을 준비해 두는 것도 바람직한 일이다.

때로는 작가와의 대화나 만남 시간이 필요한 경우도 있다. 이런 경우에는 팸플릿이나 포스터, 안내판 등에 시간과 장소를 명시하고 관람자들과의 소통의 시간을 갖는 것도 의미 있는 전시 과정 중의 하나이다.

한편 미술관 등에서 전시 기간 중 관리를 담당하거나 전시 전문 안내인을 지정해야

한다. 소규모 전시인 경우에는 전시 작가가 직접 안내하고 관리할 수도 있겠지만 전시 기간 중 매일 작품 관리와 작품 설명을 다 해내기란 매우 힘겨울 수 있다.

규모가 큰 박물관이나 기획 전시 미술관에서는 도슨트를 둔다. '도슨트(docent)'란 미술관 등에서 전시작품을 설명하는 전문 안내인을 말한다. 'docent'는 '가르치다'라는 뜻의 라틴어 'docēre'에서 파생된 말로, 유럽에서는 대학의 시간 강사를 가리키는 말로 사용한다. 도슨트는 전시장 내 작품 설명이나 작가 이력, 작품 세계, 표현 재료나 기법, 작품의 홍보나 판매 등 전시 작가나 작품에 대한 내용을 충분히 알고 있거나 작가의 모든 역량을 학습을 통해 파악하고 관람자들에게 설명할 수 있는 경험이 많은 전문가에게 의뢰하는 것이 더 효율적이다.

안내데스크는 미술관의 전시작품을 관리하거나 안내하는 사람이 위치할 곳으로, 출입구 쪽 감상자의 동선에 지장을 주지 않은 곳에 탁자와 의자를 준비하는 것이 좋다. 미술작품을 여유롭게 감상하려는 사람이 작품도 보기 전에 사람과 마주치면 흥미로운 정서를 앗아갈 우려가 있으므로 가급적 출입구에서 정면으로 얼굴이 마주치지 않는 한적한 여유 공간에 장소를 선정하고 거기에는 제반 가구류, 인쇄물, 방명록 등을 준비해 두는 지혜를 발휘해야 한다.

7) 전시장 표지와 작가의 세계 콘셉트, 타이틀 작업

전시장을 향하는 통로나 입구에는 감상자들이 쉽게 전시장을 찾을 수 있도록 시선의 이동선에 따른 포스터나 안내 표시를 부착하는 배려가 있어야 한다.

전시장을 드나드는 입구 주위의 벽면에 여유 공간이 많다면 여백의 미만 강조할 것이 아니라 색다른 가상 공간을 연출하며 전시나 기획 의도 등 흥밋거리를 던져 줄 필요가 있다. 또는 작품을 감상하기 전 어떤 작가가

직각의 각을 면으로 사라지게 표현

어떤 의도로 어떻게 표현하고자 했는지 간략하게 안내할 수도 있다.

사진에서 보듯이 오색 테이프나 접착식 컬러필름을 이용하여 문자나 간략한 이미지를 붙여 이색적인 전시장 입구 환경을 연출하는 계획을 세워 두는 것도 필요하다. 이때 놓칠 수 없는 팁이 바로 직각의 기둥이나 벽을 평면으로 착시시켜 모서리에서 오는 딱딱한 감정을 부드럽고 자연스럽게 표현해 보는 것이다.

이러한 접착 컬러필름 작업은 전시장 입구에서 작품의 감상 위치나 시점을 암시할 수 있도록 디스플레이해야 한다. 가령 작품이 천장에 있을 때 천장에 문자나 필름시트지가 디스플레이되어 있으면 감상자들이 전시장 작품을 감상하기 전에 천장으로 시선을 옮기므로 전시장 내부 천장에 작품이 붙거나 매달릴 수 있음을 예견하게 되는 것이다.

오색 테이프나 컬러 필름시트 작업은 수작업으로 가능하지만 글자인 경우에는 대부분 컴퓨터 커팅시트를 한 다음 붙이는 것이 좋으며 오랜 시간 동안 부착할 경우에는 좀 더 두께가 있는 컬러 포맥스판이나 알루미늄이 붙은 스펀지 컬러 필름시트에 글씨를 따낸 스카시 방식으로 제작하면 품격을 더 높일 수 있다.

한편으론 전시와 관련된 다양한 과정이나 작품 등을 촬영한 자료를 PPT로 내레이션한 영상물, 전시작품 전반을 동영상으로 촬영한 것 등을 편집하여 전시장 입구나 전시 공간 일부에 내보내어 전시 효과를 극대화하면 더 좋은 감상자들의 반응을 만들어 낼 수 있겠다.

8) 전시 디스플레이 내용과 현장 코칭

전시작품의 디스플레이를 마쳤다면 마무리 점검이 필요하다. 전시 취향이 작가마다 다르긴 하지만 차별화된 발표가 되기 위해서는 다음 항목을 살펴보며 오프닝 전 점검을 해 보는 것도 의미 있는 시간이 될 것이다.

- 발표·전시장이 오감의 합으로 아름답게 조화되어 있는가?
- 예쁜 발표·전시장이 아니라 색다른 전시장으로 꾸며져 있는가?
- 작가가 의도한 조형 요소로 콘셉트에 기초한 디스플레이가 되어 있는가?
- 접근성을 높일 수 있는 차별화된 출입 동선 디스플레이가 되어 있는가?

- 발표·전시장을 독특하게 만드는 조형 어법의 디스플레이 요소가 있는가?
- 편리한 동선과 감상자의 시선이 주목되는 디스플레이 작품이 있는가?
- 작품 부착과 설치의 기술이 뛰어나고 청결한 정서적 공간으로 정리되어 있는가?
- 컬렉션하기 위한 작품들이 제 위치에서 디스플레이되고 충분한 컬렉션 노하우가 준비되어 있는가?
- 오래도록 머물 수 있는 안정된 전시 환경을 구성하기 위한 감상자 편의의 디스플레이의 방법이 고려되었는가?
- 전시 시즌에 알맞은 홍보와 컬렉션 초대, 오프닝 방법이 적절한가?

이런 점 등을 살펴보며 오프닝을 위한 세심한 준비로 들어간다.

6. 설치미술 디스플레이

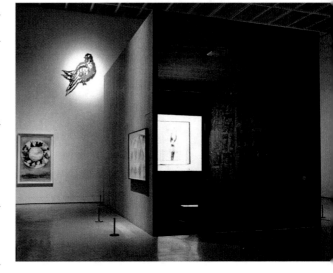

　설치미술(設置美術)은 1970년대 이후부터 회화나 조각, 영상, 사진 등과 대등한 현대미술의 또 다른 표현 방법으로 자리 잡았다. 완성작을 목적으로 하는 회화, 조각, 판화 등의 형식을 빌리지 않고 기존의 사물이나 조형물을 주어진 공간에 배치하거나 부착하여 작가의 생각이나 미적 메시지를 전달하는 미술의 또 다른 하나의 장르이다.

　회화나 조각과의 차이점은 화이트 큐브라는 전시 공간에 제한되지 않고 일상 공간에 오브제나 직접 제작한 작품을 주위 환경에 맞추어 작가의 표현 의도를 평면 또는 입체적인 시청각 형식을 통해 전달한다는 것이다. 즉 회화와 조각은 이미 제작된 작품을 전시 공간에 두는 반면, 설치미술은 현장의 공간 상황에 따라 작품을 배치하고 부착하는 차이가 있는 것이다.

특정한 실내나 야외 등에 오브제나 장치를 배치하고 작가의 표현 의도에 따라 공간을 확장하고 변환시켜 표현 대상의 장소와 공간 전체를 작품으로 체험하는 예술인 것이다. 특정 공간을 만들어 빔 프로젝터를 통해 영상을 상영하기도 하고 음향이나 레이저, 인공 지능 등을 이용해 공간을 움직이게 구성할 수도 있다. 공간 전체가 작품이기 때문에 감상자는 작품을 감상하기보다는 체험을 위주로 작가의 의도를 찾아 간다. 감상자가 그 공간을 보고, 듣고, 느끼고, 생각하는 방법을 어떻게 변화시킬지를 주요한 목표로 삼는 예술 기법이기도 하다.

현대미술은 작가들로 하여금 다양하고 복합적인 혼합 재료의 사용을 요구하고 있다. 그렇게 제작된 작품들은 다채로운 표현 기법과 기성품을 접목하여 신선한 충격과 감동을 주기도 한다. 새로운 감동을 전하는 기성품들은 사람의 편의성을 위하여 매우 많이 생산되고 있다.

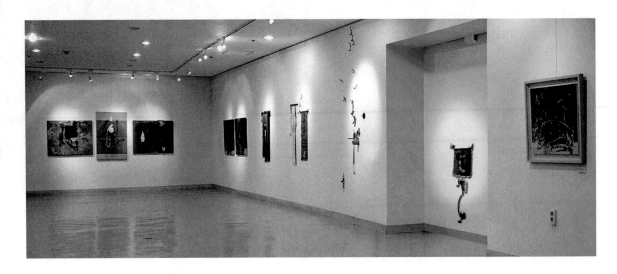

그러나 하루가 멀다 하고 쏟아져 나오는 스마트한 전기·전자 제품에서 다양한 빛의 효과와 영상처리 기술, 스마트한 인공 지능 등을 다 섭렵하고 작품을 제작하고 디스플

레이하는 것은 결코 쉬운 일이 아니다.

더구나 우리는 반짝이는 아이디어 하나만 가지고 시작한 작업을 자신의 영구적인 작업의 테마로 끌고 가는 것도 어려운 세상에 살고 있다.

한편 설치나 조립·접합 등의 경험이 부족한 작가들이 날로 늘어나면서 재료의 잘못된 사용이나 표현된 전시작품들이 일회성으로 끝나 버리는 경우가 점점 많아지고 있는 실정이다. 따라서 본 장에서는 못질 하나에서부터 물감칠에 이르기까지 기본적인 작업의 표현 방법과 요령을 살펴보기로 한다. 설치작품의 디스플레이는 폭넓고 통합적인 사고를 하지 못하면 실패할 확률이 높으므로 주도면밀한 계획을 세우고 전문가와 충분한 소통을 한 후 시작하는 것이 좋다.

1) 설치미술과 가변 설치미술

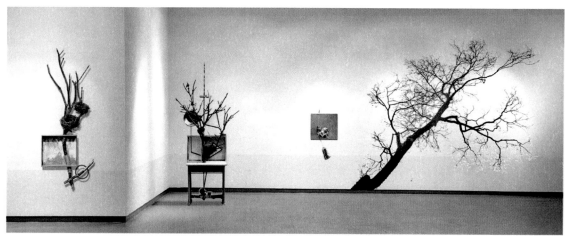

고정설치미술　　　　　　　가변설치미술

설치미술은 작가가 자신의 계획된 의도로 제작된 작품의 형체 그대로 전시장에 옮겨 놓는 일반적인 '고정 설치미술'과 현장의 환경적인 상황에 따라 유기적으로 작품의 위치나 간격 형체들이 변하게 디스플레이되는 '가변 설치미술'로 나눌 수 있다.

이 중 가변 설치미술은 무엇보다 현장성이 중요하다. 작품의 일부를 먼 거리에 배치하여 공간의 확장성을 꾀하기도 하고, 지하나 바닥 그리고 천장까지 디스플레이 범위를 확장해 감상자들로 하여금 작품의 감상 시점을 자유롭게 이동시켜 주기도 한다. 또 설치미술은 평면적인 회화를 넘어서 현장의 상황에 따라 3차원 공간을 넘나드는 것이므로 감상자들에게 더 적극적인 메시지를 전달하기도 한다.

설치미술의 감상은 설치된 작품의 주변뿐만 아니라 그 작품이 디스플레이된 전시 공간 전체를 아우르게 된다. 그리고 보고 감상하는 회화와 달리, 감상자들은 작품 안으로 빠져들어 작가의 표현 의도를 몸소 체험할 수 있다는 특성을 가지고 있다. 디스플레이를 새로운 조형 어법으로 접목하여 전시 공간을 구성해 두면 신비감을 증폭시켜 감상자들에게 색다른 감동을 줄 수도 있다.

2) 설치미술과 테크니컬 매니저

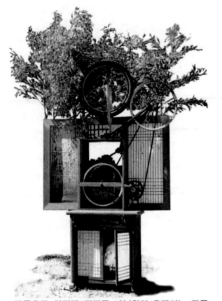

설치미술을 보통 누구나 할 수 있는 것이라 착각하는 경우가 많다. 그저 전시 공간에 놓아두기만 하면 되는 것이 아니며 반드시 설치의 미학적 사고를 갖춘, 전문성을 가진 작가만이 표현할 수 있는 분야임을 인식해야 하는 미술이다. 또한, 미술을 전공한 설치미술가라 하더라도 표현의 과제로 작가가 만족할 만한 결과를 얻기란 결코 쉬운 일이 아니다. 작가의 의도된 미학으로 계획대로 기성품이나 설치 자재를 준비하고 그것을 조립·결속하고 붙이는 등 현대 사회의 다기능성과 첨단의 기성품을 혼자서 조율하고 설치하는 것은 어려운 일이다. 따라서 더욱 다양하고 기능을 다스려 표현할 수 있는 것들이 점점

자동으로 회전과 정지를 반복하며 움직이는 작품

많아지기 때문에 설치의 과정에서 테크니컬 매니저의 역할이 증대되고 있다.

　한편 비교적 간단한 자연물을 이용한 설치작품도 간과해서는 안 될 요소가 있다. 완벽하게 조형된 자연물을 작가의 손에서 인위적으로 표현할 때, 수억 년 동안 이루어진 자연물의 질서를 전시 공간에서 조화롭게 표현하기란 쉬운 일이 아니다.

　조형 요소들을 비교적 잘 다스리고 조정하는 경험 많은 작가들도 표현 과정에서 늘 고뇌와 진통을 겪게 되므로 제대로 품격에 알맞은 설치작품을 만들기 위해서는 표현 재질이나 결속의 방법 등에 익숙하고 그 구조를 통달하고 있을 법한 테크니컬 매니저와 함께하는 것이 바람직하다.

앞쪽 사진은 오직 대나무와 천으로 만들어진 누에고치 모양의 초기 설치작품이다. 일주일간 비와 바람에도 잘 견뎠으며 수많은 감상자의 그리기 체험으로 아래 사진과 같은 참여 작품으로 완성되었고 명제 판에는 테크니컬 매니저인 저자의 이름이 새겨져 있다.

3) 기성품의 접합과 설치 디스플레이의 난제

간결하고 단순한 구조의 기성품 접합이나 조립, 결합, 채색 등의 공작적 설치작업은 간편하다. 그러나 현대 산업 구조 속의 복잡하고 첨단의 스마트한 기성품의 설치 작업은 작가의 창의적인 표현 감각만으로 이루어질 수 없다.

인공 지능을 탑재한 과학적인 최첨단의 전기장치나 전자 기술을 활용한 기성품을 설치하기 위해서는 기성품이 갖는 구조에서부터 갖가지 정보나 동작, 원리, 재료 등에 익숙해져 있어야 한다. 또한, 그러한 설치작품이 공간적 질서를 갖기 위해서는 총체적이고 통합된 사고로 진행되어야 한다.

작품의 발표 경험이 많은 작가라 할지라도 작품을 발표할 때마다 매번 작가의 의도대로 창조하기란 결코 쉬운 일이 아니다. 과거에는 비교적 단순한 생활 환경 자체의 생활 도구를 자신이 만들어 해결하며 살아가는 경우가 많았으므로 살면서 터득한 풍부한 경험의 축적으로 구조 역학이나 절단에서 조립, 결합 등의 설치 방법을 자연스럽게 배울 수 있었다. 그러나 현대인들은 그러한 생활 속의 경험이 부족하여 여러 다양한 난제를 스스로 해결하지 못하거나 단지 아이디어만으로 해결하려는 경향을 보이고 있다. 현대의 복잡하고

스마트한 상황에서는 아이디어만 있다고 해서 문제가 무조건 해결되지 않을 수도 있으며, 의뢰를 할 경우에도 설치에 대한 기초적인 지식이 없으면 작가가 표현하고자 하는 의도대로 작업하기가 힘들거나 진척이 어려워지게 된다.

또한, 설치작품은 공간이나 환경과의 조화가 중요하므로 예상되는 환경 설정이 우선되어야 하며 설치 작업을 원활하게 진행하기 위해서는 작품 계획서나 아이디어 스케치에 대한 세심한 구상이 뒤따라야 한다. 그런 연후에 개별화된 기성품들을 통합하는 구조역학이 최적화되고 조형 어법에 어울리는 설계나 시공 제작, 설치 방법을 계획해야 한다.

설치 작업에 이용되는 현대의 기성품은 방대하고 그 종류나 재료가 매우 다양하므로 본서에서는 입체적인 표현을 위한 기성품의 접착이나 설치 디스플레이 방법에 대한 기본적인 원리나 방법을 살펴보기로 한다.

4) 기성품 디스플레이를 위한 설치 과정과 기본 원리

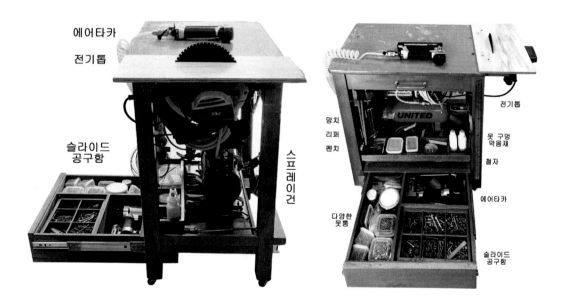

전시·발표장에 작품이 반입되기 전 작품의 구조적인 문제나 접합이 잘못되어 운송 도중 훼손되는 경우가 많다. 디스플레이를 시작도 하지 않았는데 파손된 작품을 수리

하느라 늦은 밤까지 설치도 못 하고 심지어 개막하는 시간까지 작품을 보수하느라 정신을 빼앗기는 사례도 종종 있기 때문이다.

여기서는 기초적인 작품에 사용될 입체적인 기성품을 조립·접합·결속하는 방법과 원리를 살펴본다.

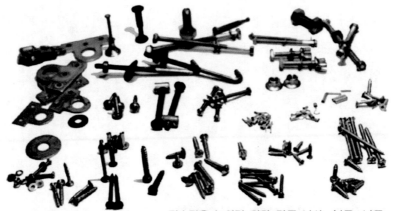

결속력을 높이기 위한 각종 나사, 볼트, 너트

㈀ 기성품이나 혼합 재료의 얼개와 구조를 잘 파악하여 이를 바탕으로 안정된 구축 방법의 순서, 예상되는 효과, 지구 중력, 표현 과정과 방법 등을 스케치 계획하고 그에 따른 에스키스를 한다.

㈁ 재료 상호 간의 무게나 크기에 따른 물리적인 충격이나 변화 요인을 예상하고 절단, 조립, 접합, 부착 요령을 결정한 후 두 물체가 강하게 결속될 수 있는 재료와 제작 방법을 선택한다. 이때 접착 부분의 표면적이 넓을수록 견고하고 튼튼해지므로 접착의 표면적을 극대화할 수 있는 방법을 강구한다.

㈂ 붙이고자 하는 두 재료의 성분과 특성을 파악한다. 표면이 거칠수록 부착력이 커진다는 점에 착안하여 매끈한 면은 거친 사포로 자국을 내는 것이 좋다.

㈃ 가장 잘 접착할 수 있는 효과적인 재료나 접착제를 선택한다. 수성 재료는 수성 접착제로, 유성 재료는 유성 접착제로 붙일수록 결속력이 커진다.

㈄ 표면의 불순물을 완전히 제거한 후 붙이거나 바른다. 두 물체가 수성일 경우에는 젖은 수건으로 깨끗이 닦은 후 바르고, 유성일 경우에는 마른 수건으로 수분을 완전히 제거한 후 먼지를 제거하고 접착해야 한다.

㈅ 모든 접합이나 조립에 사용된 접착 재료나 용구는 시각적으로 보이지 않게 하거나 숨겨 사라지게 마감하여 신비감을 주도록 완벽하게 정리한다.

5) 설치작품의 조립과 접합의 실제

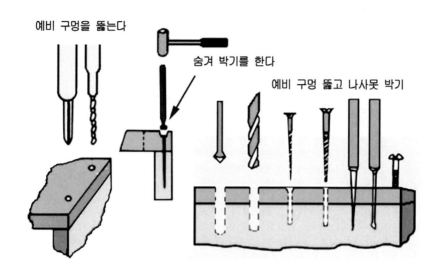

예비 구멍을 뚫는다

숨겨 박기를 한다

예비 구멍 뚫고 나사못 박기

두 물체를 서로 접합하는 데 사용하는 재료나 물질은 기성품과 재료만큼이나 다양하다. 목재나 아크릴판, PC판, 플라스틱 등의 면재에 못이나 나사를 직접 박거나 조이면 갈라지는 경우가 많다. 또 균열된 상태에서 고정하면 균열 부위가 점점 벌어지면서 결속력이 약화되어 결국은 분리되고 만다.

따라서 드릴이나 송곳으로 예비 구멍을 뚫어 주되, 박고자 하는 못이나 나사의 직경보다 5~10% 정도 작은 예비 구멍을 뚫은 다음 고정해야 한다. 나사를 박아 고정하는 것보다 볼트와 너트로 조이면 두 배 이상 강하게 결속된다.

볼트는 접합체의 폭에 알맞은 길이를 선택하는 것이 좋은데 길이가 길면 너트를 조인 후 쇠톱으로 잘라 내야 하는 번거로움이 있다. 예비 구멍을 뚫을 때는 볼트를 쉽게 끼우기 위해 조금의 틈을 두는 것이 좋다. 또 볼트와 너트를 너무 강하게 죄면 접합체의 재질이 손상되거나 패일 수 있으므로 반드시 와셔를 끼운 후 조여야 한다.

구멍을 뚫을 때 드릴을 사용하는데 먼저 전기드릴의 사용 전압을 확인하고 회전하는 모든 기계 조작 시에는 장갑을 사용하지 않아야 한다. 그것은 장갑 올이 회전 기계에 빨려 들어갈 위험성이 있기 때문이다.

충전용 전기드릴은 사용이 간편하여 많이 쓰게 되는데 회전 속도나 가해지는 힘을 잘 조절해야 한다. 대부분 빠르고 큰 힘으로만 피스를 조이다 보니 회전수가 지나쳐

피스 머리의 십자선이 망가져 추후 해체나 재사용 시 쓸 수 없게 되어 버리는 경우가 많다. 따라서 회전수를 적당히 조절하여 피스 머리의 골이 망가지지 않도록 유의한다. 정밀성이나 피스 조임이 정교해야 할 경우에는 수동 드라이버로 조여 주는 것이 좋다.

과거에는 사람의 손에 의해서 모든 것이 절단되고 죄이고 결합되었다면 오늘날에는 기계가 대부분의 일을 다 하는 시대이다.

따라서 기계의 종류가 광범위하고 용도에 따른 성능이나 기능도 제각각이므로 전동기계 선택이 무엇보다 중요하다. 회전용 충전식 전동기계도 유사하게 보이지만 기능과 성능이 천차만별이므로 용도와 쓸모를 면밀하게 따져 보고 충전용 전동기계를 선택하는 것이 중요하다.

디스플레이용 전동공구는 가급적 출력이나 회전수, 속도, 타출 등을 자유롭게 조절할 수 있는 기능이 탑재된 공구를 선택하면 더 정밀한 작업을 하는 데 도움이 된다.

(1) 못이나 앵커볼트를 이용한 접합 방법

못은 그림에서처럼 용도에 따라 다양한 종류가 있다. 그림 1번은 일반 못, 2번은 콘크리트 못, 3번은 커트 못, 4번은 숨겨박기 못, 5번은 2중머리 못, 6번은 루핑 못, 7번은 대갈못, 8번은 ㄷ자형 못[꺾쇠, 스테이플(staple)], 9번은 납작머리 나사, 10번은 접시머리 나사, 11번은 십자홈붙이 나사, 12번은 도움형홈붙이 나사, 13번은 L형 훅·전붙이 컵 훅·열린고리 나사·닫힌고리 나사, 14번은 태핑 나사, 15번은 와셔·소켓 와셔·컵 와셔이다.

그림 1번의 일반 못에 비하여 그림 9번의 나사못은 2배 이상의 접합력을 가지게 된다. 이러한 원리는 못에 비하여 나사못이 재질에 밀착된 표면적이 크기 때문이다.

못 길이를 선택할 때에는 못을 치는 목재 두께의 2~3배가 적당하다. 못을 바로 망치질하여 치면 대부분 고정하는 목재의 가장자리 쪽이 쪼개지는 현상이 나타나므로 가장자리에서 가급적 먼 쪽에서 못을 박는 것이 갈라짐을 방지할 수 있는 요령이다. 더 좋은 방법은 잘 갈라지기 쉬운 곳은 먼저 드릴(drill)이나 송곳으로 예비 구멍을 뚫고 못을 치는 것으로, 목재의 균열이나 파손을 예방할 수 있다. 작업 시간이 촉박하거나 직접 못을 박을 때에는 뾰족한 못 끝을 망치로 두들겨 무디게 한 후 박으면 재질이 갈라지거나 쪼개지는 것을 방지할 수 있다. 한편 못을 치기 전에 그 재료에 알맞은 접착제를 바르면 접착의 표면적이 최대한 넓어져 보통 2~3배 이상의 강한 접합력을 가진다.

강한 결속력이 필요하거나 중량이 무거운 물체를 매달아 고정할 때는 앵커볼트를 사용한다. 단단한 콘크리트나 바닥 지면에 해머드릴로 구멍을 뚫은 후 그곳에 앵커볼트를 넣고 슬리브를 볼트에 끼워 망치로 박은 다음 슬리브를 빼내고 너트를 조여 고정한다. 그다음에 설치하고자 하는 작품을 볼트에 끼워 넣고 와셔를 올린 후 너트를 조이면 견고하고 튼튼하게 고정시킬 수 있다.

와이어 고정 작업은 클립과 조정쇠[턴버클(turnbuckle)답바꾀]라는 부품을 이용하여 견고하게 고정시킬 수 있다. 클립을 사용하지 않고 와이어 고리 만드는 꼬임 방법을 사용하여 동으로 만든 링을 끼워 고정시킬 수도 있다. 턴버클은 늘어진 선을 팽팽하게 당겨서 조정하는 부품으로 흔하게 사용되고 있다.

(2) 접착제를 이용한 접합 방법

접착제로 두 물체를 고정하는 것은 접착의 표면적이 못이나 나사보다도 넓어지기 때문에 견고하게 결속할 수 있는 방법이다. 따라서 두 재질에 가장 가까운 성질의 접착제를 사용하는 것이 무엇보다 중요하다. 접착제는 그 종류가 매우 다양하고 많다. 접합하고자 하는 재료에 가장 알맞은 것을 선택할 때 먼저 수용성 접착제인지 유성 접착제인지 구분하는 것이 선행되어야 하며 그리고 완전히 굳어지는 경화나 건조 시간을 고려하여 사용해야 한다.

① 종이나 목재와 같은 수용성 재질의 접합

종이나 하드보드지, 목재 등의 수용성 재질을 접합할 시에는 수용성 접착제를 사용하는 것이 가장 효과적이다. 종이에 유성 테이프를 붙이고 나서 1~2년이 경과하면 붙인 부분에 누런 자국이 남고 테이프가 종이와 분리되는 현상을 흔히 볼 수 있다. 이것은 기름 성분의 접착제가 종이에 흡수되어 일어나는 현상이므로 일회용을 제외하고는 유성 테이프를 사용하지 않아야 한다. 종이를 붙이거나 배접할 때에는 반드시 수용성 테이프나 접착제를 사용하되 산이나 알칼리 성분이 없는 중성 접착제를 쓰면 좋다.

목재에는 일반적으로 아교나 초산비닐수지, 카세인 등과 같은 수용성 접착제를 많이 사용하나 필요에 따라 고분자 화합물을 이용하기도 한다.

② 아교를 이용한 접합

젤리틴

품질이 좋은 막대 아교

품질이 낮은 막대 아교

아교를 사용하여 그린 탱화나 동양화는 아교가 찬물에 잘 녹지 않기 때문에 비바람에도 잘 견딜 수 있어서 비교적 오랜 시간 동안 보존할 수 있다. 근자에 사찰이나 문화재 복원에 전통적인 아교를 많이 쓰고 있는데 문제는 아교와 물, 안료를 너무 짙은 농도로 혼합하여 복원하다 보니 쉽게 떨어지고 균열이 생기는 등 많은 문제가 생긴다는 것이다. 탱화나 불화를 그릴 때 목재나 천, 회벽의 재질들이 숨을 쉴 수 있도록 아교수의 농도는 1:10의 비율로 묽게 만드는 것이 중요하다. 바탕 재질의 통기성을 막지 않을 정도로 묽게 안료와 혼합하여 그리거나 바탕 면에 포습을 해야 하지만 목재를 붙일 때 사용하는 아교 접착제는 농도가 더 걸쭉해야 한다.

아교는 황백색의 반투명체로 겉면에 광택이 있고 물에 잘 불어나는 것이 좋다. 또 쪼갠 면이 불규칙해야 하고 물에 잘 녹지 않아야 한다. 다음은 아교 접착제를 만드는 방법을 살펴본다.

(ㄱ) 아교를 잘게 부순 후 용기에 넣고 맑은 물과 1:2 비율로 5~24시간 불려서 묵과 같이 되도록 한다.

(ㄴ) 중탕기나 큰 용기에 끈끈할 정도로 다시 물을 붓고 젤리 형태의 아교 용기를 담가 50~55℃가 되도록 데우면 묽어진다. 이때 온도가 60℃를 넘게 되면 접착력이 떨어지며 겨울철에는 여름철보다 묽게 하는 것이 좋다.

(ㄷ) 아교는 온도가 너무 낮으면 응어리가 생기므로 30~35℃에서 사용해야 가장 적당하고 겨울철에는 접합체를 따뜻하게 하여 붙이는 것이 좋다.

(ㄹ) 아교는 얇은 두께로 칠하고 접착 면을 서로 맞대어 수차례 비비거나 압박하여 고정한 다음 충분하게 식히고 건조시킨다. 이때 가급적 접착 면을 서서히 식히는 것이 좋다.

③ 초산비닐수지 접합

아교는 값이 저렴하여 대량으로 접합할 때에는 적당하나 소량 접합에는 번거롭기 때문에 요즘에는 초산비닐수지, 흔히 목공용 접착제를 많이 사용한다.

초산비닐수지는 유백색의 매우 끈끈한 액체로 수용성 재질을 붙이는 데 효과적인 접착제이다. 이것은 종이나 목재, 발포 스티로폼, 합판의 접착에 이용되며 건조하면 투명해진다.

한편 초산비닐수지를 그림의 재료로 이용할 때에는 유연성 있는 아크릴폴리머에멀션을 보충해야 균열이나 물감의 탄성으로 인한 깨짐을 방지할 수 있다.

목공용본드
카세인
밀크카세인
암모니아수

④ 카세인 접합

담황색의 분말이나 미세한 입자 상태인 카세인은 찬물에는 잘 녹지 않으나 따스한 물에는 서서히 녹는데, 2~5배의 따뜻한 물에 녹여 사용한다. 이때 5~10% 정도의 암모니아수를 첨가한 후 뚜껑을 닫고 20분 정도 지나면 걸쭉한 접착제가 된다.

목재 등에 사용할 때는 카세인에 소석회나 인산소다 등을 첨가한 분말 제품인 카세인글루(casein glue)를 쓴다. 1.5~2배의 물을 가하고 잘 섞어 10분 정도 기다리면 끈끈한 수용액이 되는데 경화 시간은 압착되는 무게가 무거울 때는 30분 이상, 가벼울 때는 12시간 이상이 필요하다. 이것은 습기에 약하나 굳은 뒤에는 강하게 압착되는 성질이 있다.

⑤ 플라스틱, 고무, 가죽, PVC, 아크릴, 포맥스, 유리의 접합

목적에 따라 다양한 접착제가 만들어지고 있는데 현재까지 잘 접착되지 않는 재질의 제품들도 더러 있다. 폴리에틸렌이나 폴리프로필렌 등이 그것으로, 이들 플라스틱은 탄소나 수소만으로 되어 있어 다른 어떤 물질에 대해서도 친화성이 없기 때문이다. 마치 천연의 납과 같은 물건으로 이와 같은 것들은 아직도 적당한 접착제가 만들어져 있지 않기 때문에 보통 접착하는 두 면 부분을 가열하여 녹여 붙이는 용융 방법을 이용한다.

또 고무, 가죽 등 신축성 있는 재질은 합성고무 접착제(일명 황색 본드)로 붙여야 한다. 두 물체의 접합 부분을 가볍게 사포질한 후 양면에 얇게 바르고 5~10분 정도 건조시킨 다음 강하게 압착하면 되는데 가죽이나 고무는 고무망치로 두들겨 붙여야만 견고하게 붙는다. 일반적으로 신발이나 가죽 가방 등에 황색 합성 고무 본드를 두텁게 짜서 바른 후 곧바로 붙이는 경우가 많은데 이렇게 하면 쉽게 떨어지므로 반드시 최대한 얇게 바른 후 건조시키고 강하게 압착해야 견고하고 튼튼하게 붙게 된다. 플라스틱과 고무 등은 폴리우레탄수지로도 붙일 수 있다.

수도관과 같은 PVC 제품이나 우드록(일명 스티로폼 판)은 염화비닐(PVC)계 접착제(일명 투명 본드)로 접합한다. 접합 부분을 깨끗이 닦아 낸 후 접착제를 바르고 즉시 압착한다.

발포 스티로폼은 휘발유나 시너 같은 휘발성 용제에 매우 잘 녹기 때문에 순간접착제나 휘발성 접착제를 사용하면 쉽게 재질이 녹아내리므로 사용하지 않는다. 휘발성 용제에 잘 녹는 성질을 이용하여 요철 있는 화면을 만들어 이미테이션 스테인드글라스 작품을 만들거나 스티로폼을 휘발성 용제에 완전하게 녹여서 접착제를 만들어 쓸 수도 있다.

클로르포름을 주사기에 넣은 후 주사바늘이나 비닐관을 연결하여 사용한다.

아크릴판이나 포맥스, PC판과 같은 제품을 붙일 때에는 주사기에 클로로포름을 넣은 후 두 재료를 정확한 위치에 고정하고 접착 부위 모서리에 주사기의 바늘 끝을 대고 눌

러 용액을 살짝 한두 방울 주입한 후 2분 정도 압착하면 된다. 이때 클로로포름 용액이 빠르게 침투된 곳이 짙게 변하게 되는데, 용액이 너무 많으면 얼룩 자국으로 지저분하게 되므로 최소한 주입하는 것이 좋다.

클로로포름 액상은 아크릴판이나 포맥스 등 PC 계열의 재료를 순간적으로 녹여 휘발되면서 빠르게 붙기 때문에 PE, PP 등 이형제가 함유된 플라스틱에는 사용할 수 없다. 흔히 순간접착제를 모든 것을 붙이는 만능접착제로 알고 있는데 플라스틱은 붙지 않기 때문에 사용하지 않는 것이 좋다. 쓰다 남은 순간접착제의 내용물이 굳어 있을 경우에는 뚜껑을 열고 클로로포름 액상을 붓고 흔들어 주면 묽은 액상으로 녹아 다시 새것처럼 쓸 수 있다.

열경화성수지 즉, 글루건(glue gun)의 경우 예열기계에 삽입하면 녹게 되는데 이때는 손잡이를 눌러 짠 액상으로 붙여야 한다. 액상은 온도가 낮으면 이내 굳어 버리므로 가급적 두 접합체의 온도가 높은 상태나 더운 여름철에 작업하는 것이 좋다. 날씨가 추운 경우에는 접합하고자 하는 두 물체에 글루건 노즐의 뜨거운 입구 부분을 번갈아 가며 접

부착하는 두 물체의 면 온도가 높을수록 접착이 견고하므로 차가운 장소에서는 사용하지 않는 것이 좋다

합 물체에 갖다 대고 문지르듯이 열을 올려야 한다. 그 후 글루건수지를 짜내고 강하게 압착하여 붙인 다음 온도가 낮아지기를 기다려 준다.

한편 글루건을 이용한 열경화성수지로 붙인 접합 물체는 열을 받으면 열경화성수지가 녹아 떨어질 수 있으므로 열이 있는 장소에 두지 말아야 한다.

이런 경우에는 에폭시수지나 시아노아크릴산계 접착제(일명 순간접착제)를 사용해야 한다. 접착의 강도가 매우 강한 순간접착제인 시아노아크릴산계 접착제는 분자 내에 -CN, -COOR라는 관능기를 갖는 반응성 고분자이다. 이 접착제는 소량의 물을 가하기만 해도 고분자 자신이 반응·중합하여 순간적으로 접착된다.

돌·도기 등의 접착에 사용되는 에폭시수지 접착제는 경화 시간은 길지만 단단한 재질의 돌이나 금속, 유리, 도자기, 경질 PVC 등에 잘 접착되고 한번 굳어지면 좀처럼 떼어

내기 어려울 정도로 강력하게 붙는다. 접착 전에 주체가 되는 에폭시수지에 가교제인 경화제 즉, 아민 화합물을 골고루 혼합하여 섞고 이것을 발라 접착시키면 수지가 반응하여 강한 접착력을 갖게 되는 것이다.

유리를 붙이는 접착제로는 자외선(UV) 접착제가 있는데 이 접착제는 비가 오거나 흐린 날 사용해서는 안 된다. 자외선에 반응하여 접착되는 것이므로 자외선이 강한 날에 붙이는 것이 좋다. 또 다른 방법으로는 가용성 나일론에 에폭시수지와 경화제를 혼합한 폴리아미드(PA)계 접착제나 폴리비닐아세틸계 접착제, 에폭시계 접착제 등을 사용하기도 한다.

⑥ 전선, 동판, 철판 등의 금속 접합

두꺼운 동판이나
용점이 높은 금속을 붙일 때에는
액화석유가스 불대를 사용하여
예열한 후 톨이는 것이 좋다

실납

전기인두

구리로 된 전기선이나 동판은 간단한 납땜으로 접합한다. 접합 부위는 사포나 줄로 표면의 이물질이나 산화막을 제거하고 전기인두로 납이 녹을 정도의 열을 가하여 쉽게 동판을 붙일 수 있다. 동판이 차가운 상태에서는 납땜이 잘 되지 않으므로 뜨겁게 데워야 하고 납땜 시 움직이게 되면 땜질 부분이 거칠어지기도 하지만 결속력이 떨어지므로 반드시 움직이지 않도록 고정한 후 납땜을 하는 것이 좋다.

접합하려는 두 개의 금속보다 융점이 낮은 다른 금속을 녹여 붙이는 것을 '땜질'이라 하고 매제가 되는 저융점의 금속을 '땜납(solder)'이라 한다. 연납은 450℃ 이하에서 녹는 것으로, 납에 주석이 25~90% 정도 함유된 합금을 말한다. 경납은 450℃ 이상으로 용융점이 높은 황동납, 동납, 금납, 은납, 양은납, 철납, 팔라듐납 등 여러 가지가 있다. 납땜의 용제로는 염화아연, 염화암모늄, 송진, 동물성 기름 등이 사용된다.

용접기에 사용되는 불대로는 가솔린 불대, 액화석유가스(LNG) 불대, 아세틸렌 불대가 있으나 대체로 불꽃의 모

양을 조정하기 좋은 액화석유가스를 많이 사용한다.

한편 철이나 알루미늄 등의 비철금속은 그 해당되는 재질의 용접봉을 사용하여 용접해야 한다. 아크용접은 용접봉과 모재 간에 직류 또는 교류 전압을 걸고 용접봉 끝을 모재에 접근시켰다가 떼면 강한 빛과 아크열(약 5,000℃)에 의하여 용접봉은 녹아서 금속 증기나 용융된 모재가 융합하여 접합이 이루어진다.

불활성가스 아크용접은 아르곤(Ar) 또는 헬륨(He)가스와 같은, 고온에서도 금속과 반응하지 않는 불활성가스 속에서 텅스텐 전극봉 또는 와이어와 모재 사이에서 아크를 발생시켜 그 열로 용접하는 방법이다.

6) 기성품의 절단과 접합·조립 용구 사용의 실제

(1) 절단 용구 톱과 쇠톱의 사용법

혼용 톱

자르는 톱

자르는 톱날

켜는 톱날

아크릴판 커트기

목공용 톱은 당길 때 잘리므로 밀 때 힘을 쥐서는 안 된다. 밀 때 힘을 주게 되면 톱날이 상하여 당길 때 제대로 자를 수 없게 된다. 또 자르는 톱과 켜는 톱날의 각이 각기 다르므로 용도에 알맞은 톱날을 사용해야만 작업성이 높아진다.

금속을 자르거나 구멍을 낼 때에는 쇠톱이나 실톱을 사용하는데, 단단한 재질의 금속을 자르는 쇠톱의 톱날을 끼울 때에는 미는 힘에 의해 절단되므로 톱날이 밖을 향하게 끼워 고정해야 한다.

목공용 톱이나 실톱은 당기는 힘에 의해 잘리므로 쇠톱의 날을 반대 방향으로 끼워 사용해야 한다. 실톱으로 원판이나 타원형 구멍을 내기 위해서는 먼저 드릴로 예비 구멍을 뚫은 후 여기에 실톱 날을 끼우고 썰면 된다.

정교한 작업을 하거나 작은 모양을 자를 때는 바이스에 견고하게 물린 다음 실톱 날이나 쇠톱 날을 쓰게 되는데, 톱날이 수직이 되지 않으면 모양을 정확하게 자르거나 오려 낼 수 없을 뿐만 아니라 톱니가 끼거나 부러지는 일이 많아진다.

(2) 표면 다듬질 사포와 연마 줄질

표면을 문질러 이물질을 제거하거나 거칠게 혹은 부드럽게 만들기도 하고 미세한 홈이나 상처를 규칙적으로 만들어서 광택을 내는 것을 '연마'라고 한다. 강철이나 금강지석, 다이아분, 루비분, 각종 석분 등을 연마기나 광쇠, 펠트, 줄, 사포, 견, 브러시 등을 사용하여 연마한다.

줄 날은 홑줄 날과 두줄 날로 구분되며 줄의 크기와 모양은 매우 다양하므로 필요에 따라 선택해서 사용해야 한다. 줄 작업은 미는 힘에 의해 연마되므로 가급적 견고한 바이스에 일감을 고정하고 밀면서 작업을 하는데 그 높이는 팔꿈치 정도로 하는 것이 좋다.

회전용 금강석

사포

회전용 금강석

연마 공구는 연마할 재질에
따라 선택을 달리해야 한다

사포는 크게 천 사포와 종이 사포로 구분한다. 천 사포는 비교적 수명이 긴 반면에 종이 사포는 비교적 단기간 짧게 연마할 때 쓴다. 그리고 거친 정도에 따라 각각 번호가 새겨져 있는데 이것은 크기 안에 몇 개의 입자가 들어있느냐를 나타내는 수치이다. 예를 들어 400(CW)번이라고 명시된 사포는 그 크기 안에 작은 입자 400개가 들어 있다는 것이다. 그러므로 사포는 번호가 작을수록 거칠고 큰 입자이며 번호가 클수록 미세하고 고운 입자란 뜻이다. 사포는 용도별로 넓고 큰 평면형, 동그랗게 말린 벨트샌더용, 평면형이지만 동그란형(회전샌더용) 등이 있다.

보통 60~100번은 아주 거친 표면으로 페인트 도장을 벗겨 내거나 목재 등 표면을 많이 갈아 내야 할 때 사용하며, 150~320번은 평면을 매끈하게 다듬거나 모서리 다듬는 용도로 쓰이고, 400~600번은 페인트 도장과 도장 사이를 다듬는 마감용으로, 800~1,000번은 광택을 내거나 정교하게 마감되는 공예용에 쓰인다. 또 돌 사포나 스펀지 사포 등 용도에 따라 다양한 사포의 종류가 있다.

(3) 전동드릴과 드라이버, 조임 용구의 사용 방법

설치작품을 만들거나 설치 디스플레이를 할 때는 다양한 도구나 용구가 필수적이다. 과거에는 나무에 단순하게 홈을 파고 쐐기를 박아서 조립하는 정도의 기능만 있으면 무엇이든 뚝딱 만들던 시대였다. 그러나 현대 산업 사회는 헤아릴 수 없을 정도의 화학 재질에서 스마트한 전기·전자 제품에 이르기까지 다채로운 결속 용

조임 공구

전기 드릴

충전 전동드릴

18V
TOOL TOOL

구와 기자재들이 필요하게 되었다. 즉, 과거 전통적인 시대에는 손으로 가능했던 작업들이 이제는 도구와 전동장치를 이용한 기계 없이는 불가능한 시대가 되었다.

그러므로 물체를 결속하고 설치하는 디스플레이를 위해서도 다양한 용구나 전동기계의 사용 방법이나 요령을 익혀 두는 것이 좋다.

니퍼와 펜치, 집게는 가느다란 선재를 가장 손쉽게 자를 수 있는 기본 용구이다. 이때에 지렛대 원리를 이용하면 작은 힘으로도 절단이 용이하며 철사나 좁은 면재를 자유롭게 접어 다양한 모양새를 만들어 쓸 수 있다.

몽키는 비교적 큰 볼트나 너트를 조이거나 풀 수 있고, 파이프렌치는 파이프나 원형의 물체를 강한 힘으로 분해나 조립을 용이하게 해 준다. 스패너는 무엇이든 쉽게 집을 수 있게 만들고, 육각 렌치는 볼트나 너트, 나사를 조이거나 풀 때 사용한다.

나사돌리개(screwdriver)(일명 드라이버)는 크기와 규격이 매우 다양하나 보통 '-'형과 '+'형으로 구분된다.

손잡이에 끼워 쓰는 구멍형의 드라이버는 -형과 +형을 동시에 사용할 수 있게 되어 있는데 서로 다른 크기의 볼트나 나사를 분해하거나 조립할 수 있도록 만들어진 드라이버 세트를 구비해 두면 여러모로 편리하다.

전동드릴이나 해머드릴은 구멍 파기, 나사못 박기 등에 편리한 도구로 힘든 작업을 손쉽게 해결해 준다. 여기에는 회전 작동으로 금속 및 나무에 구멍을 뚫는 것과 해머의 타출 기능을 장착하여 단단한 콘크리트 벽면까지 쉽게 구멍을 뚫을 수 있도 있다.

전동드릴이 회전할 때 장갑이나 옷의 실올, 머리카락 등이 말려들지 않도록 유의해야 한다. 나사를 박을 때 돌아가는 힘, 즉 토크를 조절할 수 있는데 이때 나사 머

리가 망가지지 않도록 유의해야 한다.

그리고 피스의 종류에 따라 철판까지 뚫고 들어가 조여 주기도 한다. 한편 충전 배터리 방식의 드릴은 전기선이 필요 없이 어디서든 작업을 편히 할 수 있다. 끼움 촉에 어떤 용구를 장착하느냐에 따라 나사를 결속하기도 하고 돌 사포를 끼워 그라인더로 사용하는 등 다양한 작업과 기능이 가능해진다.

▌박을 땐 원심력 원리로 빼거나 자를 땐 지렛대의 원리로

설치 작업에서 힘을 적게 들이고 쉽게 작업성을 높이는 방법을 몸에 익혀야 한다. 망치질이나 못을 박을 때 긴 자루를 이용하여 원심력을 크게 하는 것도 한 방법이다. 즉, 자루 쪽으로 잡는 손이 망치의 머리에서 멀어질수록 원심력이 커져 아주 작은 힘에도 망치 머리에 강한 힘이 작용하여 쉽게 못을 박을 수 있는 것이다.

반대로 못을 빼거나 자를 때에는 용구의 축에 자르는 물체를 가까이 두면 편리하다. 어릴 때 시소게임을 해 본 사람이라면 이해가 쉬울 것이다. 시소의 축 가까이 앉으면 올라가고 축에서 멀어지면 내려가는 것과 같은 이치이다. 리퍼를 사용하여 못이나 전선을 자를 때에도 그림 1번처럼 축에 가까이 두고 손잡이를 잡으면 아주 쉽게 잘리지만 2번과 같이 축에서 멀어진 상태로 자르면 아무리 큰 힘을 가해 손잡이를 잡아도 못을 절단할 수 없다.

따라서 종이나 철사, 전선 등을 자를 때 니퍼나 펜치, 가위 등 입이 벌어진 용구는 축 가까이 두고 자르면 작은 힘으로도 쉽게 절단할 수 있다. 이러한 것은 장도리, 일명 '빠루망치'나 펜치로 못을 뺄 때도 마찬가지다. 지면에 맞닿는 지렛대 축 가까이에 뺄 것을 두면 아주 작은 힘으로도 쉽게 빼낼 수 있다.

(4) 에어타카와 건타카의 사용법

못과 망치로 해야 하는 작업을 보다 쉽고 빠르게 해 주는 전동타카는 목공 작업이나 설치 디스플레이 작업에서는 빼놓을 수 없는 공구 중 하나이다. 많은 사람이 소리와 진동으로 인한 소음으로 사용을 꺼려 하나 최소한의 안전 상식만 있으면 편하게 사용할 수 있다.

회전하는 모든 공구를 사용할 때는 장갑을 착용해서는 안 된다. 또한, 드릴이나 에어타카 핀의 출구 쪽에 손을 두는 것은 안전사고의 위험이 있다. 한편 저소음 직류(DC) 모터를 이용한 컴프레서를 사용하면 실내에서도 무난하게 작업할 수 있다.

전동에어타카

건타카

보통 전동타카는 목재 전용 공구이고 콘크리트 벽처럼 더 강력한 작업에는 에어타카를 사용한다. 이때 반드시 컴프레서가 있어야 한다.

타카는 사용되는 타카 핀에 따라 다양한 종류가 있다.

스테이플러 같은 경우는 얇은 판재를 고정할 때 주로 쓰이는데 흔적은 많이 나지만 튼튼하게 박을 수 있다는 장점이 있다. 이것은 주로 가구의 긁힘 방지를 위한 발판이나 가구 뒤판, 패널의 베니어 상판 고정용으로 많이 쓴다. 일반적인 목재나 판재의 접합에는 T자형 못 모양의 나일러 핀을 사용하고 정교하거나 눈에 보이지 않는 작업에는 실타카 핀을 사용한다.

한편 직소는 톱날이 수직으로 움직이며 절단하는 공구로 큰 곡선을 오릴 때나 목재를 절단할 때 사용하는데, 두께 40㎜ 이내를 자를 때 쓰는 것이 좋다. 스카시는 직소와 비슷한 기능이나 좀 더 섬세한 곡선 모양을 작업할 때 사용하며 두께 30㎜ 이내인 연질의 재료를 도려내는 데 사용한다.

전동 샌더기는 샌드페이퍼를 이용하여 면을 부드럽게 갈아 내는 전동공구로 일정하면서도 넓고 고르게 면을 갈아 낼 때 유용하게 쓰인다. 수작업보다 작업 속도가 훨씬 향상된다. 밑면의 사포는 필요한 거칠기의 정도대로 갈아 끼울 수 있다. 원형 샌더기도 있고 벨트가 회전하는 형태도 있지만 연마 속도가 너무 빨라 초보자는 사각 진동 샌더기를 사용하는 것이 좋다.

7) 유물이나 입체작품의 설치 요령과 원리

박물관의 유물이나 전시 공간의 입체작품들이 시간이 지나면서 벽이나 좌대에서 떨어져 파손되는 경우도 있다. 파손 후 보상의 문제에 앞서 소중한 유물이나 작품들이 한번 손상을 입게 되면 원상회복이 불가능한 것이 더 큰 문제이다. 따라서 입체적 작품이나 유물을 전시할 때는 좌대나 선반이 안정된 구조를 가지도록 만들고 설치해야 한다.

설치 요령은 앞서 평면작품을 벽면에 걸 때와 같다. 작품의 하중이 벽으로 향하도록 비스듬하게 못이나 피스를 박아야 하는 것을 살펴보았듯이 유물이나 입체설치작품을 전시하는 원리도 의외로 간단하다. 첫째는 지렛대의 원리를 이용할 것, 둘째는 작품 하중을 벽으로 향하게 설치할 것, 셋째는 부착이나 고정하는 표면적을 넓게 해야 한다.

(1) 지렛대의 원리를 이용하면 더 튼튼하고 안정되게 설치된다

입체적인 미술품이나 유물을 감상자의 편의성에 알맞은 눈높이에 부착하는 일은 쉬운 것 같지만 물리적인 하중을 이해하지 못하는 사람들이 설치한 경우 작품이 탈락되거나 훼손되는 경우도 간간히 생겨난다. 그러므로 미술품 설치 전문가나 통합과학적인 사고와 경험이 풍부한 사람이 설치·시공하는 것이 좋다.

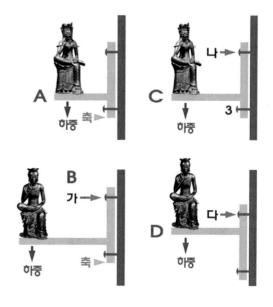

선반에 놓일 입체작품의 예를 그림을 통해 살펴보자.

그림 A와 B를 보자. 벽체에서 앞으로 나온 선반의 길이가 A는 짧고 B는 길다. 이런 경우 B의 금동미륵보살반가사유상은 '가'의 위치에 고정한 못이나 피스가 빠지면서 작품이 추락할 확률이 A보다 더 크다. 따라서 벽에서 앞으로 나온 선반의 길이가 짧을수록 안정되게 작품을 설치할 수 있게 되는 것이다.

그림 C와 D는 벽체에서 앞으로 나온 선반의 길이가 같다. 이럴 때는 선반 받침이 아래에 있을수록 중력에 견디는 힘이 더 강하다. 그림 C의 반가사유상은 수평의 선반이 아래에 위치한 반면 D의 반가사유상은 수평의 선반 위치가 상대적으로 위에 있기 때문에 '나'의 못이나 피스보다 '다'의 못이나 피스가 빠질 우려가 크다.

이러한 현상은 힘을 받는 축에서 수평 선반의 위치가 가까울수록 더 중력에 잘 버텨 낼 수 있는 것으로 지렛대 현상과 같은 것이다. 따라서 유물이나 입체작품들이 안정된 선반에 놓이기 위해서는 반드시 무게 중심을 벽체에 가깝게 설치해야 한다. 여의치 않은 상황이라면 천장에서 투명 줄이나 와이어로 벽체에서 멀리 떨어진 수평 선반의 끝 위치에 한 번 더 고정시키는 지혜를 발휘하는 것도 좋겠다.

(2) 유물이나 작품 하중을 벽으로 향하게 경사지게 못이나 피스로 고정시킨다

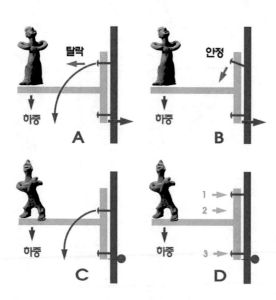

수평 선반에 유물이나 작품을 전시할 때 무엇보다 중요하게 생각해야 할 것은 추락을 방지하는 안정성이다. 앞서 미술작품을 벽면에 부착하는 요령에서도 언급하였듯이 고정하는 못이나 피스는 벽면에 작품의 무게가 실리도록 경사지게 못을 박을수록 중력에 잘 견딘다. 이런 원리를 적용함과 동시에 선반 위의 작품이 힘을 가장 많이 받는 축에서 가급적 먼 상단에 못이나 피스를 박아야 한다.

신라 시대 토우를 수평 선반에 전시할 경우를 살펴본다. 먼저 그림 A와 B에서 선반의 힘과 무게가 가장 많이 실리는 위치는 하단의 붉은 화살표 방향이 된다. 여기서 상단 못 박기의 기울기를 비교해 보자. B는 못이 경사지게 박혀 있으므로 못과 벽의 마찰계수와 표면적이 넓다. 따라서 경사지지 않은 A의 위쪽 못은 빠지거나 추락할 확률이 더 높아진다. 그러므로 상단의 못을 높은 곳에 박는 것이 좋고, 가급적 B의 '안정'처럼 경사지게 박는 것이 더 좋다.

그림 C와 D는 지렛대 원리에 관한 못 박기 위치를 비교·설명하는 그림이다. 선반 하단 3번의 빨간 점이 힘이 가해지는 지렛대의 축에 해당하는 위치이므로 3번 위치 보다 높은 1번 위치에 못이나 피스를 박으면 더 안정감이 높아지는 것이다. 그러므 로 그림 C는 2번 위치에 고정하였으므로 전시 중 서서히 신라토우의 무게를 견디 지 못하고 추락할 확률이 D의 1번 위치보다 현저히 높다.

7. 팸플릿 제작과 전시·발표 과정

전시나 발표의 성공적인 진행을 위하여 안내장이나 도록 수준의 카탈로그(catalog), 소책자 형태의 팸플릿(pamphlet), 2~3단 접이식 리플릿(leaflet), 짧은 기간 동안 붙일 포 스터, 단면의 엽서 등으로 홍보물을 제작하게 된다. 그러나 홍보물을 어떻게 만드느냐 에 따라서 지출 경비가 전시·발표 경비를 능가하는 경우도 있으므로 면밀한 검토를 거 친 후 결정해야 한다. 개인전에서 화집 수준의 카탈로그를 만들 때 작품 촬영에서 인 쇄·제본, 발송 등의 과정에서 너무 과다한 지출로 전시를 마친 후 곤욕을 치르는 경우 가 많기 때문이다. 더구나 전문적인 기획사에 의뢰할 때는 더 많은 재정적인 문제로 주객이 전도되는 상황을 직면할 수도 있다.

요즘은 웬만한 가정에 컴퓨터를 위시한 스캐너, 레이저 프린터 정도는 구비해 둔다. 그러므로 그림을 촬영한 사진을 정리한 후 편집하고 프린터로 출력하거나 저장 매체에 넣은 후 인쇄소로 넘기면 인쇄 경비로 줄일 수 있고 또 개성 있는 편집이나 레이아웃 으로 전시회 홍보를 극대화할 수도 있다.

1) 미술작품 촬영과 해상도

과거의 작가들은 작품을 손쉽고 간편하게 찍어 보여 주기도 하고, 원작보다 우아하 고 매력적으로 보일 수도 있는 슬라이드 필름으로 제작하여 홍보, 보존하였다. 작품은 언젠가는 작가의 곁을 떠나지만 사진이나 슬라이드는 영원히 남는다는 생각으로 직접

초점이 적당하다

초점이 흐려 보인다

자료를 정리하거나 작품을 출품할 때마다 매번 사진 스튜디오를 찾는 번거로움을 감수했다.

그러나 현대에는 미술작품을 디지털카메라나 스마트폰에서도 간편하게 촬영하고 이것을 곧바로 출력하거나 영상으로 제작할 수 있다. 그렇지만 그저 터치만 한다고 작품이 근사하게 촬영되지는 않는다. 그러므로 기본적으로 알고 있어야 할 미술작품의 촬영 방법을 살펴본다.

(1) 미술작품 촬영의 요령

미술작품은 일반적인 스냅 사진이나 풍광 촬영과는 다르다. 평면적인 작품은 질감과 색감이 원래 그림과 같아야 하고 입체적인 작품도 작품의 질감과 양감을 제대로 찍어 내려면 정확한 명암이 나타나야 하기 때문이다. 그러므로 미술품의 촬영에서 제일 주의해야 할 요소가 광선의 조절이다.

그다음으로는 선명도 즉, 원본 이미지의 해상도를 제대로 살려 내는 것이 관건이므로 자동 초점보다는 가급적 수동 노출로 찍는 것이 더 선명한 사진을 얻을 수 있다. 미술작품은 가장 섬세한 표면의 질감을 요구하기 때문에 해상도와 선명도가 우선되어야 하는 것이다. 따라서 카메라의 렌즈는 크면 클수록 섬세하므로 50㎜ 이상의 표준 렌즈로 촬영하는 것이 가장 좋다. 그러나 렌즈의 직경이 크다 할지라도 줌 렌즈나 망원 렌즈는 표준 렌즈에 비하여 렌즈 개수가 많으므로 해상도나 선명도가 약해진다.

작품은 주광용(day light) 즉, 한낮의 자연광 아래에서 찍는 것이 가장 좋다. 인공 광선에서 찍는 것은 반사 빛이나 조명에 의해 색상이 달라지고 그림의 상하 밝기에 차이가 생긴다. 따라서 양질의 자연 광선을 이용하는 것이 가장 좋다.

(2) 촬영을 위한 광선

아침이나 저녁에 찍은 작품 사진은 그림을 실제보다 노랗거나 붉게 보이게 한다. 그러므로 오전 11시나 오후 2시를 전후한 시간대의 광선이 작품과 유사한 색상이나 채도를 유지하는 데 적합하다. 지면에서 직사광선이 60~80°의 기울기로 비칠 때 가장 이상적인 질감을 포착할 수 있기 때문이다. 습도가 높은 여름철에는 빛이 수분을 통과하면서 굴절되어 선명한 사진을 기대할 수 없으므로 가급적 상대 습도가 낮은 쾌청한 날씨를 선택하는 것이 중요하다.

① 작품 배경의 반사광과 벽면의 상황

어두운 벽면은 빛이 벽체에 흡수되어
선명한 사진을 얻게된다.

흰색 벽면의
반사광선이 렌즈에 유입되어
그림을 밝고 흐리게 만든다.

흔히 작품을 촬영한 사진이나 인쇄한 팸플릿을 보면 희고 부드럽게 찍힌 것들이 많다. 사진을 전공한 작가들이 자신의 스튜디오의 완벽한 조명 아래서 촬영한 것도 예외가 아니다. 이것은 벽면 선택을 잘못한 결과인데 희고 밝은 벽면의 빛이 카메라에 흡수되어 나타나는 현상이다.

작품의 배경이나 벽면은 명도 3~5 정도의 장면을 연출하면 좋다. 적벽돌 정도라면 이러한 문제가 발생하지 않지만 벽면이 과도하게 밝은 경우에는 벽면과 3~5m 정도 떨어지게 작품을 세워 두고 찍는 것이 좋다.

② 빛에 따른 작품의 질감과 방향 설정

그림을 그릴 때 명암 처리가 작품의 성패를 좌우하듯 작품을 사진 또한 빛에 따라 명암을 적절히 반영하도록 그림에 빛이 비친 방향과 같은 각도를 잘 잡아야 한다. 우선, 그림을 촬영할 장소로 옮길 때 그림 속의 명암과 그림에 비치는 햇빛을 일치시킴으로써 그림의 효과를 극대화할 수 있도록 그림 속에서 비친 빛의 방향과 같은 방향으로 그림을 세워 놓고 촬영한다.

그림 자체의 질감이 약한 것일수록 그림 속 빛의 방향과 태양이 일치되는 방향을 잡되, 질감에 따라 5~10° 정도의 각도로 조정하여 질감 효과를 최상의 상태로 만든 다음에 촬영한다. 비교적 질감이 잘 나타나 있는 그림은 빛의 방향과 20~45° 정도의 각도로 잡아 준다.

③ 사진 촬영에 따른 준비와 요령

1 파인더와 그림이 정확함

2 긴 그림은 중앙에 배치하고
낀쪽이 가득차게 배치한다

3 오른쪽이 멀어져 있으므로
당겨 내어 가득차게 한다

4 왼쪽과 위쪽이 멀어져 있다

가장 좋은 환경이 충족되면 촬영할 준비를 한다. 회화작품인 경우에는 프레임(액자)을 하기 전에 촬영해야 한다. 부득이해서 유리를 통해 작품을 찍어야 할 경우에는 편광 필터(PL)를 써서 반사광을 제거할 수 있으나 유리가 없을 때보다는 모든 것이 여의치 않다는 사실을 잊지 말아야 한다. 작품이 아주 작아서 카메라의 파인더 내에서 초점이 잡히지 않는 경우에는 접사 렌즈나 접사링을 쓰게 되는데, 이것은 일반 렌즈보다 비교적 해상력이 좋은 편이다.

촬영은 한 작품을 최소한 2장 이상 찍은 다음 초점과 선명도가 돋보이는 사진을 선택하는 것이 좋다.

㈀ 삼각대 위에 카메라를 고정한다. 삼각대 없을 경우 안정된 자세를 잡는다.

㈁ 흔들림을 방지하기 위하여 케이블릴리스를 사용하거나 타임 셔터의 위치를 확인한다.

㈂ 촬영할 준비가 갖추어지면 카메라의 파인더 안에 작품을 정확하게 일치시킨다. 일단 촬영에 들어가면 카메라는 작품의 기울기에 따라 움직여야 한다. 항상 작품의 중앙에 카메라 렌즈가 올 수 있도록 해야 한다는 뜻이다. 그림의 기울기가 미세한 차이만 보여도 확대할 때 이는 더욱 커진다. 그러므로 그림 1번이나 2번처럼 정확히 조정해야 한다. 그림 면의 중앙에서 카메라의 렌즈는 정확한 90°의 각도가 되어야만 좋은 결과를 얻을 수 있다.

㈃ 카메라 렌즈의 거리에 따른 초점을 정확히 맞춘다. 초점이 맞지 않으면 정상적인 시력의 사람이 돋보기안경으로 물체를 봤을 때 흐려 보이는 것과 같다. 정확한 초점을 맞추는 것이 무엇보다 중요하다. 회화작품은 질감이 사진에 나타나 있어야 하므로 초점을 맞추려는 노력은 좋은 사진을 만드는 데 관건이 된다. 정확한 초점을 육안으로 잡기 힘들 경우에는 밝고 어두운 두 색의 경계면이 분명한 종이를 그림의 중앙 부분에 살짝 붙인 후 렌즈의 거리를 조정하여 정확한 초점을 잡는 것도 좋은 방법이다.

㈄ 조리개로 해상도를 높인다. 일반적인 스냅 사진은 주제가 되는 부분을 강조하기 위하여 조리개를 중간 정도인 F4~5.6 사이로 열어 둔다. 입체작품을 찍을 때 근경이나 원경을 흐리게 만들기 위해서는 조리개를 F1.4까지 활짝 열기도 한다. 그러나 평면작품은 작품 자체에 이미 원근이나 공간감이 처리되어 있는 상태이므로 심도를 깊게 하여 촬영할수록 선명하고 명확한 사진을 얻을 수 있다. 따라서 조리개를 최대한 닫은 상태에서 촬영하는 것이 좋다. 조리개가 닫혀 있을수록 빛은 더 많이 필요하게 되므로 밝고 맑은 날 심도 깊은 사진을 만들 수 있다. 평면적인 회화작품을 촬영할 때는 조리개 번호를 F8~16 사이를 선택한다.

㈅ 흔들림이 없도록 셔터를 누른다. 카메라의 움직임은 선명한 사진을 만드는 가장 큰 장애 요소이다. 촬영 시에 떨림이 없도록 정확하게 고정시켜야 해상력이 뛰어난 사진을 만들 수 있다. 따라서 케이블릴리스를 사용하여 찍는 것이 좋으나 준비가 안 된 경우에는 자동 셔터로 시간을

조정하여 찍는 것이 좋다.

(ㅅ) 저장 매체에 저장한 후 잘 찍은 작품을 찾아내고 파일명을 바꾼다. 사진은 초점만 정확히 맞는다면 색상이나 명도, 채도 등은 컴퓨터 프로그램을 이용하여 그림의 원형과 같이 자유롭게 조정할 수 있다. 이때 확장자를 BMP로 저장하면 저장 용량이 크므로 가급적 용량이 작은 JPG 파일로 저장하되 빛의 RGB 형식을 CMYK 모드로 바꾼 후 저장하면 원본 이미지에 가깝게 출력할 수 있다.

파일명은 제작연도, 작품명, 규격, 작가명 순으로 기재한다. 필요하면 재료나 그림의 특징까지 기재할 수도 있다. 예를 들어 '2017_행복한 세포 이야기_130×80㎝_심상철'로 기재하면 자료 정리나 편집을 할 때 작품과 작품 정보가 뒤바뀌는 일을 막을 수 있다. 그리고 하드디스크에 제작연도별로 폴더를 만들고 저장해 두면 먼 훗날 자료 검색이나 찾기가 편해진다.

2) 디지털 파일의 출력과 자료 정리와 보관

디지털카메라로 촬영한 사진 자료의 파일명을 제작 연대순으로 정리했다면 이제 찍은 자료를 정리하고 예비 출력을 한다. 이러한 과정은 팸플릿을 만들 때 색상이나 해상도를 미리 점검하는 용도이기도 하지만 전시·발표회 때 전시장에 출품작 리스트로 쓰이기도 하고 언론이나 방송사 배포용 보도자료를 만들 때에도 긴요하게 이용할 수 있다. 다음은 작품과 함께 기재되어야 할 사항이다.

(ㄱ) 작품은 가급적 크게 배치하되 여백은 자유롭게 한다.

(ㄴ) 명제는 인용 부호를 쓰거나 밑줄 또는 부호({ }, [], "" 등) 안에 기재한다.

(ㄷ) 작품의 크기는 Inches(″)나 ㎝ 단위를 쓰고 호수 단위는 피하는 것이 좋다.

(ㄹ) 제작연도나 작가명은 쉽게 알아볼 수 있도록 대문자로 굵게 쓴다.

(ㅁ) 사용 재료에 관한 내용은 공간이 허용하는 범위 내에서 상세히 기록한다.

(ㅂ) 작품의 정보나 해설, 제작 과정을 기록한다.

(ㅅ) 작가 특유의 레이아웃을 위하여 상단이나 하단에 이미지 구성을 하거나 페이지 쪽수, 작품의 제작 순서 등으로 디자인한다.

용지의 크기와 디자인이 결정되고 작품의 정보가 다 기재되었으면 출력을 한다. 잉크젯 프린터로 출력하면 잉크가 번지거나 내광성이 약하여 쉽게 색상이 바래므로 가급적

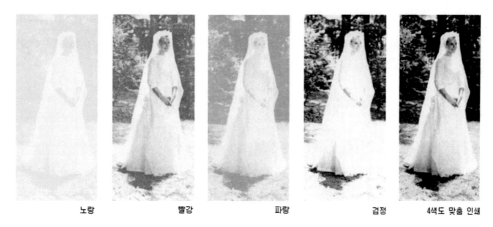

| 노랑 | 빨강 | 파랑 | 검정 | 4색도 맞춤 인쇄 |

레이저 프린터로 출력하는 것이 좋다. 또 레이저 프린터라고 하더라도 빨간색이 추가된 CMYKR 토너가 내장된 프린터를 사용하면 더 정확한 색상의 출력물을 얻을 수 있고 시간이 지나도 변색이 심하지 않다.

　한편 프린터의 종류에 따라 약간의 색상이나 명도, 채도가 다르게 찍혀 나올 수도 있으며 또 파일이 RGB 모드로 저장되었다면 CMYK 모드로 출력되면서 색상이 다르게 나올 수 있다.

　출력물이 나오면 표지를 만든 후 제본을 하거나 클리어파일에 순서별로 정리한다. 클리어파일은 폴리프로필렌이나 폴리에틸렌으로 만든 것이 가장 이상적이다. 폴리비닐 클로라이드(PVC) 재질로 만든 것은 가급적 피하는 것이 좋다. 인쇄된 사진이나 잉크가 비닐 성분과 서로 압착되어 습기가 높거나 온도가 상승할 때 달라붙어 치명적 손상을 입힐 수 있기 때문이다.

3) 팸플릿 인쇄 의뢰

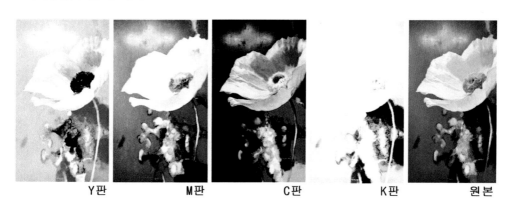

| Y판 | M판 | C판 | K판 | 원본 |

좋은 컬러 인쇄물을 만들기 위해서는 해상도 높은 사진 파일을 넘겨야 한다. 따라서 인쇄용 파일은 CMYK 모드에 300dpi 이상의 고해상도 이미지 파일을 사용해야 좋은 품질의 팸플릿이 나올 수 있다.

한편 컬러용 사진은 인쇄소에서 원색을 색을 분해하는데, 가끔 실제 작품과 인쇄물 내용이 서로 차이가 날 때가 있다. 이것은 담당자가 색을 잘못 조정한 결과이다. 따라서 작가는 선명하고 명확한 인쇄용 원본 자료를 준비하고 제대로 된 색 분해를 요구한 뒤 초벌 인쇄가 원화와 다를 경우에는 재차 색 분해를 요구하고 만족스러운 결과를 얻을 때 시범 인쇄를 하면 된다. 맞춤점이 정확해야 해상도가 높아지므로 확대기로 인쇄한 가장자리 부분의 맞춤선을 확인한 후 대량 인쇄를 의뢰한다.

4) 보도자료 홍보 전시 가이드

홍보자료를 만들어 보내는 것은 전시 행사에 대한 신속하고 정확한 정보를 제공하는 것이다. 따라서 육하원칙에 의거하여 기술하되 정보 위주로 글을 써야 한다. 서술적이고 솔직한 내용으로 확실한 정보를 제공한다는 생각이 우선되어야 하고 너무 많은 내용으로 혼돈을 주지 말아야 한다. 또 전시작품을 시각적인 홍보를 고려한 작품에 대한 신비한 콘셉트를 잡는 지혜를 발휘하면 언론사나 방송사d의 보도자료로 선택될 가능성이 높아진다. 또 홍보자료라고 해서 작가 자신이 작성한 내용에 심취하기보다는 전문가의 조언이나 제삼자의 교정을 거치는 것이 좋다.

한편 언론사나 방송국은 홍보 메일이나 팸플릿 인쇄물을 그대로 인용하는 경우가 많으므로 전자 매체로 보낼 때는 이미지의 해상도가 높은 것을 보내는 것이 좋다.

인쇄물이나 프레스 릴리스(press release)가 완성되면 본격적인 홍보활동이 시작된다. 발송은 직업 등과 같은 개인차를 고려하고 언론 매체인 경우에는 문화나 예술 혹은 미술 담당자에게 직접 우송하는 것이 유리하다. 간혹 신문사나 평론지, TV 방송국, 잡지사 등의 대표 명의로 보내는 경우에는 분실이나 훼손으로 인해 정확한 취지나 정보를 알리지 못하는 수가 있기 때문이다.

방송국과 같은 언론 매체에는 제작자의 상황이나 PD의 역할을 고려하여 2~3주 전에 홍보물을 발송하여 프로그램 제작이나 계획에 차질이 생기지 않도록 해야 하고 규

칙적인 일과의 공공 근무자는 일주일 전에 발송을 하는 것이 좋다.

전람회의 홍수 속에 사는 작가들의 경우에는 2~3일 전에 받아 볼 수 있도록 하여 오픈 장소에 함께할 수 있는 배려를 하면 좋다. 원거리에 상주하는 작가들인 경우에는 우편물의 발송도 중요하지만 요즘 보편화되어 있는 통신 수단을 이용하여 그동안의 근황이나 안부를 묻고 전시회의 취지를 함께 전하는 일에도 소홀함이 없어야 한다.

(1) 전시 홍보와 오프닝 초대 마케팅

인쇄물이나 홍보물이 완성되면 본격적인 홍보활동이 시작된다.

미술관이나 개인 화랑은 전시용 팸플릿이나 리플릿을 만들 수 있고, 오프닝 초대자 명단이나 컬렉터들의 명단, 홍보물이나 우편물 발송 명단도 있으므로 작가는 개인적으로 발송할 것만 챙기면 쉽게 전시회를 널리 알릴 수 있다.

여러 차례 개인전을 연 작가라면 능숙하게 역대 컬렉터들이나 고객 관리가 쉽게 이루어지지만 첫 개인전이라면 가장 고민이 많은 일감이다. 우선 작가 주변에서 작가를 애정 어린 관심으로 지켜보는 사람들을 빠트리지 않아야 한다.

(2) 배너, 텍스트 광고와 전시 가이드

홍보는 다양하게 할 수 있다. 대형 플래카드를 제작하여 거리나 전시장 벽면에 부착하기도 하고 팝업 광고나 배너를 만들어 전시장 입구나 도로의 가로등 주위에 매달기도 한다. 또 전시장 입구의 게시판이나 출입문 주위에도 방향 표시로 감상자를 안내하기도 한다.

텍스트 디자인은 전시장의 인상적인 분위기와 조화롭게 해야 한다. 홍보성 배너나 텍스트 디자인이 지나치게 강렬한 인상을 주거나 너무 이색적인 표현을 하면 전체적으로 난잡하고 무질서하게 보일 수도 있으므로 전시작품과 차분하고 일관성 있게 어울리도록 한다. 그리고 전시가 여기저기 다양하게 개최된다면 각 전시장 간의 이해관계를 초월하여 전체적인 통합 디자인으로 조화나 통일, 그리고 공통성에 유념하는 하모니 디자인이 필요하다.

한편 개막식 때 사용할 방명록이나 관람자 명부, 컬렉터 연락처 등을 준비해야 한다. 작가가 연일 상주하여 꼼꼼하게 메모하고 정리할 수 있겠지만 작가는 컬렉터들에게 집중해야 하기 때문에 안내데스크에 비치해 두고 관람자들이 스스로 기록할 수 있게 준비해 주는 것이 좋다.

5) 개막식 준비, 꽃보다 그림, 그리고 내빈 예우

여러 차례 개인전이나 전시회를 연 작가라면 역대 전시회 때 찾아 준 컬렉터들이나 소장자의 인적 사항과 연락처, 매매 가격이나 날짜 등이 기록된 노트가 있을 것이다. 이들을 개막식에 초대할 좋은 기회이다. 이러한 자료가 없다면 이제부터라도 개막식에 참여한 사람이나 컬렉터들을 기록하는 파일을 만들어야 한다. 앞서 말한 정보를 노트에 꼼꼼하게 메모해 두는 습관이 필요하다.

개막식은 작가의 잔칫날이다. 개막식에 많은 관람객이 모여들어 잔치의 흥을 돋우는 것은 무엇보다 중요하다. 이는 작가가 평소 얼마나 많은 다른 작가의 개막식에 참여하여 축하를 해 주었는가에 비례하므로 그간 서운한 감정이 있었던 작가에게 개막식 참석을 부탁해 보는 것도 의미 있는 소통의 시간으로 이어질 것이다.

개막식 준비물은 오색 테이프와 개막용 절단 가위, 테이프를 지지할 봉, 장갑, 기념 장면을 촬영할 카메라, 담소하며 나눌 차, 약간의 다과면 족하다. 전시장 안에 뷔페를 차리고 떡이나 김밥을 준비하고 심지어 술까지 마련하는 것은 주객이 전도되는 것이므로 삼가는 것이 좋다. 힘들게 준비한 작품을 관심 있게 살펴보고 감상할 기회를 가지는 것이 우선이어야 하는데 먹자판에 음식 냄새가 진동을 하면 작품 감상의 집중도도 흐트러지기 때문이다. 관람객에게 식사 대접이 필요하면 가까운 음식점을 선택하여 뒤풀이 행사를 별도로 준비하는 것이 좋다.

전시·발표장에서의 영광스러운 예우와 배려는 작품을 만질 수 있는 특권을 주는 것이다. 전시장에서는 꽃보다 작품이 아름다워야 한다. 꽃을 반입하는 것은 작품을 감상하지 말고 자연스러운 꽃을 보라고 하는 것과 같은 맥락이다. 따라서 개막식 내빈이나 초대 손님에게는 전시장 출입과 동시에 미술품을 만질 수 있는 특권의 장갑을 주는 것이 좋다. 그리고 개막식 테이프 커팅이 끝난 후에도 장갑을 끼고 작품을 감상하도록 하면 특별한 내빈이나 귀한 손님임을 오래도록 알 수 있게 만든다. 사람의 손에는 요산이나 염분이 끊임없이 발산되어 나오므로 맨손으로 미술품을 만지면 그 만진 부분이 산화되어 미술품이 심각하게 훼손되는 것이다. 그리고 다른 사람이 사용한 그 장갑은 수거하여도 재사용이 불가능하므로 기념으로 가져갈 수 있게 한다. 모든 문화재나 미술품을 운송하거나 만질 때에는 반드시 장갑을 껴야 한다는 상식을 일깨우는 계기를 만들면 좋겠다.

6) 전시장 역할 분담

큐레이터가 있는 전시 공간에서 전시를 할 경우에는 기획 단계부터 전시 디스플레이, 리플릿 제작 등 전시회에 관한 전반적인 역할에 대한 도움을 받을 수 있으나 그렇지 않을 경우에는 전시 과정에서 생겨날 일정과 운용에 대하여 꼼꼼하게 살펴보아야 한다.

원활한 전시장을 운용하기 위하여 전시 안내, 팸플릿 배부 판매, 작품 해설, 개막식 다과 차림 준비, 테이프 커팅 도우미 등의 인력이 필요하다. 단체전일 경우에는 쉽게 전시 개막에서 전시 기간 동안 당번을 정하거나 도우미 활용으로 무난하게 정리될 수 있으나 개인전일 경우에는 사전에 미리 계획하고 역할을 제대로 알려 주어야 일정이 순조로워진다.

전시 안내데스크에는 팸플릿, 방명록, 관람자 명부 등을 비치하고 안내자를 선정한 후 내용 기재를 부탁하게 하고 팸플릿 배포나 전시 안내를 당부해 둔다. 또 혼잡한 개막식 날에는 다과 준비를 맡아 줄 도우미도 지정하고, 개막식 내빈 명단을 작성하여 테이프 커팅에 사용할 장갑을 입구에서 착용하게 지도하고 담당자를 지정한다. 한편 개막식이 끝나면 내빈들을 이끌어 갈 감상 동선의 방향도 미리 예상해 두고 작품을 설명할 내용도 생각해 두는 것이 좋다. 필요한 경우 작품 해설 프로그램을 만들어 프로젝터 영상 처리를 할 수도 있고 도슨트로 하여금 작가 작품의 해설을 맡길 수도 있다.

7) 작가와의 만남과 작품 설명회

요즘 웬만한 갤러리에는 빔 프로젝터와 스크린이 설치되어 있다. 전시 기간 중 컬렉터들이 관심을 가지는 작가의 세계를 영상을 곁들여 발표하거나 세미나를 열어 준다면 차분한 갤러리 공간에 사람들의 왕래가 잦아질 수 있다. 컬렉터들은 작가와의 시간을 원하는 경우가 많으므로 작품 설명회를 겸한 작가와의 만남 시간을 전시 기간 중 갖는 것도 의미 있는 일이다.

따라서 사전에 팸플릿이나 초대장에 일정을 기록해 두고 여유로운 시간에 작품 설명회를 갖는다면 비싼 대관료를 제대로 활용하고 컬렉터들에게 문턱도 낮추는 일석이조의 기회를 만들 수 있다. 그리고 개막식 날 혼잡하여 제대로 그림을 감상할 기회를 놓

친 사람이 작품을 여유 있게 감상할 기회도 되고, 개막식 날 참석 못 한 친우들이 올 수 있는 기회도 된다.

8) 컬렉션 작품의 포장과 배송, 장소 선정 및 작품 부착

컬렉터들이 작품을 구입하면 작품의 진위성을 보증하기 위한 자료를 작품 뒷면에 부착하거나 별도로 만들어 둘 필요가 있다. 여기에는 작품명, 제작연도, 그림의 규격, 재료, 작품 해설, 작가의 연락처 등이 기재되고 작가의 서명을 해 두면 더없이 좋을 것이다. 필요하면 작품 사진이 첨가된 작품 명세서를 만들어 그림 뒷면에 부착할 수도 있겠다.

작가의 서명이 끝난 작품은 포장을 해야 한다. 성급한 컬렉터들은 작품을 빨리 걸고픈 마음에 그냥 차량에 싣고 가기도 하지만 이송 중 생길 흠집이나 파손을 방지하기 위하여 반드시 포장을 해 주는 것이 좋다. 그림을 그냥 맨손으로 들고 가면 작품이나 액자의 변색을 초래할 수 있으므로 반드시 장갑을 착용하고 작품을 만지는 습관을 갖도록 해야 한다.

요즘은 다양한 포장재가 발달하여 에어캡 포장에서 충격 흡수 발포 포장재까지 다양한 것이 있으므로 사전에 적당량을 구매해 두고 매도 절차가 끝나면 바로 작품을 포장하여 운송할 수 있도록 해야 한다.

운송이 완료되면 작품이 최적의 위치에서 제대로 된 정서적 기능을 했는지 컬렉터 관리 차원에서 살펴보는 것도 필요한 과정이다. 작품을 소장한 후 걸어 둔 작품을 촬영하고 전송해 줄 것을 부탁한 후 작품 부착에 문제가 있으면 필요한 조언이나 위치를 달리 걸 수 있도록 배려하면 컬렉터와 더 좋은 관계가 설정될 수 있다.

가장 좋은 방법은 아끼고 소중하게 생각한 작품이니만큼 작가가 직접 포장한 후 배송지로 운송해 주고 공간과 위치를 잡아 주고 부착까지 해 주며 소통하는 시간을 가지는 것이다. 이는 고객과의 후일을 도모하는 최상의 배려임과 동시에 작품의 격을 높이는 방법이 될 수 있다.

V 컬렉션을 위한 미술품 디스플레이

미술품이나 그림을 감상하는 일은 생각처럼 어려운 것이 아니다. 꽃이 눈에 보이면 더 아름답게 보이는 것처럼 미술품 또한 같은 맥락이다. 다 그런 것만은 아니지만 '꽃이 아름다운 것은 보는 사람의 생각이 아름답기 때문'이다. 아름다운 생각을 가진 사람들은 꽃이든, 그림이든, 사람이든, 미술품이든 아름답게 생각하고 즐길 줄 안다는 것이다.

따라서 그림을 그린 작가의 의도나 주관을 모른다고 해서 그림을 감상할 수 없는 것은 아니다. 마치 작곡을 할 줄 모른다고 노래를 즐기지 못하는 것은 아닌 것과 같다. 라디오에서 흘러나오는 음악을 듣듯이 문턱 낮은 화랑에 가서 미술작품을 구경하고, 카페나 다방에 걸린 그림 한 점도 음악의 리듬처럼 가볍게 바라보는 것이 중요하다. 처음에는 가볍게 바라보지만 시간이 지나면 시각적 관심이 지속되고 어느 날 문득 유심히 바라볼 수 있는 시간적인 여유가 생긴다. 즉, 바라보다 보면 관심이 증폭되고 어느 순간 우리 집에도 잘 어울리는 그림을 찾아 걸고 싶은 마음이 생겨나게 되는 것이다.

이러한 마음이 우러나오는 시간이 지속되면 미술품에 대한 애착과 식견이 쌓이고 잘 그린 그림과 좋은 그림을 구분하고 고를 수 있는 심미안이 생기는 것이다. 이럴 즈음이면 그림을 선택할 수 있는 안목이 길러지고 골라 거는 재미와 방법까지 자연스레 터득할 수 있게 되는 것이다. 초기 잘 그린 그림에서 좋은 그림이 보이기 시작하면 미술품을 집에 걸고픈 충동이 생긴다. 컬렉션은 이렇게 시작되는 것이다. 그리하면 이제는 갤러리를 찾기 전 사전에 자신의 취향에 따라 전시장을 고르며 들락거리는 가운데 미술품 감상을 즐기는 격조 높은 시각적 문화생활을 향유할 수 있게 된다.

1. 누구나 할 수 있는 미술품 컬렉션

미술품을 특정 계층의 사람들만이 소유하는 것이라고 생각하는 사람들이 의외로 많다. 그러나 실상은 누구나 컬렉터가 될 수 있다. 그림을 사고자 하거나 미술품 수집에 막 발을 들여놓은 초보 컬렉터들에게 부담 없는 몇 가지 제안을 해 본다.

그림을 수집하는 것이 안목이 높고 어느 정도 경제력이 있는 사람들이나 즐기는 취미라고 생각하는 것은 자신의 시각적인 분별력을 사라지게 만들 뿐이다. 물론 초기에는 어느 정도 경제적인 요소가 필요한 것이 사실이기는 하지만 그 어떤 것보다 멋진 취미 생활이 미술품 수집이라고도 생각할 수 있다. 중요한 것은 미술품에 대한 지속적인 관심이 선행되었으면 자연스레 빠져들 수밖에 없다는 것이다.

미술품 수집은 다른 어떤 취미 활동과도 다르다. 꽃이나 식물을 가꾸는 취미나 집안을 꾸미는 취미는 오랫동안 빠져 있어도 후일 남는 것은 별로 없는 경우가 많다. 몇백만 원을 주고 산 수입산 가구나 소파는 시간이 조금만 지나도 몇십만 원밖에 받을 수 없게 되지만 그림의 경우는 적어도 80%의 이상의 가치가 유지된다. 내가 좋아서 구입한 그림을 실컷 즐기며 흐뭇한 감동을 받고도 본전은 한다는 것이다. 더구나 뛰어난 심미안으로 작품을 선택했다면 가격이 천정부지로 오를 수도 있다. 한편 수집한 그림

이 싫증이 나거나 지겨우면 다른 그림과 맞바꿀 수도 있고, 경제적으로 힘들 땐 매입한 화랑에 되팔 수 있으니 이처럼 확실하고 경제적인 취미 활동이 어디 있겠는가?

투자 목적이 아니라 하더라도 집 안을 정서적 공간으로 꾸미기 위하여 그림을 구입하기도 하는데, 이것은 아주 현명한 판단과 영예로운 선택에 해당된다. 비싼 소파나 돈을 잔뜩 들인 호화스러운 인테리어 조명보다도 한 점의 그림이 집 안의 품격과 멋스러움을 더할 수 있는 것이다.

또한 가족 구성원들의 안정된 정서 측면, 격조 높은 집안 분위기 조성, 작품으로 돋보이는 품격 있는 환경, 경제적으로도 그림의 기능은 매우 크다고 할 수 있다.

거실 벽면에 낡은 흑백 사진 하나만 걸려 있어도 품위 있고 격조 높은 인테리어로 보이는데 여기에 미술작품 한 점이 걸려 있으면 정서적 흡인력(吸引力)을 최상으로 만들 수 있는 것이다. 이처럼 미술품 수집에 대한 경제적인 부담이 조금만 줄어든다면 누구나 컬렉터가 될 수 있다.

2. 어떤 그림을 구매할 것인가?

선택의 문제는 누구에게나 갈등을 수반한다. 더구나 품격 있는 미술품을 고른다는 것은 더 힘겨운 고민거리이기도 하다. '제 눈에 안경'이라는 말처럼 아는 만큼 보이고 느낄 수 있기 때문에 초보 컬렉터들이 가장 많이 고민하는 문제가 '어떤 그림을 구매해야 하는가?'이다. 일반인이나 초보 컬렉터들은 어느 그림이 미적, 예술적 가치가 있는지 잘 모르기 때문에 처음에는 주로 귀동냥을 통해 그림을 구입할 수밖에 없다. '어느 작가의 그림이 좋다더라', '저 작가는 그림을 정말 똑같이 잘 그린다더라', '이 작가는 뜨는 작가라 기다려야 그림을 살 수 있다' 등의 이야기만을 듣고 그림을 구입한다는 것이다. 이러한 경우에는 자신이 좋아하는 스타일의 그림이 아닐 가능성이 높아서 나중에 후회하기도 한다.

특히 가족이나 친지의 개인전에서 안면 때문에 그림을 사 준다든지, 막 뜨는 작가의 그림을 비싸게 주고 사는 경우가 많다. 이렇게 미술품을 구매한 경우에는 후회하는 일

이 생기기 때문에 초보 컬렉터라면 처음에는 어느 정도 이름이 알려진 중견 작가의 비싸지 않은 그림부터 구입하는 것이 좋다. 이름이 알려진 작가의 그림은 특별한 안목이 없어도 어느 정도 진가를 보증할 수 있어서 후회할 확률이 적다. 가격이 비교적 무난한 신인 작가의 그림은 때에 따라 다른 사람이 갖지 못한 묘미를 간직할 수 있어 좋다. 그리고 비싼 값을 한다는 생각으로 유명 작가의 그림을 구매하기보다는 형편이 허락하는 범위 내에서 구입하는 것이 좋다.

중요한 것은 생애 모처럼 구매하는 미술품은 수십 년을 봐도 싫증 나지 않을 그림을 구매하는 것이다. 따라서 처음으로 구매하는 작품은 가까운 사람들과 소통하며 어느 작가의 그림을 살 것인가, 어느 갤러리에 갈 것인가를 고민하며 적절한 그림값을 알아보고 매입하는 것이 좋다. 이렇게 하여 시간이 지나면 집 안에 걸린 그림을 통하여 그림에 대한 안목이 높아지게 되고 그 이후에는 서서히 좋은 그림을 비싸게 주고 살 용기가 생기는 것이다.

이런 정도가 되면 이제 왕래가 잦은 믿을 만한 갤러리가 한두 개쯤 생기게 된다. 이곳에서 미술품에 대한 정보를 얻고 직접 그림을 보는 갤러리의 감상 학습을 통해 안목을 높이는 과정이 필요하다. 사실 그림값은 천차만별이라 초라한 작품을 비싼 가격에 사거나 좋은 작품을 선택하지 못하는 초보 컬렉터들에게 믿을 만한 갤러리는 큰 도움이 된다. 제대로 된 그림을 적절한 가격에 살 수 있다면 더없이 좋은 일이고 또 좋아하는 그림 스타일을 알고 있는 갤러리로부터 전시 안내 팸플릿이나 전시 홍보물을 받을 수 있다면 금상첨화이다. 작품을 구입한 후에라도 작가의 동향이나 근황을 듣는 등 구매한 작품과 관련된 정보를 얻을 수 있다. 이는 구매한 작품에 대한 애착을 가지게 만든다.

3. 미술품 경매와 작업실 탐방을 통한 컬렉션

미술품은 경매를 통해 구입할 수 있다. 하지만 작품에 대한 안목이 아직 부족한 상태이고 미술품 경매에 익숙하지 않아 초보 컬렉터들에게는 어려운 일이기도 하다. 그

러나 경매 동참이 거듭될수록 어떤 그림이 좋은 그림인지, 어느 정도가 적절한 그림값인지 서서히 알게 되므로 미술품 경매는 좋은 공부의 장이 된다.

한편 자신이 좋아하는 그림이나 작가가 있다면 작업실 환경을 직접 둘러보며 작가와의 소통을 통하여 작품에 대한 이해와 그에 대한 신망이 두터워지는 계기를 만들 수 있다. 그리고 작업실 내의 색다른 환경에서 시각적인 힐링을 할 수도 있고 작가의 작품 세계를 몸소 느끼며 자신의 가치를 찾아내는 계기를 갖기도 한다. 이런저런 몇 차례의 작업실 방문은 눈높이의 상승과 함께 정신세계의 변화를 겪음으로써 실패하지 않고 작품을 현명하게 선택하는 계기로 이어지는 경우가 많다.

'누구나 할 수 있는 미술품 컬렉션'이라고 말은 하지만 사실은 정말 누구나 할 수 있는 일은 아니다. 어느 정도 미술품에 대한 애정과 경제력이 뒷받침되어야 하기 때문이다. 하지만 미술품 수집이 소수의 특정 사람들만이 즐기는 것이 아니라는 것은 분명한 사실이다. 결코 미술품은 우리 생활과 관련이 없는 어렵고 부담스러운, 멀고 먼 이야기가 아니다. 초보 컬렉터들에게 이야기하고 싶은 것은 일단 싼 그림이라도 자꾸 사 보는 것이 우선이라는 것이다. 일단 작품을 매입하고 나면 잘 구입했는지 스스로 느낄 수 있게 된다. 이것이 바로 최상의 학습법이다.

분명한 것은 작품을 처음 매입하고 원하는 공간에 디스플레이했을 때의 감동이 오랫동안 유지되면 좋은 작품이라는 것이다. 반대로 처음에는 혹하는 감동을 받아서 샀는데 1~2주 지나면 감흥이 시들해져 버린다면 그건 좋지 않은 작품이라고 생각하면 된다. 하지만 더 중요한 것은 그림을 아무리 열심히 들여다본들 자신의 손으로 한번 사보지 않는다면 그런 아름다운 심미안의 감식 감각은 얻기 힘들게 된다는 점이다.

4. 컬렉션한 미술품의 디스플레이 기법

작품을 매입하고 나면 어디에 어떻게 미술품을 진열하고 부착할 것인지에 대한 고민이 시작된다. 규모가 큰 미술관이나 별장이 아니라 가정에서는 더욱 그러하다. 대부분의 사람들은 벽면의 빈 공간에 작품을 걸려고 작품을 매입하는 경우가 많다.

그러나 벽면의 면적이나 공간의 기능, 벽체의 성격과 동떨어진 작품을 배치하면 오히려 작품의 가치는 고사하고 답답하거나 불안한 정서를 가진 공간을 만들 수 있다.

예를 들어 식탁 옆에는 가볍고 부담 없고 편안한 소품 하나면 만족할 수 있는데 큰 작품을 건다든지, TV 바로 위 중앙에 맞춰 작품을 설치하면 자칫하면 최악의 미술품을 만들 수도 있다. 그리고 작품이 가구를 피해 공중부양하여 거는 것도 삼가야 할 일이다.

가정에서의 디스플레이의 최대 난점은 작품과 집 안의 가구들과의 조화로움이다. 전통적인 가구들 사이에는 비교적 고풍스러운 동양화나 서예가 어울릴 수 있으며, 현대적인 기능의 단순화된 가구들 주위에는 오히려 추상작품이 나란하게 걸리는 것이 더 자연스러운 공간이 창출된다.

그림을 거는 벽과 그 주변 공간을 최대한 깔끔하게 정리하고 인테리어와 어울리는 스타일의 작품을 골라 걸어야 한다. 거실과 침실은 벽면이 다양한 재질의 포인트 벽체로 마감되었다면 그림보다는 조형물이나 장식적인 오브제를 디스플레이하는 것이 더 어울릴 수 있다. 따라서 가정의 미술품 디스플레이는 집 안 전체에 산재한 인테리어 물품과의 균형을 맞추며 그림을 살려 내는 디스플레이를 하는 것이 좋다.

다음은 집안의 미술품 부착을 위한 디스플레이의 주요 방법이다.

(ㄱ) 집 안의 미술품 액자는 인테리어 콘셉트와 일치하는 프레임을 고르고 결정한다.

(ㄴ) 현대적으로 모던한 공간에는 색은 강렬하고 단순한 그림의 작품을 건다.

(ㄷ) 전통적이고 클래식한 스타일 공간은 동양화나 서예, 정물화, 풍경화를 골라 조화시킨다.

(ㄹ) 색이 있는 벽에 큰 그림을 걸 때는 그와 유사한 색의 그림을 걸고 작은 그림은 벽의 색에 대비되는 색조 작품으로 강조시켜 준다.

(ㅁ) 주방 주위나 식탁에는 따스하고 식감을 살려 내는 붉은색 계열의 그림을 활용한다.

(ㅂ) 모든 미술품이나 그림의 주변은 어떠한 장식이라도 최소화하거나 없앤다.

(ㅅ) 성장기 아이 방에는 되도록 강렬한 원색을 사용하여 활기찬 생활을 북돋는다.

1) 집안의 인테리어 콘셉트에 따른 조화로운 디스플레이

(1) 거실과 소파 공간의 디스플레이

거실은 가족 구성원이 가장 많이 머물고 소통하는 공간이다. 공동의 거실은 대부분 전면에는 대형 TV가 자리 잡고 뒤에는 편히 앉을 소파가 배치된다. 소파 위에는 그 무엇도 둘 수 없는 벽면이 널찍하게 자리 잡고 있는 게 일반적인 가정의 가구 배치 인테리어다. 이 공허한 공간에 불안한 정서를 메우려고 안간힘을 쓰게 되는데 대부분 그림이나 큰 사진 한 점만 걸려는 노력을 한다. 그러나 소파의 조각난 좌석과 조화와 균형을 고려한다면 큰 그림이나 장식품을 거는 것도 좋겠지만 작은 그림 여러 점을 거는 것도 기분 좋은 인테리어 디스플레이이다.

소파의 절개에 따른 접속선과 조화되려면 소파의 정형성에 리듬감을 주는 작품을 배치하면 된다. 이는 더욱 생기발랄한 거실 공간을 연출해 준다. 여기에는 심미적인 조형 어법이 필요한데, 빛이 스며드는 방향과 거실 조명의 색광과 조도 그리고 전면의 TV나 프로젝션 영상과의 이동 시선을 고려하는 것이 좋다.

그리고 소파가 놓인 벽면의 위 공간은 숨 쉼의 자리이므로 정중앙 좌우 대칭의 다소 권위적인 디스플레이에서 벗어나는 것이 좋다. 하얀색 소파 위라면 파란색 바탕이 강렬한 꽃 그림이 잘 어울린다. 큰 작품 하나로 마무리할 수도 있으나 여러 개의 소품들을 가깝게 배치해 통일성을 살린 디스플레이도 좋다. 또 전혀 색다르고 엉뚱한 대비적인 작품을 멀리 나는 듯 띄워 시선이 기분 좋은 율동을 하게 배치할 수도 있다.

거실은 가족 공동 공간에는 이해하기 쉽고 가벼운 그림을 많이 걸 수도 있고 취향에 따라 생동감 있고 추상적인 작품을 걸어도 잘 어울릴 수 있다. 오래 두고 보아도 싫증 나지 않는 그림으로 가족 구성원의 심미안을 높이고 작품 선택의 슬기로움을 공유하도록 배려하며 디스플레이하면 좋겠다.

텅 빈 거실이 못마땅하다면 그저 아무 그림 한 점을 매달아 본다. 걸어 둔 그림은 서서히 그 위력을 발휘하게 되는데, 그림 한 점으로 집 안 분위기가 얼마나 달라지는지, 가정의 품위와 격이 어떻게 달라지는지 가슴에 와닿을 것이다. 굳이 큰 공간에 큰 그림, 작은 공간엔 작은 그림이라는 고정 관념대로 하지 않아도 된다. 공허

한 아파트 거실보다는 거실 벽면에 아주 작은 낙서 한 점이나 1호 크기의 추상화 한두 점, 빛바랜 결혼식 사진이나 유치원에 다니는 딸의 크레파스 그림, 무심히 보였던 컬러 벽지 한 장, 해맑은 자식들의 사진 같은 것을 자유롭게 배치해 놓는 것만으로도 충분할 수 있다. 여기에 아무렇게나 비추는 포인터조명까지 신경 쓴다면 더없이 각별한 공간이 될 수 있다. 가족 구성원만의 독특한 개성이 묻어나는 거실 공간의 디스플레이는 행복한 가정의 팀워크로 이어진다.

(2) 주방과 식탁 공간의 디스플레이

미술작품은 다양한 정서를 만들어 낸다. 집 안의 인테리어에 따라 분위기가 결정되기도 하지만 공간에 걸려 있는 한 점의 그림에서 풍겨져 나오는 색감은 또 다른 환경과 식감의 변화까지 만든다.

빛에서 굴절되어 나오는 가시광선, 색광이나 그림에서 나타나는 색조의 혼합이 사람의 기분까지 좌우하는 중요한 요소가 된다. 보통 주방의 조명으로 붉은색 계열의 전구를 많이 쓰는 이유도 이 때문이다. 푸른빛이 나는 주광색을 조명으로 이용하면 식감이 살아나지 않는다. 그러므로 주방에는 따뜻한 난색, 즉 붉은색 계열의 작품을 많이 걸게 된다. 붉은색 특히 오렌지색이나 빨간색은 식욕을 돋우는 색으로 주방에 걸기에 더없이 알맞은 색이기 때문이다. 요즘 식탁 뒤편에 그림을 거는 경우가 많은데 노란 연두색이나 오렌지색 같은 색조가 주류를 이루는 스타일의 그림을 걸면 가족들의 식사 분위기를 밝고 산뜻하게 만들어 준다. 반대로 푸른색이나 무채색 계열은 식욕을 떨어뜨리는 색으로 알려져 있으므로 피하는 것이 좋다.

한편 가족이 다 함께 사용하는 공간이므로 주제가 무겁지 않은 정물화나 가벼운 터치의 풍경화 등이 잘 맞는다. 6인용 이상으로 긴 식탁이라면 가로로 긴 그림을 선택하거나 정사각형의 액자 2개를 함께 걸면 안정감이 있고 식탁과 조화가 세련되어 보인다.

(3) 서재나 가구가 있는 주변 공간의 디스플레이

서재나 책장이 있는 공간은 안정적이고 차분한 정서를 살리는 미술품과 연결시키면 좋다. 푸른색 계열이나 무채색 계열의 청회색의 그림을 많이 거는 이유가 그것

이다. 푸른색과 무채색 계열 중에서도 원색보다 채도가 낮은 차분한 파스텔컬러들은 지성적이고 논리적으로 사고하도록 분위기를 만들어 준다. 그리고 프레임 전면의 색상도 작품과 비슷한 색을 전체에 칠한 액자를 끼운다. 민화나 동양화, 고미술품 등을 걸거나 청회 색조의 추상화도 기분 좋은 선택에 해당된다.

한편 크고 무거운 가구가 있는 벽면 부분에는 야외의 시원한 풍경이 그려진 가벼운 컬러의 풍경화를 걸면 가구의 묵직하고 답답한 분위기를 시원하게 반전시킬 수 있다. 침대 헤드 위 같이 가구가 한눈에 들어오는 공간에 놓을 그림을 고를 때는 그림의 컬러가 주변 가구와 조화로운지 살펴야 한다. 가구와 비슷한 계열의 색을 고르는 것이 무난하다. 엠버와 옐로우오커, 옐로우 계열과 오렌지, 그린과 블루, 오렌지와 레드처럼 대체로 잘 어울리는 가구와 그림을 매치시킬 수 있다. 그러나 미숙한 색감을 대비시키거나 지나치게 강렬한 보색 대비는 시각 착란을 일으키거나 혐오스러운 분위기가 연출되어 실패하기 쉬우므로 피해야 한다.

(4) 어린이나 청소년이 거주하는 공간의 디스플레이

유아나 어린이가 생활하는 공간은 가급적 강렬한 원색조의 그림으로 꾸미면 활기찬 생활을 북돋아 줄 수 있다. 변화 있는 강렬한 원색에서 생겨나는 다양한 감정은 대뇌의 연상 기능을 향상시켜 뇌의 창의적인 발육을 도와주기 때문이다.

한편 청소년의 생활 공간은 원색조의 그림도 좋겠지만 그들만의 개인적인 취향에 따른 생활 소품이 많기 때문에 수집 취미나 어수선한 선호 물품들을 정리할 수 있는 수납장이나 프레임을 준비해 주고 그 여백의 공간을 스스로 채울 수 있도록 배려하는 지혜를 발휘해도 좋겠다.

(5) 안방이나 부모님이 거주하는 공간의 디스플레이

안방은 집안의 닫힌 공간이지만 그나마 방 중에서 넓은 벽면이 있는 곳이므로 어른의 품위에 알맞은 미술품을 디스플레이하기 좋은 공간이다. 그러나 미술품에 대한 뚜렷하고 분명한 미적 감각이 이미 결정되어 있으므로 개성적이고 색다른 선택에 대해 명확하게 조언해 주기 어려운 공간이기도 하다.

집 안의 연장자들이 주거하는 공간이므로 비교적 무난한 그림이나 미술품으로

디스플레이를 하고자 한다면 정물화나 풍경화 같은 자연적인 소재의 그림이 적당하다. 가정의 가훈이나 집안의 좌우명을 적은 서예작품도 아늑한 정서에 어울릴 수 있다.

한편 현대적인 공간이라면 부부들만의 독특하고 개성 넘치는 작품들로 디스플레이하는 것도 집안의 정서를 특별하게 만드는 좋은 선택일 수 있다.

2) 가정의 아기자기한 벽면 여백을 계절로 살려 내는 디스플레이

가정은 쾌적한 온도가 필수적이다. 추위와 더위를 피하기 위하여 다양한 냉난방시설을 이용하지만 그에 버금가는 것이 바로 실내의 색채 조절이다. 벽면을 계절별로 바꾸기란 매우 어렵지만 손쉽게 변신할 수 있게 만드는 것이 바로 미술작품을 거는 지혜이다. 그림은 간편하게 피스나 못 한두 개에 걸려 있으므로 계절에 따라 간편하게 교체할 수 있기 때문이다.

(1) 현관이나 주방 주위의 작은 공간 디스플레이

현관은 집 안의 첫 분위기를 연출할 수 있는 공간이다. 신발장에서부터 우산 등 손쉬운 생활 소품을 넣고 빼야 하는 수납장이 즐비하고 냉난방을 위하여 이중문이 설치되어 있는 경우가 많다. 또 빠르게 집 안으로 들어가는 공간이기 때문에 특별한 미술품으로 꾸미는 일이 어려운 것이 사실이다. 그러나 이 좁은 공간에서 손님을 맞이하고 배웅하는 역할을 할 수 있기 때문에 여유가 넓은 현관이라면 격조 높은 소품을 디스플레이해 둘 수도 있다.

여름에는 시원한 푸른색의 추상화가 어울리고 겨울에는 붉은 색조의 따스한 꽃 그림으로 바꿔 건다면 기분 전환과 함께 인테리어에도 변화를 줄 수 있다. 또 자연의 섭리를 존중하는 가족 구성원이라면 집안의 악귀를 쫓아내는 염원이 담긴 동식물로 깜찍하게 디스플레이할 수도 있겠다. 이때는 출입이 잦은 곳이므로 동선에 지장을 주지 않는 곳에 작품을 부착하는 것이 중요하다.

주방은 잡다한 생활 집기가 숨겨진 수납장이 가장 많은 곳이므로 여기에 품위 있

는 작품을 걸기에는 너무 어수선할 수 있다. 가급적 작고 가벼운 부조작품으로 장식성을 더하면 그만이고 이때 생활 집기의 이동이 빈번하기 때문에 작품은 벽체에 밀착형으로 부착하는 것이 좋다. 타일로 마감한 모던한 주방 벽이라면 오렌지색과 붉은색이 어우러진 정물화나 꽃 그림도 어울린다. 복잡한 타일의 선을 단순하게 보이기 위하여 그림의 프레임은 단순한 것이 좋다.

(2) 화장실이나 장식장, 영상 화면 주위의 공간 디스플레이

먼저 화장실 공간은 높은 습도의 문제를 해결하는 것이 우선되어야 하는 공간이다. 물기가 늘 스며들기 때문에 물에 잘 견디는 작품으로 디스플레이하는 것을 잊지 말아야 한다. 목재 프레임이나 녹이 잘 생기는 철제 제품은 삼가야 한다. 타일 그림이나 컬러필름, 플라스틱 재질의 작품을 디스플레이하여 깔끔하고 정결한 분위기를 연출할 수 있도록 한다.

장식장이 있는 주변의 벽면에는 작품을 걸지 않는 것이 우선이지만 지루한 기분이 느껴진다면 장식장과 충분한 여백을 둔 위치에 단순하고 모던한 색면추상 계열의 작품을 디스플레이하는 것도 좋다. 필요하다면 복잡하고 인공적인 장식에 대비되는 단순한 재질의 자연 질감이 느껴지는 한지나 나무 재질의 작품을 부착하면 여백의 공포를 피할 수도 있겠다.

TV나 프로젝터 스크린 등 영상 화면이 위치한 주변의 벽면은 어떠한 미술품이라도 제 역할을 해낼 수 없다. 강렬한 원색조의 그림이 걸리면 영상을 감상하는 데 시각적 장애 요소가 될 수 있기 때문이다. 따라서 영상 화면 주위는 세월이 느껴지는 저채도의 그림이나 가족의 오래되고 낡은 흑백 사진, 회색조의 추상작품으로 품격 있게 마감하는 것이 좋다. 주의할 점이 있다면 작품 하나 정도는 이름 있는 작가의 좋은 그림이어야 한다는 것이다. 이것은 거실이 집을 방문한 손님으로 하여금 집주인의 그림 보는 안목과 경제력을 은근히 드러내는 기능을 하는 공간이기 때문이다. 좋은 그림이나 사진 하나가 자연스럽게 집주인의 의도된 인테리어가 될 수 있다.

VI 화랑의 선택과
전시 준비 과정

작가에게는 작품을 제작하는 것 못지않게 작품에 대한 사상적 배경이나 미학, 작품의 동기, 작품에서 보이고자 하는 것, 표현 의도 등과 같은 자료를 정리하는 것도 중요한 과정 중의 하나이다. 이때 자신의 예술 세계를 무작정 인정해 주기만을 바라는 것은 어리석은 생각일 수 있다. 현대에는 작품의 홍수라고 할 만큼 다양한 장르나 소재, 그리고 창조적인 작품들이 하루가 멀다 할 정도로 쏟아져 나오고 있다. 이런 상황을 염두에 둔다면 도피적인 사고는 자칫 자기모순에 빠지게 할 수 있다. 따라서 작가는 작품의 제작 과정이나 완성 작품에 대한 자료 제작에 부족함이 없어야 한다.

작품이 완성되면 자료 제작이나 전시·발표를 위한 사전 준비가 필요하다. 유리가 끼워져 있는 상태에서는 필터를 이용하여 사진을 촬영한다 해도 해상도가 낮아 문제가 생기므로 가급적 프레임을 제작하기에 앞서 촬영을 해 두면 좋다. 사진은 포트폴리오나 슬라이드 자료, 팸플릿, 홈페이지, SNS 등 다양한 방법으로 활용할 수 있다.

이러한 것들은 일반적으로 작품 발표 이전에 자신의 예술 세계나 능력을 홍보하는 기술적 요소가 될 수 있으므로 또 하나의 작품을 만든다는 생각으로 지식과 정보를 총망라하여 알차게 준비하는 것이 좋다.

작가는 작품을 제작하는 노력만큼 발표와 전시에도 인내력과 시간, 경비를 지불할 준비가 되어 있어야 한다. 화랑의 성격을 파

악하는 일에서부터 교섭, 계약 체결 등은 모처럼 시작하는 전시회라면 중요한 부분에 해당된다. 포트폴리오나 개인적인 자료가 충분히 준비된 경우가 아니라면 더욱 그러하다. 이것뿐만 아니라 안내장 제작과 발송, 프레임 주문과 제작, 작품의 포장과 운송, 전시작품의 배치와 부착 등에서부터 감상자나 손님의 접대에 이르기까지 매우 복잡하고 다양한 과정을 거쳐 하나의 전시회가 완성되는 것이다.

전문적인 큐레이터가 있는 화랑에서는 이러한 수고를 덜 수 있지만 그럼에도 작가는 준비에서 전시회를 마치는 과정까지 개인전을 위한 또 하나의 작품을 만든다는 생각으로 최선을 다할 때 좋은 결과를 기대할 수 있다.

한편, 화랑 측의 기획이나 초대전 형식 등으로 전시회에 참여할 경우에는 작가는 빠른 시일 안에 요구한 내용을 취합하여 보내 주어야 한다. 화력이나 경력, 작품론, 슬라이드, 비디오, 사진 자료, 인쇄 자료, 홈페이지 등을 담은 포트폴리오(portfolio)를 요구할 수 있으므로 작가는 사전에 충분한 자료를 확보해 두는 것이 좋다.

▌1. 화랑의 선택과 답사

화랑을 선택하기 이전에 작가로서 필요한 기준을 설정해 놓는 것이 중요하다. 자신의 작품을 가장 돋보이게 만들 수 있는 상황을 예견한다든지 화랑과 연관된 고객의 수준 등 자신에게 알맞은 화랑을 선택하기 위한 명분을 세우는 일들이 그것이다.

다음은 일반적인 전시 계약에서 이루어져야 할 내용을 살펴본다.

전시·발표의 명칭, 전시·발표의 장소, 전시의 콘셉트나 특징에 관한 설명, 전시·발표자의 특수한 의무가 있을 경우 이를 규정하는 조항, 전시·발표 외의 홍보활동 계획 등에 관한 조항, 창작예술인이 직접 기획에 참여할 경우 기획비, 작가사례비(artist fee), 출장비, 일비 등에 관한 내용, 전시작품에 대한 전시 목적의 대관 및 대여 비용, 기타 전시 및 홍보 비용, 전시 관련 저작재산권 사용에 관한 규정, 전시 후 반환 및 보관의 책임에 관한 규정, 전시·발표작 보관 시 냉온·방습 여부 및 보관 비용, 전시 기간 또는 보관 중 작품의 훼손·분실·도난이 발생했을 경우 배상 방식과 손해배상예정액 등이 명시될 수 있다.

① 화랑에서 요구하는 전시·발표작품의 양식상 문제를 해결해야 한다

화랑에서 초대하거나 주로 전시하는 장르가 동양화, 서양화, 조각, 설치작품, 영상작품 중 어떤 작품인지 또 그러한 작품의 내용이 구상 계열인지 비구상인지 디자인 혹은 공예인지 문제를 두고 자신이 전시할 화랑의 성격에 따른 목록을 만든다.

② 발표·전시할 작품의 수준이 화랑과 알맞은가를 따져 본다

자기 작품의 품격에 맞는 화랑 선택이 중요하다. 작품이 화랑의 기대치에 못 미치면 대관을 불허하거나 대관료가 인상될 수 있다. 신인 작가를 발굴하는 화랑이 있는가 하면 중견 혹은 대가들의 작품만을 관리하는 화랑도 있다. 이렇게 화랑의 품격이 각기 다르다.

③ 전시 공간의 적합성을 파악한다

자신의 작품을 포용할 만한 공간 구조가 적합한지 그리고 여유와 긴장미를 가미하여 디스플레이할 수 있는지 살펴본다. 그리고 바닥과 천고 사이에 소품을 전시할 공간인지 대작을 전시해야 어울리는 공간인지 파악한다.

④ 전시시설이나 부대설비가 만족됐는지 따져 본다

전시장의 벽면은 작품을 가장 돋보이게 하는 최적의 상태를 유지해야 한다. 그러나 일반적인 화랑들은 벽면의 깨끗함을 유지하기 위하여 흰색으로만 마감하고 있는 실정이다. 더구나 티타늄 안료로 만든 페인트를 이용하여 마감한 벽면은 백색도가 매우 강하여 작품보다 벽면이 강조되어 튀어 보이는 현상이 생긴다. 이는 도색할 때 미량의 검은색을 첨가하면 똑같은 흰색 벽면이더라도 백색도가 낮아져 벽이 사라지고 후퇴되어 작품을 더욱 돋보이게 한다.

조명은 작품을 죽이거나 살릴 수 있는 주요한 요소이므로 자신의 작품과 인공조명의 관계를 고려해야 한다. 또 벽면의 상태, 못 구멍이나 작품 부착을 위한 레일의 사용 여부, 전기나 냉난방설비 등이 잘 되어 있는지 살펴볼 필요가 있다.

⑤ 화랑에서의 작품 가격 결정과 분배 형식을 결정한다

컬렉터를 많이 확보했거나 미술품 거래가 잦고 컬렉션을 전문으로 하는 화랑은 판매 수익의 높은 배분을 요구하는 경우가 많다. 이런 경우는 대관보다 초대전일 때 더 빈번

하다. 작가와 화랑의 판매 금액 배분율은 8:2 정도가 적당하지만 경우에 따라서는 7:3에서 5:5까지 계약이 이루어지기도 한다. 그러므로 초대전이든 대관이든 사전에 협의를 통하여 조정하는 과정을 거쳐야만 잡음을 없앨 수 있다. 그리고 작가가 판매한 경우의 배분 문제와 갤러리 측에서 판매했을 때 배분율도 조정해 둘 필요가 충분히 있다.

⑥ 화랑의 홍보 전략과 지명도에 대한 분석이 있어야 한다

화랑이 작가나 전시회의 홍보를 위하여 힘쓰고 있는지 생각해야 한다. 지역의 매스컴이나 평론가 또는 언론사와 활발한 교류를 통해 예고 기사나 전시평이 기사화되면 전시 후에 더 나은 작가의 모습을 기대할 수 있기 때문이다.

⑦ 기타 장소나 이용 문제에 따르는 제반 사항 등을 준비한다

설치작품이 특수한 작품일 경우에는 일반 전시에 비하여 까다로운 일련의 문제를 생각해 두는 것이 좋다.

화랑은 직접 답사하는 것이 가장 현명한 방법이다. 외국의 경우에는 전문 딜러가 있어 작가에 대한 모든 정보나 화력(畵曆) 혹은 전시평이나 관련 기사 등을 준비함으로써 작가의 화랑 선택에 대한 제반 문제를 해결해 주고 있다. 그러나 국내의 경우에는 화랑마다 그 나름대로의 특수성이 있으므로 대부분의 작가는 스스로 위 7개 항목을 꼼꼼하게 따져 보고 결정해야 한다.

▍2. 전시·발표를 위한 갤러리 계약

갤러리의 구조는 천차만별이다. 국립 전문 미술관의 경우도 건축물의 구조에 따라 매우 다른 큐브 공간을 연출하는데 하물며 건물의 준공이 끝난 후 개인적인 사설 전시장을 만든 경우에는 더욱 그러하다. 관람자의 출입 동선이나 내부의 시설, 조명 등의 부대시설은 별의별 공간 구조로 되어 있기 때문에 반드시 면밀한 답사 후 자신의

작품을 전시·발표할 성격이나 규모가 최적의 환경인지를 잘 살핀 후 선택해야 한다.

그리고 화랑은 운영자나 큐레이터에 따라 큐브 공간에 담아내는 성격이 제각각이다. 동양화를 주로 취급하는 화랑이 있는가 하면, 현대미술 전문 갤러리, 영상설치작품을 전문으로 하는 갤러리, 판매나 컬렉션 위주 갤러리 등 갤러리마다 추구하는 미술품의 내용과 성격이 다르기 때문에 이것 또한 사전에 자료 검색을 통하여 잘 따져 보아야 한다.

한편 화랑과의 계약은 적어도 1~2년 전에 마쳐야 한다. 흔히들 성수기라 일컫는 기간에 전시하기 위해서는 그보다 훨씬 이전에 계약하지 않으면 화랑 선택의 폭이 좁아짐을 유념해야 한다. 그리고 화랑이나 작가들이 기대하는 수준은 차이가 크므로 여러 가지 상황에서 생겨날 문제 해결을 위하여 서면 계약이 필요하다. 전시 기간 중 작품이 분실될 수도 있고 화재나 다른 해악으로부터 작품을 지키기 위한 서로 간의 약속이 필요하기 때문이다.

다음은 판매 위주의 갤러리와 계약서에 명시되어야 할 20가지 내용들을 살펴본다.

① 작품에 대한 개요

작가는 원본 작품을 갤러리에 전시·발표를 하거나 주어야 하며, 갤러리에 작품의 번호와 구체적인 타이틀, 크기, 재료 등을 자세히 설명하고 기록하여 계약서에 기술한다.

② 전시·발표 계약 기간 설정

계약 당사자들은 시작과 종료 날짜를 기록한다. 계약 기간의 연장은 따로 기술하여 정할 수 있지만 주목해야 할 사항은 작품 반입 일정과 디스플레이 시간 그리고 반출 일정이다. 이는 반드시 명시하도록 한다.

③ 광고나 홍보 대행의 에이전시 내용 기재

갤러리가 취할 수 있는 에이전시의 범위를 설정하는 것은 중요하다. 갤러리의 작품의 전시권리·판매권리·위임사항 등 여러 부분에서 권리를 정할 수 있어야 한다. 대관이 아닌 초대일 경우, 에이전시는 갤러리가 일반적으로 작가를 포함한 독점적 권리를 행사하므로 갤러리의 독점권을 계약하기 전에 새로운 작품 반입이나 작가의 역할, 작품을 위한 성과 급료 형식의 커미션을 협의할 수 있다.

④ **전시·발표의 의무와 범위**

갤러리는 작가와 상의해서 작품을 어떻게, 어디에 디스플레이하고 전시할 것인지 협의하고 그 계약의 의무 범위를 정할 수 있다. 갤러리는 반드시 작가와 작품의 완벽한 전시를 위한 노력을 다하고 누가 디스플레이를 할 것인지 등에 관해 협상을 해야 한다.

⑤ **작품의 반입·반출과 운송 책임**

누가 갤러리까지 작품의 안전한 운송의 반입과 반출을 책임지느냐에 대한 운송계약자를 결정해야 한다. 운송계약자는 두 계약자 간 운송 중 작품의 도난이나 파손, 파괴 등에 대비한 충분한 보험을 계약을 하거나 그에 상응하는 협의를 해야 한다.

⑥ **작품의 설치·전시·유지**

갤러리는 자격이 있는 사람이나 경험이 풍부한 작품의 포장 해체, 설치, 전시 등을 할 수 있도록 책임을 다해야 한다. 그러므로 작가는 반드시 작품의 청소나 유지보수의 지침서를 갤러리에 제공해 주어야 한다. 갤러리는 작가의 서면 동의 없이 작품의 액자를 교체하거나 작품을 수정하여 전시할 수 없도록 하고 갤러리는 계약 없이 작가에게 작품의 액자나 조정 비용을 요구할 수 없도록 명시한다.

⑦ **작품의 가격과 커미션**

작가는 반드시 작품의 판매가를 서면으로 기록하여 알려야 한다. 갤러리는 반드시 각각 작품의 판매에 대한 영수증을 기록하고 첨부해야 한다. 갤러리는 작가의 서면동의서 없이 작품을 할인 판매할 수 없도록 규정을 기재하고 필요시 작가와 조정 가격을 협의한 후 결정하도록 한다. 갤러리는 각각 작품의 판매 수수료를 작가와 협의해서 정한다. 작품이 할인가로 판매됐을 경우 갤러리의 수수료도 할인된 비율만큼 감하는 등 커미션 비율을 명확하게 기록해 두는 것이 좋다.

⑧ **작품의 판매 수익 지불과 비용 처리**

갤러리는 반드시 정해진 날짜 안에 작가에게 작품 판매가를 지불해야 한다. 갤러리는 대금 지불이 지연될 경우 소정의 이자를 지불해야 한다. 작가와 갤러리는 전시 기간 동안 작가의 체류비나 초대 기간에 쓴 비용을 합의해서 분배 지불하여야 한다.

⑨ **작품 판매 대금이나 기타 전시 소요 경비, 서비스 텍스**

계약자는 작품 판매 대금의 세금 문제와 기타 소요 경비를 계약서에 기술하여야 한다. 전문적인 세금에 관한 의무와 사항을 계약서에 명시하거나 전문가의 도움을 받아 정리할 수 있다.

⑩ **컬렉터의 중계에 관한 이행**

갤러리는 컬렉터와의 미술품 거래를 위한 중계에 최선을 다해야 한다.

⑪ **회계 결과 보고**

갤러리는 반드시 전시 기간 동안 작품 판매 및 전시·발표 관련으로 금전이 오고 간 은행 거래 계좌 기록을 보관하여야 한다.

⑫ **장부 기록과 검사**

갤러리는 반드시 전시·발표로 생겨난 장부와 거래 기록 등을 정확하게 유지·관리하여야 한다. 만약 갤러리가 아티스트의 신용을 떨어뜨린다면 7일 안에 그것에 대한 비용을 지불해야 한다.

⑬ **작품에 대한 갤러리의 관리 의무**

갤러리는 반드시 작품에 대한 특별 관리를 통해서 파손이나 훼손 등 품질 저하를 막아야 한다. 갤러리는 작품에 대해 화재, 홍수, 도난, 오염, 음식물, 담배 연기뿐만 아니라 무자격자 등에 의한 파손에 책임을 다해야 한다. 모든 전시에는 도난방지설비나 모니터링설비를 갖추고, 관객의 상황도 면밀히 관찰하여 훌륭한 전시·발표가 유지되도록 최선을 다해야 한다.

⑭ **보험과 배상**

갤러리는 반드시 작품의 도난, 파손, 망실 등에 대하여 보험을 들어야 한다. 보험 금액은 작품의 판매가보다 적어서는 안 된다. 또한 공공 책임보험에 가입해야 한다. 만약 작품이 파손됐을 경우, 갤러리는 작품 복원에 대한 적당한 비용을 보상하든지 작가가 원하는 수준의 변상을 하여야 한다. 작품의 도난, 분실, 파손 시에는 갤러리는 아티스트에게 서면으로 알리고, 갤러리의 커미션을 뺀 소매가를 지불해야 한다.

⑮ 작품 소유권

아티스트는 구매자가 작품의 가격을 다 지불하기 전까지는 작품의 소유권을 갖는다. 소유권에서 저작권과 저작인격권은 구분된다.

⑯ 저작권

각각 작품에 대한 저작권은 아티스트가 가지고 있다. 아티스트는 전시된 기간 동안의 비평을 허용하고, 비상업적 전시 등을 위해 갤러리에게 작품의 복제 또는 복사를 허가할 수 있다. 아티스트의 서면 허락 없이 갤러리는 사진 촬영이나 다른 복사 행위를 할 수 없다. 또한 갤러리는 반드시 아티스트의 이름, 저작권 심볼 등을 함께 나타내야 한다.

⑰ 아티스트 정보와 작품의 위상

갤러리는 반드시 작품의 창작자로서 아티스트를 소개하고 나타내 줘야 한다. 갤러리는 전시회와 관련하여 작가의 이름 등을 소개할 수 있다.

⑱ 계약 해제

계약서에 계약의 해제에 대해 언급해야 한다. 이 계약은 아티스트가 죽거나 갤러리가 나라를 떠나거나 갤러리가 파산할 시 자동으로 정지된다. 계약 기간이 만료된 후 갤러리는 반드시 팔리지 않은 작품을 반납하여야 하며, 여타 갤러리가 가진 제반 권리도 아티스트에게 되돌아간다.

⑲ 분쟁

계약 당사자 간에 분쟁이 있을 경우 한 측은 상대측에게 반드시 알려야 하며, 다음의 사항이 성립되지 않을 때까지 분쟁에 대한 소송이나 중재를 할 수 없다. 계약 당사자는 14일 안에 만나서 협상을 하여야 한다. 만약 분쟁 행위서를 받은 후 28일 안에 분쟁이 해결되지 않을 경우 분쟁 중재를 신청하여야 한다. 양측은 반드시 중재에 관한 의무사항을 준수하여야 한다.

⑳ 일반 규정

계약 당사자는 이 계약서에 명시된 갤러리가 계약 기간 동안 아티스트의 에이전트임을 인식한다.

대관 계약(Exhibition and lease Agreement)
전시 공간 대관 계약서

미술창작인(이하 "작가"라 칭한다)와 전시 공간 대관자(이하 "대관자"라 칭한다)는 다음과 같이 미술품 전시를 위한 대관 및 사용계약을 체결한다.

제1조 목적

본 계약은 "작가"가 창작하고 소유한 미술작품을 전시·발표를 위하여 "대관자"가 전시기간 동안 전시공간을 대여하기로 하고, 이와 관련한 권리와 의무사항의 규율을 목적으로 한다.

제2조 전시회 일정

1. 전시회 명칭:

2. 전시·대관 기간: 20 년 월 일부터 20 년 월 일까지

3. 전시·대관 장소:

제3조 전시·대관료 및 지급방법

"대관자"는 "작가"가 전시공간을 사용하는 조건으로 총액 일금 _____원정을 지급하기로 하고, 본 계약의 체결과 동시에 %를 계약금으로 잔금은 작품반입 후 디스플레이가 끝나면 지급하기로 한다(단, 대관자의 기획 및 참여가 필요한 경우, 기획비나 디스플레이비, 일비 등은 상호 협의하여 지급할 수 있다).

제4조 작품의 가격과 커미션

1. 작품을 "작가"가 판매하였을 경우에는 작품의 판매 가격에서 "작가"가 _____%, "대관자" 가 _____%를 갖는다.

2. 작품을 갤러리 측의 컬렉터를 통하여 "대관자"가 판매한 경우에는 작품의 판매 가격에서 "작가"가 _____%, 커미셔너인 "대관자"가 _____% 갖도록 한다.

제5조 운송 및 보험

1. 본 계약에 따른 전시 미술품의 운송 및 반출은 "작가"가 비용과 책임을 진다.

2. 전시 기간 동안 작품의 분실, 훼손, 멸실 등에 대한 관리나 책임은 "대관자"가 책임진다.

3. "대관자"는 본 미술품의 전시 시 훼손이 되지 아니하도록 각별한 주의를 기울여야 하며, 미술품의 훼손의 위험을 야기하는 여하한 행위를 하여서는 아니 되며, 화재 및 도난에 대비한 보험을 기본적으로 가입하여야 한다.

제6조 저작인격권과 저작재산권

1. "대관자"는 "작가"의 사전 서면 승낙 없이 미술품을 훼손, 변경, 삭제, 개변, 파괴, 왜곡하여 저작인격권을 침해하여서는 안 된다.

2. 본 미술품에 대한 일체의 저작재산권은 "작가"에게 있다. "작가"는 도록 및 팸플릿 제작, 웹사이트 등에 전시회 홍보를 목적으로 본 미술품의 복제를 허용한다. "대관자"는 전시 미술품의 홍보를 위해 양측이 합의한 방법으로 전시 미술품의 사진을 촬영할 수 있다. 이미지를 사용할 때마다 "대관자"는 미술품의 창작자이자 저작권자로 인정되어야 하며, 적절한 표시를 하여야 한다.

제7조 계약 해제·해지 및 손해배상

1. "작가" 또는 "대관자"는 천재지변, 전쟁, 기타 객관적으로 통제할 수 없는 불가항력적인 여건으로 인하여 계약을 유지할 수 없는 경우에 본 계약을 해제할 수 있다. 그러한 사정이 없는 경우에도 양 당사자는 상호 합의하여 서면으로 본 계약을 해제할 수 있다.

2. 본 계약체결 이후 "작가"가 계약을 해지하는 경우에는 계약금을 포기하는 것으로 하며, 별도의 손해배상은 발생하지 않는 것으로 한다.

3. "대관자"의 고의 또는 과실로 "작가"에게 손해를 가한 경우, "대관자"가 고의 또는 과실로 "작가"에 손해를 가한 경우, 상대방에 대하여 그 손해를 배상할 책임이 있다.

제8조 특약사항

상기 계약 일반사항 이외는 관례에 따르며 아래 내용을 특약사항으로 정하며, 일반사항과 특약사항이 상충되는 경우에는 특약사항을 우선하여 적용하도록 한다.

1. _____

2. _____

3. _____

아래의 계약 당사자는 상기의 조건을 포함하는 첨부 계약내용에 대해 합의하고 본 계약이 유효하게 성립하였음을 증명하면서 본 계약서 2통을 작성하여 각각 서명(또는 기명) 날인 후 "작가"와 "대관자"가 각각 1통씩을 보관한다.

계약일자: 20 년 월 일

작 가: 생년월일:

성 명: (인) 자필 서명:

주 소: 전화:

대관자: 생년월일:

성 명: (인) 자필 서명:

주 소: 전화:

3. 전시·발표를 위한 과정에서 일반적인 유의 사항

① 전시 일정 계약과 작품 반입·반출

화랑 사용 계약은 보통 수년이나 수개월 이전에 하는 것이므로 전시 일정을 잘 잡는 것이 중요하다. 흔히 성수기라 일컫는 4~5월, 9~10월에도 어린이날이나 석가탄신일, 한가위와 같은 국경일이나 황금연휴를 잘 살핀 후 일정을 잡아야 한다. 일정이 확정되면 대관의 범위나 반·출입 시간과 방법을 간략하게 협의한 후 계약 사항에 함께 정리해 두는 것도 작품의 운송 과정에서 예상되는 시간상 문제를 해결하는 데 도움이 된다. 작품의 반출은 포장과 전시회 정리 등을 감안하여 여유 있게 잡아 주는 것이 좋다.

한편 전시회 팸플릿이나 안내장을 만들기 전에 공식적인 화랑의 명칭, 작품 발표의 콘셉트, 주소나 연락처를 확인한다. 그리고 계약한 내용의 이상 유무를 확인하고 작품 반입과 반출, 디스플레이 시간 등에 대한 전반적인 과정을 화랑 측과 협의한다.

② 화랑의 대관 범위

대관은 큐브 공간이나 장소만이 아니라 전시를 위한 각종 설비나 조명 등 전반적인 부대시설까지 포함하게 된다. 작품 반출을 시작할 때 냉난방비를 결제해야 한다며 시설 사용료 지불을 요청하는 경우도 있기 때문이다. 따라서 전시 일정 중 이용하게 될 갤러리 내의 여러 가지 시설의 사용료에 대한 문제를 대관 계약이 이루어질 때 조정하고 결정해 두는 것이 전시 후 잡음을 없애는 좋은 방법이다. 한편 평면적인 회화작품을 벗어난 설치나 특수작품을 디스플레이할 경우에는 벽면의 손상에 따른 원상 복구나 별도의 시설물이 필요해질 수도 있으므로 계약 시 대관료에 포함되는 범위를 설정해 두는 것이 좋다.

③ 작품 판매와 분배

전시 기간 동안에는 화상을 통해 작품을 거래하지 않고 작가와 직접 거래가 이루어질 수도 있고 친인척이나 친구와의 거래 시 자칫 판매 금액의 분배로 인한 시비가 생겨날 수 있다. 따라서 계약 시에 명확한 선을 구분하여 오해의 소지를 없애는 것이 좋다.

그리고 컬렉션된 작품에 관한 다음 4가지 원칙을 컬렉터에게 제공하도록 한다.

- 자필 서명 확인서
- 작품의 제작 시기와 족보
- 작품 확인서와 호당 가격 확인서
- 작품의 보관 상태와 훼손 여부

④ 전시 기간 중의 안전 문제

전시 기간에는 화랑주가 작품을 임대하여 소장하는 격이다. 소장 기간 동안 예상치 못한 일로 인하여 작품이 훼손 또는 소실될 수도 있다. 이때 규모가 큰 화랑은 보험으로 처리할 수 있으나 소규모 화랑은 재정상 이유로 미술품에 대한 보험 가입을 꺼리는 편이다. 따라서 작품을 지키기 위해 서로 간에 최소한의 협의가 필요하다.

⑤ 작품 부착에 대한 협의

작가의 전시 의도대로 작품을 부착하는 경우가 일반화되어 있으나 전문 화랑의 경우에는 전시작품의 배치 방법이나 내용까지도 거론하는 경우가 있다. 또 평면적인 소품의 경우에는 문제가 되지 않으나 대작이나 특수한 작품일 때는 부착이나 설치 시 예상되는 내용들을 조정해야 한다.

⑥ 전시작품 관리와 전시 종료 후 처리

전시 기간 중 작품을 관리하는 주체는 화랑의 특성에 따라 달라진다. 작가가 관리 주체가 될 경우에는 전시장 관리를 위한 제반 사항에 대한 위임을 받아야 하고 그렇지 않을 경우라도 작품의 안내자로서 전시장을 지켜야 할 수도 있다. 전시가 종료되면 매입 작품에 대한 처리나 반출 문제 등을 심도 있게 의논해야 하므로 계약 시 이러한 내용에 대해서도 언급해 두는 것이 좋다.

4. 프레임 제작과 주문 후 전시 일정

프레임, 즉 액자는 사람에 비유하면 옷을 입히는 것과 같다. 전시 비용이 충분한 경

우에는 값비싼 액자를 제작할 수도 있으나 액자도 패션 디자인처럼 유행이나 계절, 공간에 따라 제각기 다른 조각이나 형태, 색채를 요구하므로 성급한 판단으로 일괄 주문하는 것은 사치나 단순함으로 치부될 수 있으므로 삼가는 것이 좋다.

일반적으로 소품의 경우에는 그 상황이나 정서 또는 판매를 고려하여 값싸게 주문할 수도 있으나 대작의 경우에는 신중을 기해야 한다. 유화의 경우, 일반적인 가정에서 소장할 수 있는 크기는 50호 이내인데 그런 작품은 돋보이게 할 수 있는 액자를 선택해도 무방하다.

그러나 크기가 큰 작품이나 전시 후의 보관과 보존에 애로가 있는 작품은 간이 액자로 해결하는 것이 전시장에서 소품을 돋보이게 하며, 비용의 거품도 제거되어 경비를 줄일 수 있다. 큰 작품은 컬렉션이 결정된 뒤에 프레임을 주문하고 운송하면 전시 과정에서 생겨나는 손상을 방지할 수 있다는 장점도 있다. 어쨌든 작가는 적은 비용으로 최대의 시각적인 효과를 낼 수 있도록 기본적인 역량을 키워야 한다.

1) 집안의 인테리어 콘셉트와 일치하는 프레임을 고른다

옛날 프레임은 색이 짙고 많은 조각 장식이 되어 있는 것이 많았다. 어두운 프레임을 하여 작품을 돋보이게 하는 단순한 사고의 결과이다. 그러나 현대에는 매우 형형색색이고 다양한 프레임으로 선택의 폭이 넓어졌지만 그에 따른 선택 또한 까다로워진 면도 있다. 프레임은 미술작품을 돋보이게 하는 요소가 되기도 하지만 작품을 감상하는 데 방해 요인이 되어 작품의 품격을 떨어뜨리기도 한다. 그림과 잘 어울리는 액자는 그림의 품격을 높이기도 하지만 지나치게 화려하고 강한 채도의 액자

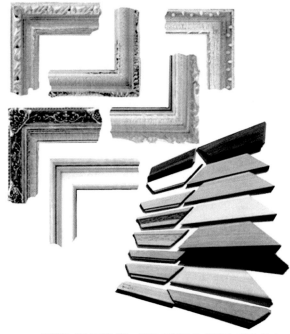

작품을 돋보이게 하는 것은 프레임의 선택에 달려 있다.

는 작품의 집중도를 떨어뜨린다. 그러므로 집에 그림을 걸 때는 집안의 다양한 인테리어 소품들과 프레임이 잘 어울릴 수 있는지에 대한 분석이 중요하다. 특히 그림이 걸릴 벽면의 색상과 아주 밀접하므로 상호 보완하며 조화로운 프레임을 선택하는 것이 필요하다.

벽면의 벽지나 도장의 색조는 집 안의 전체 분위기를 결정짓는 매우 중요한 역할을 한다. 그림의 프레임 또한 마감된 벽면의 색상에 따라 어울리는 정도가 달라진다.

따라서 비교적 잘 어울리고 무난한 벽면과 프레임의 색조는 유사색을 선택하는 것이 좋다. 즉, 그림의 색조에 따라 다르긴 하지만 대체로 마감된 벽면의 주조색보다 프레임은 조금 더 밝거나 조금 어두운 색으로 결정하되 선명도가 낮은 저채도의 프레임을 선택하면 액자는 후퇴되고 그림은 돋보여 집안 분위기와 잘 어울리게 된다.

2) 그림의 면적과 프레임의 면적이 달라야 그림이 돋보인다

훌륭한 그림인데 어딘지 모르게 어색하거나 애써 힘들게 구매한 그림이 집 안의 주역이 되지 못하는 경우가 있다. 뭔가 이상하긴 한데 그게 무엇인지 생각만 하다가 컬렉션한 그림에 무관심해지기도 한다. 이렇게 미술작품이 모호한 시각적 인상을 드는 것이 바로 조형 요소의 충돌 때문이다.

제아무리 좋고 훌륭한 작품이라도 그림과 프레임 또는 그림과 프레임 사이의 마운트가 그림의 면적과 유사하면 어설퍼진다. 즉, 그림의 면적과 프레임의 면적이 같으면 면적 대비가 이루어지지 못하여 충돌하는 것이다. 그림이 제 역할을 하려면 프레임은 참을성 있는 면적을 차지해야 한다.

그러나 대부분의 사람은 이를 인식하지 못하고 좋은 그림을 구매하였으니 값비싸면서도 장식과 조각이 많은 프레임이 좋고 마운트를 최대한 넓히는 것이 좋다고 생각하며 프레임을 주문한다. 그러나 프레임과 그림의 면적은 각기 다르게 해야 하는데, 그 면적 대비는 최소 2:1은 되어야 하고, 3:1이나 그 이상이 되면 더 좋다.

사진의 프레임 안 그림을 유심히 주시하면 어느 프레임의 그림이 더욱 돋보이는지 알 수 있다. 왼쪽의 '원화와 프레임'에서는 그림보다 프레임과 마운트가 먼저 보인다. 그러

나 그림 1~3번은 프레임보다는 그림 쪽에 시선이 가서 그림이 어느 정도 주인 행세를 하고 있는 것이 느껴진다. 4번 프레임은 그림과 충돌 현상이 일어나는 듯하다. 따라서 세로의 두 프레임을 합친 폭이 그림의 폭과 비슷하거나 프레임의 면적과 그림의 면적이 유사해지면 그림과 프레임의 충돌 현상으로 인해 작품이 제 역할을 못 하게 된다.

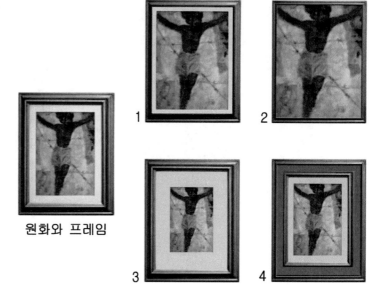

원화와 프레임

3) 현대적인 공간은 프레임이 강하고 단순한 그림을 선택한다

모던하고 심플한 구조로 인테리어가 된 현대의 주거 공간은 전통적이거나 상식적인 프레임을 결정하면 어딘가 모르게 어색함이 감도는 공간으로 전락해 버리는 경우가 많다. 이러한 현상은 전통적인 건물 구조에서 탈피한, 기능성을 살린 단순하고 간결한 인테리어와 과감한 색채 선택에서 생겨난 색다른 분위기에서 미술품과 프레임이 부조화하기 때문이다.

따라서 모던한 공간에는 간결하고 샤프한 액자나 캔버스 자체의 그림이 더 어울리며 투명한 아크릴이나 PC 액자 등을 활용하여 단순미를 더해야 한다.

또 이런 공간에는 프레임의 색이 강하고 그림은 단순한 작품을 걸어 두는 것도 좋다. '어떤 공간에는 어떤 그림'이라고 규정된 답이 있는 것은 아니지만 초보자라면 현대풍의 공간에는 최대한 단순한 스타일의 그림을 골라 걸어야 실수가 없다. 즉, 단순한 그림일수록 프레임은 컬러는 강렬한 것을 선택하면 그림이 주목을 받게 된다.

화이트 큐브의 전시장을 떠난 그림은 사진의 색조처럼 전혀 색다른 벽체를 만날 수도

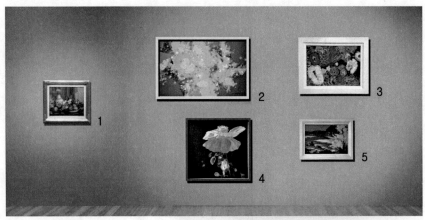

클래식 프레임 모던 프레임

있다. 그림 1번은 클래식한 정물화에 금박으로 장식된 프레임으로 고가이지만 벽면에서 제 역할을 해내지 못하는 것처럼 보인다. 그림 5번은 풍경화 그림에 단순한 청색 계열의 값싼 프레임이지만 적당한 대비 효과가 일어나고 있다. 그림 2~4번은 그림의 내용이나 프레임이 모던한 벽체에 강렬한 인상을 주며 제대로 작품 구실을 하는 것처럼 보인다.

4) 클래식한 공간에는 장식 조각 프레임에 풍경화나 정물화를 선택한다

(1) 전통적 클래식에 조화되는 스타일

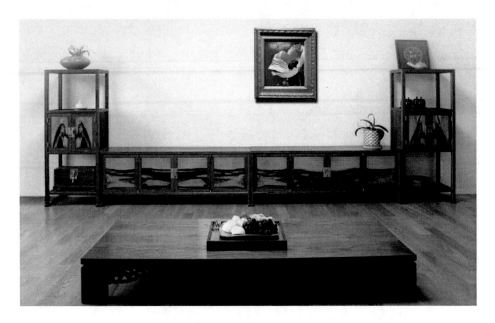

일반적으로 복잡하고 아기자기한 구조의 클래식한 공간에는 장식적 요소가 많은 정물화나 풍경화 그림의 프레임이 무난하다. 그러나 클래식한 인테리어라도 황금색, 은색 등 광택이 있고 지나치게 화려한 액자는 삼가는 것이 좋다.

그리고 오래된 가구가 있는 공간이라면 약간 낡아 보이는 프레임을 사용하면 그림과 전통의 인테리어가 더욱 잘 어울릴 수 있다.

고전적인 로맨틱 스타일의 가구가 있는 공간에는 꽃이 어우러진 풍경화를 고르면 분위기가 살아난다. 일반적으로 클래식한 인테리어에는 서정적이고 밝은 풍경화가 무난하게 잘 어울릴 수 있다. 세월의 흔적이 많은 고전적인 앤티크로 보이는 공간 주위에는 꽃들이 어우러진 풍경화나 정물화가 잘 어울린다.

(2) 전통적 클래식에 대비되는 스타일

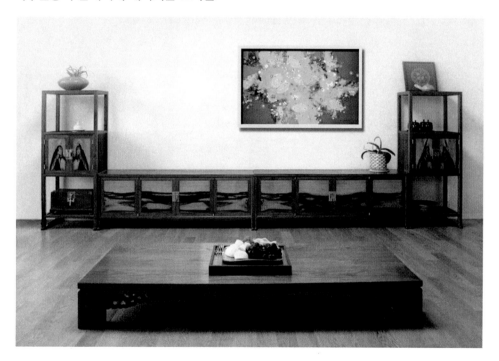

전통의 공간이라도 벽면의 공간 여백이 넓을 경우에는 작은 그림에 폭이 넓고 화려한 장식이 있는 프레임을 사용해도 무방하다. 그러나 비교적 큰 그림일 경우에는 프레임 자체의 폭은 3㎝ 이상 두꺼운 것은 피하는 것이 안전하다.

전통적인 공간에는 한지에 그려진 민화풍의 그림도 전통미를 더할 수 있다. 물고기

가 그려진 '어해화'는 부부 화합과 자손 번창으로 백년해로하라는 염원을 담고 있으며, 나비 그림은 부부 금실에 부귀영화를 나타내고, '연리도'나 '쌍압도'는 과거 급제나 장원 급제의 기원이 담겨 있다. 또 연꽃이 그려진 '연화도'는 강한 생명력과 자손 번창의 기운을 나타내고, '모란도'는 부귀영화를 상징한다. 호랑이나 까치가 그려진 그림은 집안에 잡귀와 액운이 드는 것을 막아 주는 위용의 의미이며, '봉황도'는 군왕을 상징하는 위엄의 의미가 담겨 있으며, '십장생도'는 불로장생의 염원을 담고 있다. 이렇듯 한국적인 정서가 물씬 담긴 민화풍의 채색화도 전통적이고 클래식한 분위기와 잘 어울릴 수 있다. 그러나 전통의 표구 방식에서 여백이 넓은 액자보다는 프레임이나 마운트를 되도록 좁게 만들어 건다면 전통 속의 현대미를 더할 수 있다.

5) 색이 있는 벽에는 벽과 유사한 프레임을 선택한다

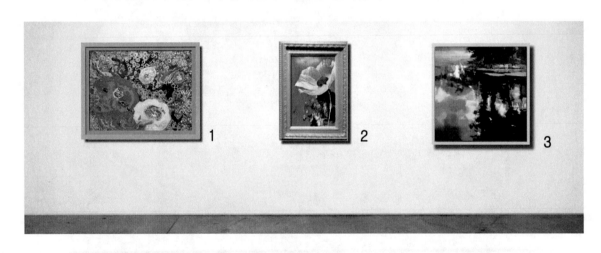

일반적으로 무난하게 그림을 걸고 싶다면 깨끗한 화이트 벽을 찾는 것이 좋다. 화이트 벽면은 주변의 시각적인 착란 현상 없이 그림의 매력을 바로 느낄 수 있기 때문이다. 또 인테리어적인 측면에서 화이트 벽면을 만들면 산뜻하고 깔끔한, 정돈된 스타일을 연출할 수 있다. 그러나 모던 시대의 인테리어는 변화무쌍한 벽면을 만들어 내기 때문에 예외가 있을 수밖에 없다. 실제로 화이트 벽면은 아니지만 저채도의 파스텔 색조가 사용된 연한 컬러의 벽에는 어떤 그림을 걸어도 잘 어울린다. 요즘 갤러리나 미술관 등에서도 그림을 돋보이게 하기 위해 그림과 유사한 색조를 이용하고 다양한 컬러

로 벽을 칠하는 경우를 종종 볼 수 있는데 이것은 화이트 큐브 공간의 강한 백색도가 그림의 방해 요소가 되는 것을 피하기 위한 것이다.

예를 들어 무채색 계열의 그림이라면 회색조 벽에 여러 작품을 디스플레이하여 걸어 두면 벽 전체가 하나의 작품처럼 조화되어 보이기도 한다. 파스텔 색조로 연한 색감이 있는 벽에 걸어 둘 그림을 찾고 있다면 벽의 색과 잘 어울리는 프레임을 고르는 것이 좋다.

강한 원색으로 칠해진 벽이라면 하얀 테두리가 있는 넓은 프레임의 그림을 걸거나 오히려 벽과는 정반대의 은은한 색감의 그림을 걸어 강한 대비 효과로 작품에 시선을 집중시킬 수 있다.

인테리어 벽지로 벽면을 마감한 경우에는 벽지의 패턴과 컬러에 따라 그림이 달라진다. 화려한 벽지나 포인트가 강조된 벽지는 벽면 그 자체를 하나의 그림과 같은 의미로 꾸민 것이기 때문에 그 위에 그림을 잘못 걸면 그림도 벽지도 모두 제 빛을 발할 수 없으므로 유의해야 한다. 즉, 주제가 분명한 포인트 벽지 위에 또 하나의 그림을 얹는 것은 지나친 욕심일 수 있으므로 자제해야 더 아름다운 공간을 만들 수 있다.

5. 간단한 프레임 만들기

복잡하거나 금·은박을 이용한 현란한 조각 액자는 액자 전문점에 주문할 수밖에 없다. 그러나 간결한 구조의 프레임은 간단한 톱질이나 전동타카를 이용하여 손쉽게 만들 수 있다. 고전적인 액자는 유리나 뒷면을 끼울 홈을 파내는 번거로움이 있었다. 그러나 현대의 액자는 빛이 유리에 반사되어 반짝이는 것도 작품 감상에 지장을 준다는 이유로 작품이 가진 원래의 맛을 보여 주고자 더욱 간편

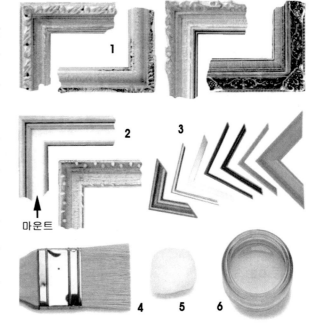

마운트

하게 만들고 있다.

한편 프레임 자체도 작품 감상에 영향을 끼친다고 생각하여 비교적 얇게 처리하는 경향이 있다. 그래서 나무로 켠 졸대를 주문하여 간결하고 제작이 손쉬운 방법으로 만드는 경우가 많다.

1) 프레임 만들기

(1) 준비 재료

(ㄱ) 프레임을 만들 원목(몰딩), 유리나 PC판, 베니어판, 종이테이프를 주문하여 준비해 둔다.

(ㄴ) 삼각자, 쇠자, 날이 잔 톱, 핸드드릴, 연귀 이음용 45°대, 펀치나 송곳, 펜치, 줄, 사포, 목공용 접착제, 전동타카를 준비한다.

(ㄷ) 프레임을 만들 방법과 순서를 결정하고 그 제작 과정을 익혀 둔다.

(2) 프레임 만들기 과정

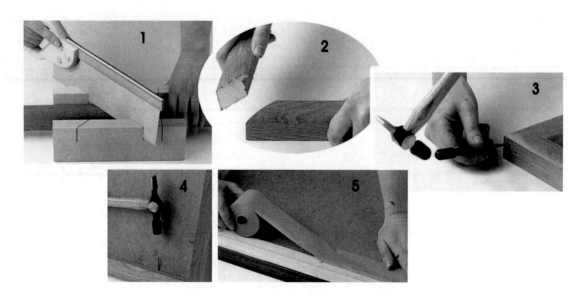

(ㄱ) 그림에 가장 잘 어울리는 몰딩(molding)을 선택한 후 사진 1번과 같은 '이음용 45°연귀대'에 올려놓고 정확하게 45°로 자른다. 몰딩은 나무, 금속 컬러링재, 알루미늄, 플라스틱, 금속에 접착한 무늬재 등 종류가 다양하나 여백인 마운트와의 조화를 고려하여 유행에 따르는 것보다 작품의 개성을 우선해야 한다.

(ㄴ) 연귀대로 자른 부분에 목공용 접착제를 바르고 압착한다. 플라스틱인 경우에는 열경화성수지(일명 글루건)를 녹여 짠 후 압착하여 고정한다. 접착제는 초산비닐수지나 열경화성 비닐수지, 순간접착제 등을 사용할 수 있다.

(ㄷ) 초산비닐수지로 압착시키고 못으로 고정할 경우에는 핸드드릴이나 송곳으로 예비 구멍을 뚫고 못으로 그림 3번과 같이 숨겨 박기를 한다. 전통타카를 이용할 경우에는 실핀을 사용하는 것이 좋고 프레임의 뒷면에 연귀 이음용 꺾쇠를 고정하면 못 자국이 남지 않아서 좋다.

(ㄹ) 유리와 마운트, 그림을 넣고 그림 4번과 같이 베니어판으로 뒷판을 댄 후 고정한다.

(ㅁ) 그림 5번과 같이 종이테이프를 이용하여 마감한다.

2) 프레임 제작 시 유의 사항

(1) 연귀대로 자르기

프레임은 잘못되더라도 짧은 쪽에 다시 쓸 수 있기 때문에 긴 쪽을 먼저 자르는 것이 좋다. 45°연귀대를 이용하더라도 톱질이 서툴면 두 면을 접합할 때 틈이 생길 수 있으므로 여러 번 연습 후에 자른다. 한편 바깥쪽 가장자리가 가장 길게 잘려야 하는데 서로 바뀔 수 있으므로 주의하고 유리나 마운트가 프레임 안쪽으로 숨어 들어가는 부분을 계산하지 못하여 실패하는 경우도 있으므로 각별히 신경 써야 한다.

(2) 유리 자르기

그림에 끼울 유리는 흠집이 없는 새것을 사용해야 한다. 오래되거나 장기간 방치된 유리는 울퉁불퉁한 표면을 만들어 그림이 굴절되어 보일 수 있기 때문이다. 유리 면에 원하는 크기에 맞게 펠트펜으로 표시를 한 후 자를 대고 유리 칼로 살짝 그은 다음 금속 부분으로 슬쩍 친 후 가장자리를 잡고 접는다는 느낌으로 자른다.

이때 주의할 것은 유리칼에 센 힘을 가하여 유리에 흰 선을 남기면 절단이 불가능해질 수 있으므로 반드시 경쾌한 소리가 나면서 눈에 보이지 않을 정도의 선을 남기는 것이다. 실패하지 않으려면 폐유리로 연습을 거듭하는 것이 가장 좋다.

(3) 윈도우 마운트

프레임 하나만으로 작품을 돋보이게 하기란 결코 쉬운 일이 아니다. 따라서 그림과 프레임 사이에 여유 공간(여백)을 확보함으로써 작품다운 모양새를 만들 수 있다. 마운트는 그림과 프레임 사이의 매개 역할을 할 수 있도록 제작되어야 한다. 이것은 그림이 프레임보다 낮아지고 또 마운트 속에서 다시 낮아지면서 행여 생길 수 있는 착시 현상을 바로 잡아 주는 역할을 하게 된다.

따라서 마운트는 그림과 프레임 사이의 조화를 위하여 명도나 채도, 색상을 중간 정도로 잡아 주는 것이 무난하다. 무조건 밝게만 정리하면 마운트의 여백이 그림보다 더 돋보이게 되어 작품에서 전해지는 정서를 산만하게 할 수 있음에 유의해야 한다.

그러나 마운트의 폭을 합친 면적이 그림의 면적과 같거나 전면에 보이는 프레임 면적과 일치하면 면적 대비가 사라져 그림과 부조화가 일어날 수 있다는 사실을 염두에 두어야 한다.

3) 규격형 프레임

유화작품의 경우에는 화방에서 대량으로 주문 제작해 놓은 프레임을 바로 구매하여 그림을 끼울 수 있다. 유화 그림의 규격에 따른 호수별 프레임을 여러 가지 무늬나 조각과 장식을 만들어 생산한 것이므로 모서리의 이음새가 보이지 않고 사진 1번과 같이 금·은박지

를 이용하여 화려하게 제작한 것이 많다.

대부분 20호 이내의 프레임이지만 그림을 끼워 보고 선택하므로 주문 제작에서 생길 수 있는 그림과 프레임의 부조화를 염려할 필요가 없다는 장점이 있다. 또 캔버스의 호수에 따른 규격이 정확하고 대량 생산되어 판매되므로 주문형 프레임보다 가격도 저렴하고 일반적인 구상작품이나 전통적인 사실화와도 어울릴 수 있어 일반 미술 애호가들이 선호하고 있다.

참고로 유화작품의 캔버스는 직사각형 모양의 기본 틀부터 원형 틀, 삼각형 틀, 변형 틀 등 작가의 개성과 소재에 따라 다양한 형태로 만들어진다.

이들은 목형 틀을 기본적인 구조로 하고 그 위에 화포나 나무판, 종이, 기성품 등을 붙여 만든다. 일반적으로 가장 많이 사용되고 있는 사각형 캔버스는 F형, P형, M형으로 규격화되어 있다.

정해진 것은 아니지만 대체로 F형은 정방형에 가까워 인물화나 정물화에 주로 사용되고, P형은 F형에 비해 폭이 좁은 장방형으로 풍경화를 많이 그린다. M형은 폭이 가장 좁은 것으로 바다 풍경과 같이 넓거나 긴 그림을 그릴 때 사용한다.

그중에서도 규격화된 캔버스를 사용하면 완성 후에 액자 선택이 쉽고 그림의 교체도 용이하다.

캔버스의 크기는 호(號)로 나타내며 숫자가 커질수록 규격도 커진다. 유럽형은 소수점이 없는 ㎝의 규격을 사용하며 미국은 inch 단위를 사용한다. 한국과 일본은 치수 표기가 ㎝화하는 과정에서 소수점이 있는 규격을 택하게 되어 약간의 규격 차가 생겼다. 국내의 캔버스는 국내 화포 호수표에 의거해 생산되므로 이 기준에 따르는 것이 전시나 작품 발표 시 효율적이다. 그러나 때로는 해외 전시를 위해서 해당 국가의 치수에 따라 준비해야 하는 번거로움을 덜기 위해 캔버스 치수의 규격화를 시작한 유럽형으로 통일하는 것이 바람직할 수도 있다. 이러한 번거로움을 없애기 위하여 ㎜ 단위로 표시하는 경우도 있다.

호수	길이 / 폭	국내 화포 치수			N O S	길이 / 폭	유럽형 화포 규격		
		Figure (F)인물형	Payseg (P)풍경형	Marine (M)해경형			Figure (F)	LAND-SCAPE(P)	Marine (M)
0	17.9	×13.9	×11.8	×10.0	0	18	×14	×12	×10
1	22.0	×16.0	×14.0	×12.0	1	22	×16	×14	×12
S.M	22.7	×15.8							
2	24.0	×19.0	×16.0	×14.0	2	24	×19	×16	×14
3	27.3	×22.0	×19.0	×16.0	3	27	×22	×19	×16
4	33.3	×24.2	×22.0	×19.0	4	33	×24	×22	×19
5	35.0	×27.3	×24.2	×22.0	5	35	×27	×24	×22
6	41.0	×31.8	×27.3	×24.2	6	41	×33	×27	×24
8	45.5	×38.0	×33.3	×27.3	8	46	×38	×33	×27
10	53.0	×45.5	×41.0	×33.3	10	55	×46	×38	×33
12	60.6	×50.0	×45.5	×41.0	12	61	×50	×46	×38
15	65.1	×53.0	×50.0	×45.5	15	65	×54	×50	×46
20	72.7	×60.6	×53.0	×50.0	20	73	×60	×54	×50
25	80.3	×65.1	×60.6	×53.0	25	81	×65	×60	×54
30	91.9	×72.7	×65.1	×60.6	30	92	×73	×65	×60
40	100.0	×80.3	×72.7	×65.1	40	100	×81	×73	×65
50	116.7	×91.0	×80.3	×72.7	50	116	×89	×81	×73
60	130.3	×97.0	×89.4	×80.3	60	130	×97	×89	×81
80	145.5	×112.1	×97.0	×89.4	80	146	×114	×97	×89
100	162.1	×130.3	×112.1	×97.0	100	162	×130	×114	×97
120	193.9	×130.3	×112.1	×97.0	120	195	×130	×114	×97
150	227.3	×181.8	×162.1	×145.5					
200	259.1	×193.9	×181.8	×162.1			단위: ㎝		
300	290.9	×218.2	×197.0	×181.8					
500	333.3	×248.5	×218.2	×197.0					
1000	530.0	×290.0							

4) 프레임 채색과 니스

프레임에도 채색을 하거나 표면의 질감을 처리해야 하며, 니스칠을 해야 한다. 그러나 채색이나 니스칠을 할 때 광택을 많이 내는 것은 반사 빛에 의한 시각의 혼란으로 작품 감상에 장애가 될 수 있다. 따라서 무광 효과나 프레임 자체의 질감을 살리기 위하여 붓으로 얇게 채색하고 솜으로 문지른 후 닦아 내는 것이 좋다. 프레임 제작자들은 솜에 니스나 채색 칠감을 묻힌 후 한두 번 문질러 무광의 효과를 내고 있다.

5) 걸개 걸이 만들기

그림은 일반적으로 벽면에 부착시키게 되는데, 단순한 생각으로 걸개를 생략한 경우에는 애써 제작한 프레임이 약간의 충격에도 부서지

1 대작 양쪽 걸개 장석

2 소품 와이어 걸개 줄

3 **4** **5**

걸개 줄의 위치에 따른 그림의 기울기

거나 작품 부착에 문제가 발생할 수 있다.

특히 그룹 전시회에서 이를 생략하면 바쁜 담당자들이 이중고를 겪게 되고 그림 3번처럼 그림이 고개를 숙여 작품 감상에 치명적일 수 있다. 걸개 걸이의 위치가 그림 5번처럼 정확해야 벽면에 밀착된 인상을 줄 수 있다. 걸개 걸이는 작품 감상의 저해 요인이 되지 않도록 프레임 크기 안에서 정리되어 와이어가 보이지 않게 해야 한다.

걸개 줄의 고정 위치는 그림에서 보는 것과 같이 프레임 하단에서 3분의 2 지점보다 높게 고정할수록 그림이 벽면에 밀착된다. 그리고 고리 와이어에 피스를 조여 고정할 때는 줄이 당겨지는 반대 방향으로 약간 기울여 박는 것이 피스가 와이어의 인장력에 빠지는 것을 방지할 수 있고 프레임과 그림의 무게에 의한 추락도 예방할 수 있다.

6. 작품 반입 및 작품의 부착과 설치

프레임이나 설치작품의 제반 사항들이 마무리되면 작품을 포장 후 운송하는 방법과 반입의 경로를 명확하게 알아 두고 운송 담당자에게도 과정을 알려야 한다.

전문 화랑의 경우에는 디스플레이 전문가가 그 역할을 수행하여 최적의 전시 상황을 연출하게 된다. 그러나 대부분의 전시회에서는 작가가 직접 해야 하는 경우가 허다

하다. 그러므로 앞서 제시한 미술품 디스플레이 과정을 면밀히 살펴 최적의 전시 환경을 연출할 계획도 세워야 한다.

최상의 전시 환경을 만들기 위해서는 전시장 공간의 여백이나 천장의 높이, 채광 등에 따른 작품의 배치나 설치 과정 등의 사전 계획이 있어야 한다. 작품 디스플레이가 끝나면 조명 조절을 통하여 작품의 인상을 다양하게 바꾸어 본 후 최적의 조명 상태를 유지할 수 있게 해야 한다.

마지막으로 개막전 작품의 명제표, 감상자 동선 계획, 홍보물, 안내 표지 등도 제 위치에 부착하여 전시 준비를 완료한 다음 개막전 준비를 한다.

7. 전시 후 포장과 운송

전시가 종료되면 컬렉션된 작품과 소장작품 등을 구분하고 작품을 포장한다. 작품을 배에 선적하거나 비행기, 트럭에 실을 때는 대부분 포크리프트(pork lift), 즉 지게차와 같은 중기에 의존하게 되는데 소형 작품의 경우에도 운반 시에 프레임이나 그림의 훼손이 따르므로 작품의 포장에는 각별한 배려가 필요하다. 더구나 일반인은 미술작품에 대한 취급 요령이 없으므로 이를 숙지하여 선적하고 운송해야 한다. 또 중기나 화물을 취급하는 운송 과정에도 작품이 손상되지 않도록 작품 하나하나의 포장에 신경을 써야 한다.

전시가 끝나면 작업실에 도착된 작품을 보관하거나 수장고에 정리하면서 전시 기간 중의 컬렉션 주소록과 연락처, 전시 후기, 방명록을 정리하고 전시 과정에서 감사의 뜻을 전할 분들에게 전화나 문자를 보내는 것도 다음 전시를 위한 좋은 마무리가 될 수 있다.

그간 힘들게 준비했던 전시의 결과가 좋든 미진하든 간에 작가는 전시 기간 중 만나는 사람들과의 대화 과정에서 묘한 감정에 빠져드는 경우가 많다. 전시작품 모두를 판매하였다 하더라도 예외는 아닐 것이다. 전시 준비 기간 중 쏟았던 열정에서 벗어나 시간적 여유를 누리더라도 허탈감이나 좌절감도 생겨날 수도 있다.

그러나 작가는 그간 자주 접하지 않던 전시 환경에서의 노고를 뒤로하고 전시 일정 속 최선을 다한 과정에 만족하고 그간의 과정을 교훈 삼아 다음 전시를 위한 새로운 마음가짐으로 작가의 길을 되새김해 보아야 한다.